U0085275

樂谷鳴泉

（再版）

黃友棣叢書

一九九六年五月再版發行

著　　者　黃友棣
發 行 人　劉仲文
著作財產權人　東大圖書股份有限公司
總 經 銷　三民書局股份有限公司
印 刷 所　東大圖書股份有限公司
　　　　　地址／臺北市
　　　　　　　　六十一號
　　　　　郵撥／〇一〇七

初　版　中華民國六十
再　版　中華民國六十

編　號　E 91014

基本定價　肆元

行政院新聞局登記證局版

ISBN 957-19-

美善人生的津梁

黃友棣敎授新著「樂谷鳴泉」評介

鄺彥棻

頃承黃友棣敎授以其新著「樂谷鳴泉」一書寄贈。披覽再過，喜愛不忍釋手。在當今我國的

樂壇上，黃友棣敎授的大名及其作品，早已爲海內外所耳熟能詳。卽如他四十年前所作的「杜鵑

花」一曲，至今仍爲大家愛唱不輟。是以實在用不着再由我爲他飾色增輝。他從事音樂敎育工作

近五十載，夙夜辛勤，孜孜不倦。近年來他除了敎學和作曲之外，復以其學驗心得，不斷撰寫有

關樂敎的文章，曾陸續出版了「音樂人生」、「琴臺碎語」、「樂林蓽露」諸書。每書之出，他

也都寄我一冊，讀後深覺清新俊逸，富有敎育性。而其現在的這本「樂谷鳴泉」，則尤可說是精

心傑構，特別值得細讀。

是書計分「創作觀點」、「音樂生活」、「樂敎見解」、「音樂知識」、「樂曲設計」及

「專題探討」六部分，凡五十四章，內容豐富，範圍相當廣泛。作者除了把音樂的基本知識和技

巧，深入淺出地灌輸給後學，務使大家易於領略之外，還把古今中西許多賢哲所編列、有關音樂歌曲方面的理趣和情調，提示給讀者，讓大家從美妙的欣賞中，悟出人生的眞諦。其最大之目的，是要憑藉音樂作爲教育工具，默化潛移，造成一個活潑諧和、美善的人生社會。

黃友棣敎授拳拳服膺於中華傳統文化儒家淑世的精神，而讀書淹博貫通。他對西方樂壇各大名家作品，不但嫻習精硏，且復熟識其歷史掌故，尋源溯流，加以詮釋、分析批評。觀其書中第三十一至四十關於「音樂知識」部分諸章，卽可窺其梗概。至於我國的經典、史傳、筆記、詩、文、詞、曲，以及稗官小說，民間歌謠，他都無不遍爲涉獵，而有得於心。是以本書雖以討論音樂爲主題，實際上在文學上也有很深的造詣，而且兼及人生哲理的精闢見解，足示後學津梁。

雖屬片言零語，大都切中肯綮，精妙絕倫，令人當下明悟而會心微笑。是故書中所引述者，作者運用這種引經、據典、講故事、說笑話的方式以行文，的確能使讀者，隨着他的筆觸而處處入勝，宏收敎育的效果。這也充分表現了他的學問與才情，但卻沒有半點自我炫耀而亂掉書袋的痕迹。所以我敢斷定，此書之必獲衆多讀者的歡迎愛好，不在話下。由於作者本乎中華文化傳統，重視倫理道德，注意音樂敎育的功能，因此他對時下一些愛趣時髦的新派樂曲，不免加以針砭，認爲這類「亂世之音」，只不過想出奇制勝，譁衆取寵，事實上是不足爲訓的。所以他諄諄勸導大家，不應人云亦云地去競相效尤。他這番語重心長的藥石良言，確是很允當的批評，値得大家平心靜氣地深加思考，切實矯正的。但恐有些積習已深，一下子不易接受苦口的良藥，那

就太可惜了。

我在上面把「樂谷鳴泉」作了簡單的評介之後，還有一點需要略予說明的。我雖曾畢業於高等師範學校，但對音樂一門卻可說是一個門外漢。因為在五十餘年前，他肄讀國立廣東大學（此校為國父手創，後改名國立中山大學）的附屬小學時，我剛從大學高師部畢業，受命留校服務，被任為附小的訓育主任。其時友棣正是最高班六年級的學生。他聰明活潑好學，乃成績最優者之一。時校中為訓練學生自治能力，由我倡行設立「學校市」，摹仿普通市政府的組織，由學生選舉各部門的行政人員，執行同學自行管理的工作。由於友棣品學俱優，態度溫文和藹，甚得眾同學之愛慕，被選為「學校市」的「教育局長」。這個「教育局」的事務雖然很簡單，只負責管理上下課的打鐘（編定由各高年班同學輪流擔任），出版壁報以及協助做各項課外活動等工作，但友棣做得十分妥善，同學們樂與合作，欣然接受他的領導。自從那時起，就看出了他對教育的才幹和其濃厚的興趣了。一年之後，友棣在附小畢業，升上了附中，而我也奉派赴法國深造，便結束了我們之間相處僅有一年的師生生活。等到十年後我從海外回到母校擔任法學院院長時，友棣則亦早已畢業於大學，且執起教鞭作人師了。然而友棣對我，仍舊恭執弟子之禮，一直至今不衰。我於音樂所知有限，並非知音者。他之屢屢送給我有關討論音樂的著作，可說完全出自一片虛心誠敬的情懷，至足欣慰。由此彌足見得他努力用功和辛勤教學之餘，無時或忘身心德性的涵養，故能尊師

重道，保持傳統倫理道德的精神。在當今叔季之世，何可多見？他之所以成爲一個極出色的樂曲作者和音樂教育名家，其輝煌的成就，世所共知，誠乃實至名歸，決非偶然而致的，更絕不需我作「阿其所好」的話，便可爲他添增光采。最好還是讓大家將此「樂谷鳴泉」一書，細心研讀欣賞，就必能明白我言之並非河漢了。

（民國六十九年四月十六日中央日報讀書周刊）

浣溪沙

車行宜蘭山道即景

羅 子 英

攢翠搖青入眼新，滿山松竹笑迎人。
泉鳴禽語亦相親。

近怯危崖廻曲道，遙驚晴岫幻奇雲。
但驅前路賞餘春。

（附記）子英學長為嶺南詞家陳述叔老師之入室弟子。所賜新詞「浣溪沙」，吟誦再三；使我追憶當年（民國二
十年前後）在廣州文明路中山大學西堂樓上課室，恭聆陳老師講解宋詞的時光，實興無窮的懷念。子英
學長賜函提示：西樵山雖有佛寺道觀，而實以儒家藏修而揚名於世。特遵教言，在第一篇首頁加以訂
正，幷在此向子英學長致謝。

友棣謹識

大音希聲歌

「樂林葦露」題詞

何志浩

孔子家語載：

子路鼓瑟，孔子聞之，謂冉有曰：甚矣，由之不才也。夫先王之制音也，奏中聲以爲節，流入於南，不入於北。夫南者生育之鄉，北者殺伐之域，故君子之音，溫柔居中，以養生育之氣，憂愁之感不加於心，暴戾之動不在於體，夫然者，乃所謂治安之風也。小人之音則不然，亢麗微末，以象殺伐之氣，中和之感不存於心，溫和之動不在於體，夫然者，乃所以爲亂亡之風。……

甚矣，音樂中和之重要也。

荀子樂論篇曰：

由，今也匹夫之徒，曾無意於先王之制，而習亡國之聲，豈能保其七尺之軀哉。

夫聲樂之入人也深，其化人也速，故先王謹爲之文：樂中正，則民和而不流；樂肅莊，則民齊而不亂；民和齊，則兵勁城固，敵國不敢嬰也。如是則百姓莫不安其處，樂其鄉，以至足其上矣。然後名聲於是白，光輝於是大，四海之民莫不願得以爲師，是王者之始也。樂姚治以險，則民流慢鄙賤矣。流慢則亂，鄙賤則爭，亂爭則民弱城危，敵國犯之，如是則百姓不安其處，不樂其鄉，不足其上矣。故禮樂廢而邪音起者，危削侮辱之本也。

誠哉，樂聲中正之爲尙也。

輓近市上之音樂，名爲鄉土音樂者，如山崩、如雷震，如海嘯，噪音刺耳。歌聽之歌唱，名爲流行歌曲者，如鬼哭，如獅吼，如狼嗥。其去中和之樂，中正之聲，不亦遠乎哉。

黃友棣先生所作「時代大曲」，與「民歌組曲」，具優良之風格，合純正之和聲，能爲振大漢之天聲。近者「樂林蓽露」一書，樂教審愼，樂論正確，可導正作曲者之偏向，與唱歌者之怪相。用是心有所感，乃作「大音希聲歌」，以爲之頌。

現代音樂之源頭，尋根究柢出亞洲。

中國古樂以彰德，和平中正克剛柔。

傳統精神重倫理，禮樂內外實兼修。

至樂無聲文無字，造形音樂拓新猷。

完人教育主音樂，不惑不懼亦不憂。
黃氏傾心事藝術，四十年來樂不休。
專心傻勁做傻事，靈魂工程運深籌。
心甘情願犧牲者，默默耕耘何所求。
藹然儒雅悟虛靜，積福在天心悠悠。
水漬苔痕抄畫稿，太空雲彩任飄浮。
艱苦境中尋出路，夙夜匪懈苦冥搜。
困難重重能開展，理論實踐設想周。
只為國人造糧食，信念窮途騁驊騮。
要使音樂生活化，生活音樂化更幽。
大樂必易約分至，至精至大任遨遊。
中國風格堪獨步，民族文化砥中流。
導引偏差入正軌，渡登彼岸操方舟。
黑夜隕星耀宇宙，調式和聲無全牛。
與君訂交二十載，相望時隔海天秋。

樂曲文字深契合，翱翔天地一沙鷗。

樂林蕈露啓後學，我讀一章酒一甌。

樂谷鳴泉　目次

一　美善相樂

情深而文明，氣盛而化神，

和順積中而英華發外；唯樂不可以爲僞。

——樂記

羅浮山，鼎湖山，西樵山，丹霞山，是廣東省的四大名山，久爲世人所稱道。清朝督撫李侍堯遊羅浮，勒石云：「黃土臥黑石，此外一無有；只可一回來，不堪再回首」。這位武官，（註）可能忘記了這句名諺：「十步之內，必有芳草」。

十步之內能見芳草，殊非人人能够做得到。我們日常所見，樣樣皆是平凡；只有獨具慧眼的才人，乃能從平凡之中看出雄奇所在。我們很容易就看到別人的缺點；但要發現別人的優點，則極爲困難。試聽衆人的閒談，經常是說人之「非」，很少能稱人之「是」。

人們評論事物，常憑自己的見識與修養；所以仁者見仁，智者見智。村夫看戲，所見的是「個紅個綠，個出個入」；聽人奏胡琴，只聽到「自己顧自己」；聽笛子獨奏，不停地盡是「媽的皮，媽的皮」。一般人聽樂隊合奏，也是只聞「吱咕吱咕」，那裏有什麼「鳳凰來儀，百獸率舞」呢！

李白詩云：「眾鳥高飛盡，浮雲獨去閒。相看兩不厭，惟有敬亭山」。對山而能看不厭，豈非奇事？目光如炬的人，必有深厚學識；遊山能見其美，須有內心修養。學識膚淺，感情冷漠的人，常是心神渙散，視而不見。縱使走過森林，也見不到一根柴；縱使身入仙境，所見的無非「黃土臥黑石」而已；又怎能在十步之內，發現芳草呢？

要培養起深厚的學識，要修練起和諧的感情，最好的工具是音樂教育。荀子的「樂論」說：「音樂可以使人快樂；它能直訴內心，導人向善，達到移風易俗的目標。以禮樂教導國人，可使人人和洽相處。人人都有愛與憎的感情，若無喜與怒的音樂來疏導，則生活就產生混亂。要防止混亂，必須禮法嚴明，音樂純正；如此，國民生活乃得安寧」。荀子原文所說的「修其行」，就是紀律訓練，即是「善」的教導；「正其樂」，就是音樂修養，即是「美」的陶冶。美善合一，乃是教育的終極目標，同時也是人生的目標。

許多人都有智慧，但只能見到別人可笑與可憎的弱點，卻未能見到別人可敬與可愛的優點；於是認定這個世界是醜惡的，天天生活在極度厭惡之中，憤世嫉俗，只想自殺。這是空具才華而

未能立品的悲劇。清代藝人鄭燮（板橋）寄弟書云：「以人爲可愛，而我亦可愛矣；以人爲可惡，而我亦可惡矣。東坡一生，覺得世上沒有不好的人，最是他的好處。愚兄生平，漫罵無禮；然人有一才一技之長，一行一善之美，未嘗不嘖嘖稱道。愛人是好處，罵人是不好處；東坡以此受病，況板橋乎？老弟亦當時時勸我」。

我國文化傳統精神是和諧與愛。禮是讚美秩序，樂是歌頌和諧。我國賢哲，非但重視學問進修，同時也重視德性修養。能以慧眼發現他人之短，同時也能以和諧的德性加以體諒與寬容；能以慧眼發現他人之長，通過和諧的德性，樂於揚人之善。這種一團和氣的品格，可以使到一個人的神志清明；不獨能在平凡之中見美，且能從醜劣之中見美；更進一步，能夠化醜爲美。

每日看見屋頂豎滿雜亂的電視天線，鄰居總笑它是枯枝滿佈，荊棘叢生；我勸他不如看作是劉老老醉插滿頭花，更覺愉快。家家戶戶的冷氣機，夜裏發出嗡嗡不絕的低吟，鄰居總怨它是機械發達，帶來禍害；我勸他不如聽作是高山上陣陣的松濤，可助安眠。遊山的住客，一覺醒來，聽到瀑布之聲潺潺不絕，就以爲一夜大雨未停，不勝惆悵，這種情形，實在是自尋苦吃。如果眞是大雨不止，何不當它是潺潺瀑布，以增遊興？與其醜化現實來使心情沮喪，不如美化現實來使精神振作。在生活中，我們就是憑藉這種美善合一的觀點，使我們能在十步之內，發現芳草；這實在是從音樂訓練出來的習慣。「樂記」云：「致樂以治心，則易直子諒之心，油然生矣。易直子諒之心生則樂，樂則安，安則久，久則天，天則神」。這裏所說，「易」是和易，「直」是暢順，

「子」是慈祥，「諒」是誠實；這些都是說明音樂可以導人走上自然而快樂的生活，所以能安其所樂，並能持久，與善同在。荀子說得好：「樂行而志清，禮修而行成，耳目聰明，血氣和平，移風易俗，天下皆寧；美善相樂」。

註：李侍堯是清朝的武官，曾任兩廣、雲、貴等省總督，累官至英武殿大學士兼軍機大臣。乾隆四十五年（公元一七八〇年）以貪縱之罪被革職。後來被派往甘肅鎮壓回民，並任陝、甘總督。臺灣林爽文起義，他又調任閩、浙總督。從他遊羅浮勒石的四句看來，實在文如其人。

二　音樂境界

音響的堆砌，並不能把聽者帶進音樂境界。

只有來自心靈的，乃能進入心靈去。

要進入音樂境界，必須憑藉性靈之力。作曲者，唱奏者，皆要憑性靈之力，把這個境界顯示出來；欣賞者則憑性靈指引，以進入這個境界。試聽下列數首描繪黎明景色的樂曲，可能替你打開音樂境界之門：

㈠羅西尼（Rossini）的「黎明」，是歌劇「威廉泰爾」序曲的第一段。這是山雨欲來的陰暗早晨，用大提琴與樂隊的柔和色調，繪出阿爾卑斯山的靜穆與莊嚴。

㈡葛利格（Grieg）的「黎明」，是易卜生話劇「皮爾金」第四幕的引曲；列於第一首「皮爾金組曲」的開端。木管樂與樂隊合奏，繪出非洲原野的晨光。

㊂葛羅菲（Grofe）的「日出」是「大峽谷組曲」的第一段。描繪大峽谷黎明前的昏暗，朝陽初現的壯麗，羣鳥爭鳴的喜悅。

㊃布瑞頓（Britten）的「黎明」是歌劇「漁夫彼得格林」開場時的一段插曲。劇中的主角正受到極大的精神困擾，這段輝燦爛的海濱日出，而是刻劃寒冷灰暗的漁村早晨。

「黎明」音樂，並不是喜悅明朗而是寒冷灰暗。

上列四首描繪黎明景色的樂曲，前兩首是十九世紀的作品，後兩首是二十世紀的作品。世界樂壇上描繪黎明的樂曲，爲數甚多；它們的表現手法縱有不同，其刻意顯示音樂境界的企圖，則是相同的。上列四首樂曲，都用嘹喨的簫笛來顯示晨曦初現；用轉調的和絃，顯示明暗的變化；用音色的變化，顯示輝耀的陽光。這都是作曲者憑性靈之力，在一瞬間把捉着這個音樂境界，使聽者也能憑性靈之助而進入到這個境界去。

黃黎洲云：「詩人萃天地之清氣，以月露風雲花鳥爲其性情。月露風雲花鳥之在天地間，俄頃滅沒；惟詩人能結之於不散」。作曲者就是憑藉這種詩人的性情，把音樂境界結之於不散。

王國維在「人間詞話」裏說得好：「夫境界之呈於吾心而見於外物者，皆須臾之物，惟詩人能以此須臾之物，鐫諸不朽之文字，使讀者自得之。遂覺詩人之言，字字爲我心中所欲言，而又非我之所能言，此大詩人之秘妙也」。

後人創作，每因工具之選擇，結構之設計，外形之差異而爭論不休，遂忽略了內容的性靈要

素。楊誠齋云：「從來天份低拙之人，好談格調而不解風趣；何也？格調是空架子，有腔口易描；風趣專寫性靈，非天才不辦」。袁枚（隨園）甚愛其言，更為之註釋云：「須知有性情便有格律，格律不在性情之外」。他更補充云：「詩經」內的三百篇，半是言情的詩歌，作者只為發表心中的眞情，根本沒有顧到什麼是格律。古來流傳不滅的詩，都因為是性靈的作品，並非堆砌得來。袁枚的「論詩」云：

　　天涯有客號吟癡，誤把抄書當作詩。

　　抄到鍾嶸詩品日，該他知道性靈時。

（鍾嶸是南朝，梁，潁川人，著「詩品」三卷，傳稱於世）。

許惲云：「吟詩好似成仙骨，骨裏無詩莫浪吟」。詩在骨，不在格。音樂的創作與欣賞，也正如詩一樣。徒然堆砌音響，並無性靈在內，根本沒有音樂境界。外形無論如何完美，皆是「骨裏無樂」，全是空殼。

三 映竹水穿沙

咬定青山不放鬆，立根原在破巖中。
千磨萬擊還堅靭，任爾東西南北風。

——鄭板橋題「竹石」

竹樹具有清新秀麗的氣質，常爲我國藝人所愛慕。晉朝藝人王羲之，記述在會稽山陰舉行的

蘭亭雅集云：「此地有崇山峻嶺，茂林修竹，又有清流激湍，映帶左右」；把林竹，清流，崇

山，峻嶺，與藝人並列。他的兒子（徽之）愛竹成癖，曾說過「何可一日無此君」。

唐宋以還，藝人愛竹，已成風尚。王維詩云：「獨坐幽篁裏，彈琴復長嘯」；杜甫云：「映

竹水穿沙」，愛將綠竹與碧水爲伴侶；因爲竹的秀麗，水的清瑩，能使一個人的內心寧靜，神志

清明。

宋代畫家文與可畫竹，深入於竹的形象之中，把捉到竹的特性，將竹擬人化；同時又把他所追求的理想，也融化於這個擬人化的形象之內。蘇軾說他對竹，「得其情而盡其性」；因爲文與可的高尚品格，常能保持其虛靜之心，不僅是竹化爲人，人也化爲竹；物我一體，卽是莊子「齊物論」中所謂「物化」。蘇軾詩云：「與可畫竹時，見竹不見人。豈獨不見人，嗒然遺其身。其身與竹化，無窮出清新。莊周世無有，誰知此疑神」。

藝人愛竹，實在不獨愛其外表之清新，且愛其品質之高潔；因爲竹有勁節，能虛心，不畏風雨，不畏寒多；故云「竹有君子之風」。蘇軾說得好：「寧可食無肉，不可居無竹；無肉令人瘦，無竹令人俗」。這就把竹成爲藝人修養的模範，不獨是美的代表，且爲善的象徵。

清代詩人趙貴璞「過仙霞嶺」云：「萬竹掃天青欲雨，一峰受月白成霜」；寫出竹林淸秀，沁人心脾。鄭板橋畫竹，常伴以水，就是要把「映竹水穿沙」的淸麗刻劃出來。他記述少時的印象：「日在竹中閒步，潮去則濕泥軟沙，潮來則溶溶漾漾，水淺沙明，綠蔭澄鮮可愛；時有儵魚數十頭，自池中溢出，遊戲於竹根短草之間，與余樂也」。他賦詩詠云：「風晴日午千林竹，野水穿林入林腹；絕無波浪自生紋，時有輕絛縈相逐。日影天光暫一開，青枝碧葉還遮覆。老夫愛此飲一掬，心肺縈僵變成綠。展紙揮毫爲巨幅，十丈長牋三斗墨。日短夜長繼以燭，夜半如聞風聲竹聲水聲秋蕭蕭」。

在歷史上，竹與賢人逸士甚有關連。晉朝的七位賢人，常集於竹林，吟詠暢飲，世稱「竹林

七賢」；他們是山濤，阮籍，阮咸，嵇康，向秀，劉伶，王戎。（武后時，蜀人蒯朗於古墓中得

銅器，似琵琶而圓，時人莫識之；元行沖曰：此阮咸所造，形似月，聲似琴，名

曰月琴，亦稱阮咸。這是竹林七賢與音樂最密關係的史蹟）。

唐，天寶年間，李白，孔巢父，韓準，裴政，張淑明，陶沔，在竹溪結社，詩酒留連，時人

稱爲「竹溪六逸」。

在歐洲，音樂，美術，都不曾用竹樹爲題材。文藝復興的發祥地義大利，根本沒有竹樹可

見。他們的音樂作品，有歌頌蒼勁的松樹，也有讚美秀麗的梅花；但對於竹樹的表揚，則全然沒

有。中國藝人所重視的「歲寒三友」，西方人士實在陌生得很。

我設計用中國曲風作成大合唱「歲寒三友」，歌詞作者是詩人李韶先生，內分四章：松、

竹、梅，三友頌。李先生把竹的特性寫出，配合當前境況，殊足珍貴。下列是第二章「竹」的歌

詞：

簾幕重重，深院寒風，猗猗綠竹在牆東。

犯霜冒雪，棲鳳化龍；七賢避地，六逸留踪。

極目長空，斜月朦朧；隔窗遙望，暗影幢幢。

思也無窮，恨也無窮，盡在蕭疏掩映中。

四　不容荊棘不成蘭

不協和絃的作用，是表彰協和絃之優美；正如艾與棘之表彰蘭的芳香與嬌美一樣。

白居易原想「種蘭不種艾」，可是無法避免「蘭生艾亦生」；為此，詩人陷入左右為難的情況裏。（見本集第四十二篇）。其實，詩人早已看出，蘭與艾是並存的；在大自然的懷抱中，它們各自生長，互不侵犯。它們本身並無貴賤之分，只是人們有所偏愛而已。

鄭板橋畫蘭，常以荊棘為伴；這是蘭艾並存的本意。他題「叢蘭荊棘圖」云：「東坡畫蘭，長帶荊棘；見君子能容小人也」。實在說來，君子必待小人襯托，然後能表現出君子之風。君子之所以為君子，小人之所以為小人，只在互相比較之時，乃能顯示出來。板橋題畫，就常表現出此種見解：「不容荊棘不成蘭，外道天魔冷眼看。門徑有芳還有穢，始知佛法浩漫漫」。

蘭花與荆棘並存，並非徒然爲了襯托，也不是蘭花降格來容納荆棘；實在，蘭花要靠荆棘來保護，乃得安全。板橋題畫云：「荆棘不當盡以小人目之。蘭在深山，已無塵囂之擾，而鼠將食之，鹿將齕之，豕將啄之，熊虎豺麝兔狐之屬將齧之，又有樵人將拔之割之；若得荆棘爲之護撼，其害斯遠矣。秦之築長城，秦之棘籬也。漢有韓、彭、英，漢之棘衞也；三人旣誅，漢高過沛，遂有『安得猛士守四方』之慨（註）。然則蒺藜，鐵菱角，鹿角，棘刺之設，安可少哉！予畫此幅，山上山下，皆蘭棘相參，而蘭得十之六，棘亦居十之四。畫畢而嘆，蓋不勝幽、并、十六州之痛，南北宋之悲耳！以無棘刺故也！」

板橋畫蘭，總是擔心蘭花缺少保障，除了加畫荆棘，更繪高山以作屏障。題云：「此是幽貞一種花，不求聞達只煙霞。採樵或恐通來徑，更寫高山一片遮」。有時，他繪蘭花，使其生長於峭壁之上。題云：「峭壁一千丈，蘭花在空碧。上有採樵人，伸手折不得」。這是詩人的一片好意。

在樂曲之中，一切不協和絃，皆與協和絃並存；不獨並存，且作襯托；不獨襯托，且作護衞。不協和絃的作用是表彰協和絃之優美；正如艾與棘之表彰蘭的芳香與嬌美一樣。倘若畫中專寫艾與棘，則趣味平淡；倘若曲中只用不協和絃，則內容單調；這都是欠缺對比之故。爲了要有對比，則須有包羅萬象的胸襟。袁枚說：「余於古人之詩，無所不愛；於今人之詩，亦無所不愛」。這可以提示我們，摒除成見，乃是治這是杜甫的心懷：「不薄今人愛古人，清詞麗句必爲鄰」。

學之道；戒除偏食，乃是養生之法；欣賞音樂，何獨不然！那些只聽一種音樂的朋友們，可以醒了！

註：漢高祖（劉邦）（公元前二五六年至一九五年）與項籍聯合對抗秦國，後來平了項籍，統一天下，遂為漢。他殺了三位大將（韓信、彭越、英布）之後，回到家鄉（沛），邀集故人飲酒，酒酣，擊筑唱大風歌：「大風起兮雲飛揚。威加海內兮歸故鄉。安得猛士兮守四方」。（項籍即項羽）

韓信從項梁舉兵，輾轉歸漢，拜為大將。定趙、齊，立為齊王；滅項羽，立為楚王；與張良、蕭何，稱漢興三傑。後來被指謀反，呂后設謀殺之，並滅三族。蕭何使酈徹匿其子於粵中，改姓「韋」，取「韓」字之半為姓。

彭越，在秦末年事項羽，後來助漢收魏，定梁，滅楚，多建奇功，封梁王。被誣反，高祖誅之，並滅三族。

英布（黥布），秦末年從項羽破秦軍，入咸陽，封九江王。因忤項羽，降漢，從高祖破項羽於垓下，封淮南王。後彭越、韓信被誅，懼禍及己，遂叛；兵敗而死。

五 無聲勝有聲

無聲之樂是生活修養的終極目標。

要達到這個目標，必須借助有聲之樂。

莊子云：「視乎冥冥，聽乎無聲；冥冥之中，獨見曉焉；無聲之中，獨聞和焉」。無聲之樂，乃是至高的音樂境界。

孔子說：「禮云禮云，玉帛云乎哉！樂云樂云，鐘鼓云乎哉！」真正的音樂，並非局限於外在的聲響。所謂無聲之樂，就是指內心的和諧境界。「禮記」的記載，孔子說及「無聲之樂」，是指道德活動。「無志之氣」是指沒有道德爲基礎的衝力，「無氣之志」是指沒有衝力的空想。每個人都具備氣與志，而此二者常相衝突；必須用「禮」以制外，用「樂」以養內。孔子所說，是：氣志不違，氣志既得，氣志既從，氣志既起。這裏所說的「氣」，是指生理活動，「志」是

指人的生理活動，必須融入道德理性之內，使兩者和諧統一；這便是氣志不違，氣志既得，氣志既從，氣志既起；這乃是人生藝術的最高目標。

我們切勿忘記，無聲之樂乃是生活修養的終極目標，而不是音樂活動的過程。目標並非可以一步踏到的，我們只是憑藉它的光輝，指示出我們所應走的道路。若把目標與過程混淆，立刻就要鬧笑話。

人們講話，有時使用「歇後語」；這是讓聽者自己去補充未說出的話。新派的講故事，常喜使用這個方法。講話之時，吞吞吐吐；有時更用得過份誇張，使聽者莫明其妙。例如，講故事的人說：「從前有一位國王」，停了下來，歇了久久，然後說：「到後來，他死了」。在新派作家看來，如此講故事，乃是非常精彩；因爲，靜默之中，可以讓聽者自己創作內容，這是鼓舞聽者自己創作故事的方法，人人有其自己的故事在進行；多麼巧妙的故事！

新派戲劇也有這種傑作：幕啓，一羣演員在臺上交頭接耳，秘密絮談；於是幕落。據說，劇中情節，全讓觀衆自己創作；多麼神奇的戲劇！

新派音樂欣賞，也有這樣的設計：奏者把樂曲最後的和絃缺去，就算演奏完畢。他們認爲，該由聽者自己在心中壙補上去；多麼優秀的設計！由此原則，再加擴展，遂成這樣的演奏會：鋼琴演奏者登臺，向聽衆致禮，然後坐在琴前，默然不動；然後，站起來，向聽衆答禮，退場。據說，這是無聲之樂的演奏會，目標是使眞正的音樂都能在每個人的心中自由進行。

凡此種種，皆是借了崇高的理論來做取巧的勾當；等於寓言「皇帝的新衣」裏的騙子所爲。

騙子說：「無福之人必然看不見這件美麗的新衣」；於是，雖然沒有新衣存在，爲了面子之故，皇帝說看見，衆人也爭着說看見。只有那天眞無邪的小孩，坦然說出看不見有新衣；衆人的良知被喚醒了，騙局也就被拆穿了。

音樂欣賞是要把聽者帶進內心的音樂境界，但必須使用有聲之樂來做敲門磚，（這是過程）卻不能一步就踏入無聲之樂的境界。（這是目標）。所用的有聲之樂，必須是人人喜愛，人人能懂的材料，然後能夠把衆人帶進那神秘的、美妙的無聲之樂的境界。倘若離開眞實的音樂欣賞而空談樂境之美，那就等於替皇帝製新衣的騙子所爲了。司馬光在「資治通鑑」裏的「樂論篇」說得好：「夫禮，非威儀之謂也；然無威儀，則禮不可得而行矣。樂，非聲音之謂也；然無聲音，則樂不可得而見矣。譬諸山，取其一土一石謂之山則不可；然土石皆去，山於何在哉！」這是教育者最公允的見解。

開始，我們必須認識一土一石，到了能夠欣賞高山的雄奇秀麗之時，就不再只看一土一石。我們開始，我們必須學習每音每曲，到了能夠進入無聲之樂的境界之中，就不再只聽每音每曲。我們要建造一座會堂，先要建築一座工廠。待會堂落成，這座工廠就要拆除。若不先建工廠，會堂是無法建起來的。且看升空的火箭吧！起步之時，全靠第一節的發射力量；入了太空之後，便要把這一節拋棄。

要把每個人都帶進無聲之樂的境界，必須憑藉有聲之樂的助力。我們不斷地要借助有聲之樂的助力，故有聲之樂就永遠與我們同在。只因人們把目標與過程混淆了，於是那些壞蛋們就乘機取巧行騙了！

六 大樂必易

> 內容眞摯，乃能成其大，
> 外形簡樸，乃能成其易；
> 這決非虛僞而空洞的作品所能做得到。

長篇的樂曲，少不免有場面的鋪排與氣勢的誇張；但其中不能缺少眞摯的感情，以直訴於人心。誠如貝多芬所說：「來自心靈的，乃能進入心靈去」。貝多芬所作的許多大曲，其主題常是單純易懂；惟其是單純，乃利於開展；惟其是易懂，乃惹人喜愛。例如他所作的第九交響曲（合唱交響曲）主題「快樂頌」，又如「月光奏鳴曲」，「小提琴協奏曲」其主題曲調，都是單純易懂。他的作品之中，最受人偏愛的，不是那些長篇而複雜的大曲，卻是那些短篇小品；例如「小步舞曲」，「爲愛麗絲作的小曲」。人們從這些小品裏，可以窺見貝多芬的偉大；這是中國

藝人所說的「縮龍成寸」，佛敎所說的「沙粒中有大千世界」。

宋玉對楚襄王說及郢中的歌者，唱出通俗的民歌，和者數千人；唱出變化複雜的歌，和者不

過數人；這證明了「其曲彌高，其和彌寡」的道理。由此可見，人人喜愛的樂曲，必是內容眞

摯；人人能懂的樂曲，必是外形簡樸；故聖哲有言：「大樂必易，大禮必簡」。

靠人伺候吃早餐的人，吃一只熟鷄蛋，也要許多件餐具；但當他旅行，路過鄕村，要吃鷄

蛋，就連一件都免掉。繁文縟節的場面，並不能惹人喜愛，也不能維持長久。

「紅樓夢」敍述劉老老在賈府吃茄蓁，問及它的製法，「鳳姐笑道：你把纔下來的茄子，把

皮剝了，只要淨肉，切成碎釘子。用鷄油炸了，再用鷄肉脯子合香菌，新筍，蘑菇，五香豆腐乾

子，各色乾果子，都切成釘兒；拿鷄湯煨乾，將香油一收，外加糟油一拌，盛在磁罐子裏封嚴。

要吃時，拿出來，用炒的鷄爪子一拌就是了。劉老老聽了，搖頭吐舌說：我的佛祖！倒得十來隻

鷄來配它！」——這樣製法的食品，當然無法可以使到人人吃它，天天吃它。

諸名家所作的許多樂曲之中，最受人喜愛的並不是那些交響曲而是那些簡樸的小品；例如巴

赫的「小步舞」，韓德爾的「廣絃調」，海頓的「驚愕交響曲」慢樂章，莫樞特的「絃樂小夜

曲」，舒伯特的「夢幻曲」，勃拉姆斯的「安眠歌」，門德爾松的「歌之翼

，蕭邦的「夜曲」，李斯特的「愛之夢」，柴可夫斯基的「如歌行板」；都是以其單純眞摯，深

入人心。最顯著的例，是拉凡爾的「波列羅舞曲」，以其簡樸明朗的特性，瘋魔了世界樂壇；這

足以說明「大樂必易」的要義。

長篇的大曲，好比站在臺上的莊嚴演講，理直氣壯，充滿說服力量。單純的小曲，恰似臨別的知心話，只須一句，就直訴內心，勝過千言萬語。慣於囉嗦的人，應該醒了！

七　亂世之音

這是酒神型的作品，

只因酒的成份太重，就失去了理智。

新派的作曲者，認定只有不協和弦纔有衝勁，多樣節奏纔有活力；於是拼命使用不協和弦與多樣節奏。聽者但覺紛紜錯雜，漆黑一團，並無和諧之感。其實，新派作者也懂得，藝術表現不能沒有對比；如果沒有光，則暗就不成爲暗；如果沒有了協和弦，沒有了規則的節奏，則不協和弦與多樣節奏，就失了作用。但因人人競用不協和弦，人人競用多樣節奏，若不用此，自己似乎落伍了；於是人用我也用。好比聽到人人都汚言穢語，自己就忙着模仿，以免給人嘲笑自己文弱，；於是變成了汚言穢語的世界。

昔日墨子非樂，就是嫌音樂使人耽於享樂。儒者批評墨子只見「有之」之利，不知「無之」

之益。墨子教人苦幹不息，卻不讓人娛樂身心，好比要馬兒做工，卻不給馬兒吃草；又好比拉緊弓弦，永不放鬆；這是違反自然之道。這種見解，正合用來提醒新派作曲者。他們只用不協和弦與多樣節奏來刺激聽眾，使聽眾常在緊張之中而不讓有放鬆的時候；這就如墨子一樣，屬於違反自然之道。

新派作曲者喜歡堆砌音響以自娛。把錄音帶加速來聽，放慢來聽，逆轉來聽；又把音響放大來聽，使蟲鳴變成獅吼。凡此種種，都是聽聲，並非聽樂。音樂原是有聲的思想，聽音樂是聽其內在的思想，卻不是只聽外表的聲音。「樂記」說：知聲而不知音是禽獸，知音而不知樂是俗人，只是有修養的人乃能知樂。愛聽聲而不聽樂，實在是開倒車的文化生活。「音樂能反映社會生活」，這句話很有道理。這是一個喜歡搗亂的時代，人們以破壞爲快樂；這個時代的音樂，實在是眞實的「亂世之音」。

一九一六年，歐洲瑞士，最初出現了虛無主義的文藝運動，自稱爲 Dadaism。（譯名有數個：達達派，馱馱派，戇戇派）。他們並無一定的主張，只以表現原始單純爲原則，不拘格調，專以破壞爲主，實爲時代心理之反映。表現於音樂中，就是不協和，紛亂；可說是嬉癖士的先導。

新派也有傑出的作品，但多數是附庸取巧之作。把敲擊樂誇張使用，把力度突變來刺激感官，常使聽者步步驚魂，永無寧靜的境界；因爲他們認爲，寧靜就是「一池死水」。這種樂曲給

人的印象，可借王尌亭的詩句來描述：「怪禽聲類鬼，暗樹影疑人」。

新派音樂作品，根本不能用一個標準來量度。如果舉辦作曲比賽，有十首作品來參加，就要有十個冠軍；人人都要第一，永沒有一個第二。每首新派作品，都有其自己的標準，則是由作者自定，而且隨時由他變更。今天他認為極完美，明天他可以全部拋棄。如果你說他神經失常，他必然答：「世人皆醉我獨醒」。他與眾人一起走路，錯了腳步；他便說並非他錯了，而是眾人皆錯，只有他纔是正確。

新派作者認為文化是由他一手創造出來，永遠看不起別人的作品。既然藝術是個人創造，所以根本看不起民族的傳統文化。別人不了解他們，他們也不理會別人；他們的音樂作品，根本不能與眾共樂。這種「亂世之音」，屬於酒神型的作品，不是愛神型的作品；只因酒的成份太重，變成狂妄自大，失去了理智。

　　註：藝術精神，借用兩位希臘的神為代表。一為愛神阿波羅（Apollo），一為酒神戴奧奈薩斯（Dionysus），愛神型的特點是結構精美，態度溫和，有條不紊，側重和諧而兼用對比。酒神型的特點是熱情洋溢，快樂瘋狂，富爆炸性，刻意創新而偏愛破壞。

八 何去何從

何去何從時警惕，是非一念之分。

——王文山

我們生活在兩個極端對立的世界之間，兩方各有不同的道理。這些道理，有時是相輔相成，有時是互不相容；何去何從，只待我們自己抉擇。

例如，你說「英雄造時勢」，他說「時勢造英雄」。你說「以忠恕待人」，他說「寧我負人」。你說「天無私覆，地無私載」，他說「人不自私，天誅地滅」。你說「疾風知勁草」，他說「好漢不吃眼前虧」。你說「鍥而不捨，金石可鏤」，他說「窮則變，變則通」。要參考這些名言來決定前途，實在毫無助力。王文山先生所作的歌詞「大徹大悟」第四章，列出許多尖銳對立的人生狀態，可讓我們詳細檢討：

眾生滿百，形形色色。

有的朝秦暮楚，有的一德一心。

有的油腔滑調，有的一諾千金。

有的放浪形骸，有的玉潔冰清。

還有光風霽月，朝氣蓬勃；也有心灰意懶，暮氣沉沉。

有的張牙舞爪，有的流水行雲。

有的埋頭苦幹，有的怨天尤人。

有的畏首畏尾，有的氣吞乾坤。

還有奴顏婢膝，人云亦云；也有頂天立地，鶴立鷄羣。

有的居安思危，有的得意忘形。

有的陰陽怪氣，有的磊落光明。

有的溫文爾雅，有的暴似雷霆。

還有驕奢淫佚，盛意凌人；也有負重致遠，國家干城。

有的磅礴存正氣，成功取義成仁。

有的博施濟眾，有的崇拜金銀。

還有多行不義，也有樂道安貧。

有的獻身三不朽，人間富貴浮雲。

有的中流砥柱，有的隨俗浮沉。

還有醉生夢死，也有茹苦含辛。●

王先生的結論是：「何去何從時警惕，是非一念之分。人生或如朝露，或同天地長春」。要與天地長存，必須慎思明辨，不應只見小我，更應顧及大我。

音樂的領域，也同樣有兩個極端對立的世界；一邊是「和而不同」，另一邊是「同而不和」。前者以和諧為主，屬於愛神型；後者以不協和為主，屬於酒神型。（見前章「亂世之音」附註）。前者被人看作太嚴蕭，是保守的藝術；後者被人認為夠刺激，是時髦的產品。當然有不少人喜愛時髦，於是新派音樂就憑此而擴展起來。

許多人因為厭倦了愛神的法則，（嫌其太多束縛）；於是捨棄了愛神，投奔到酒神的脚下。不久之後，他們就發現到，酒神的法則，束縛更多而且更嚴酷，並包括要做些違背良心的勾當。到了此時，正如楊誠齋所說：「袈裟未著嫌多事，著了袈裟事更多」。對於他們，實在是有苦自己知了。

投身到酒神脚下的人們，個個都自信具有英雄氣概。他們認為，一錯就該錯到底，決不認錯；如果走入了窮巷，就只能運用破壞力量去打出新途，絕對不能走回原路。那位生長在北方的

軍長，從來不曾見過香蕉；拿起香蕉就連皮吃，他省悟到自己實在做錯了；

但他立刻說明自己有此嗜好。爲了要證實所說，於是再拿起另一隻香蕉，連皮吞掉。這是新派作

家的風格：一錯就要錯到底，在別人面前決不示弱。

昔日內河的客船，都沒有廁所設備。搭客上岸之後，船伕們發現了這個酒瓶，滿載黃酒，大家都說是好

能用酒瓶貯起來，擱在椅下。搭客在需要之時，就走到船沿解手。那位尼姑搭船，只

運氣。第一個船伕喝了一口，知道自己上當了；但要維護面子，乃大讚好酒。第二個船伕喝了一

口，也知道自己上當了；但也照樣大讚好酒。第三個船伕，必然也隨着上當。這是繼續擴展的

「上當行列」，他們都保存面子，他們都平等了，不能不站在同一陣線。

投身到酒神脚下的人們，開始之時，常是由於意氣用事。他們並非厭惡愛神法則本身，而是

憎惡執法者之不得人心。他們聯合起同聲同氣的人，天真地做些搗蛋之事來洩憤；一旦給魔鬼帶

走，就不惜把船鑿沉，與衆同歸於盡，以逞一時之快。

當我們站在歧路之時，必須站在民族文化的立場來加取捨；卽是說，必須憑大我的觀點來選

擇前途，而不是只憑小我的觀點來選擇前途。中華民族文化的傳統精神，具有浩然之氣，我們就是

爲發揚這種音樂而努力。縱使我們的音樂偶然陷入低潮，縱使個人的努力一時淪於失敗；但我們

仍然屬於這個永恒勝利的隊伍，不應妄自菲薄。那些立志不堅，欠缺明辨的人們，嚮往時髦而投

身於酒神脚下，實在有如寒夜避雨而躲入鬼屋，這一夜必然過得更恐怖。

九 青春作賦，皓首窮經

少年遊冶學秦、柳，中年感慨學辛、蘇，
老年淡忘學劉、蔣，皆與時推移而不自知者。

—— 鄭燮「詞鈔自序」

青春作賦，是指青年期中的工作。這時期，創作能力充沛，有活力，有衝勁，感情奔放，意氣用事；心中充滿理想，懷着無窮希望。不斷設計新的嘗試，不屈不撓，絕不頹喪，為個人出頭而奮鬥，刻意要語驚四座，炫耀自己的才華，渴望高人一等。

皓首窮經，是指晚年期中的工作。這時期，人生經驗豐富，更冷靜，更堅定，智慧成熟，判斷精細；心中偏向達觀，寄望後繼人材。不斷修訂既有知識，有為有守，鍥而不捨，為文化延續而努力，時時要向下紮根，不再熱衷於名利，但求內心安暢。

青春作賦的時期，屬於浪漫精神；皓首窮經的時期，蘊藏古典精神。浪漫精神與古典精神，實在同時並存。它們雖然互相衝突；但相對而相成，相剋而相生。

青年演奏者，傾向於感情奔放的音樂作品；他們偏愛蕭邦、李斯特、杜比西、巴托克。年老的一輩，就喜歡精細研究古典大師的名作，例如巴赫、韓德爾、莫槎特、貝多芬、勃拉姆斯等。這種情形，與青春作賦，皓首窮經的原則，極為吻合。其實，並非只有青春時期乃可作賦，皓首更宜窮經而已。概覽世界樂壇，許多名家在青年期中，處處登臺演奏；到了晚年，就安心考據古譜，修訂教材，編作辭典，以助後學。這是極為合理的安排，這是深具意義的工作。

昔日諸葛亮與吳國羣儒舌戰，曾提及「小人之儒，惟務雕蟲，專工翰墨，青春作賦，皓首窮經，筆下雖有千言，胸中實無一策。且如楊雄以文章名世，而屈身事莽，不免投閣而死；此所謂小人之儒也，雖日賦萬言，亦何取哉！」孔明這番說話，是斥責那班欲向曹操投降的謀士，故學出楊雄投靠篡位的王莽，必然沒有好收場。這說明了君子之儒，必須守正惡邪，明辨是非，為萬民謀福利。

其實文人治學，青春、皓首，各有所長，但必須善惡分明，擇善固執，把全部才華，獻給正統的民族文化，然後不至於辜負了大好時光。

一〇 前無古人

前人創造的重任，今朝放在我雙肩。

我們跟著前輩之後，也走在後輩之前。

<div style="text-align: right">——韋瀚章「繼往開來」</div>

一、文化河流，永不乾枯

個人生命短促，民族生命延綿；文化的河流，是前人智慧的纍積，加上後人努力發揚，一脈相傳，亘古不斷。從古到今，順序流來，我們無法可以把它倒置。辛棄疾的「賀新涼」詞云：「不恨古人吾不見，恨古人不見吾狂耳」；這種縱的關係，我們絕對不能把它改變。

在這浩蕩的文化河流之中，每個人的一生，不過是擔當承前啓後的任務。正如韋瀚章先生所

作歌詞「繼往開來」所說，我們是跟着前輩之後，而走在後輩之前。所有藝術創作的靈感，實在

並非憑空爆出來；卻是前人努力，觸發後人，因而產生。試聽那數首描繪黎明景色的樂曲，(見

第二篇「音樂境界」)，就可以發現到前輩作者與後來作者一脈相承的路徑。又如聽那些描繪風

雨的樂曲，貝多芬的「田園交響曲」，羅西尼的「威廉泰爾」歌劇序曲，華格納的「徬徨荷蘭

人」歌劇序曲，林姆斯基可薩可夫的「天方夜譚」，葛羅菲的「大峽谷組曲」，都可見前人影響

後人的程度。無論是直接的教導，間接的提示，甚至反面的對抗；一切創作，都是沿着文化的河

流，相因，相承，相尅，相生，奔馳向前，永無休止。

　青年朋友們喜愛新派創作，他們自視甚高，最愛陳子昂的詩句所說：「前不見古人，後不見

來者。念天地之悠悠，獨愴然而涕下」。他們認為自己有開天闢地的神力，不停地責罵前人太過

愚蠢，所創用的樂譜太呆板，音符太簡單；又埋怨他們的老師，所教的材料太殘舊，所用的方法

太落伍；所有前輩，都帶錯了路，以致今日的音樂，總是無法進展。

　我想提醒他們：所有天才學生，都是由蠢才的老師教出來的。如無蠢才的父母與蠢才的老師，

決不會激發出卓越的天才。天才是激發出來的；這也是沿着文化的河流，因激湍而生的結果。我

們可以明顯地見到第一位文憑教師的老師，必是未有文憑的教師；我們實在不必以罵老師為不及

格而自豪。自命不凡的青年們，縱使否定了父母的價值，亦無辦法否認自己是由父母所生；因

此，責罵前人，埋怨師長，乃屬愚昧之事。

二、人的一生，承前啓後

無論前人的成績是優是劣，都是曾經努力爲後人鋪路。埋怨老師帶錯了路的青年人，應該冷靜地想想：能給老師敎壞的學生，必非好學生。好的老師所做的敎學工作，是正面的敎導；學生必須能夠接受，再加發揚，傳給後人。劣的老師所做的敎學工作，是反面的敎導；學生必須能夠反省，跳出陷阱，自力更生。無論老師是優是劣，是正面敎導或反面敎導，皆是對學生有恩，只是恩的成份有別而已。青年人喜歡譴責前人，否定了前人所施給他們的恩惠；老實說，這屬於忘恩負義的行爲。清朝某孝廉有詩云：「立誓乾坤不受恩」；袁枚認爲這不過是自矜風骨，忍不住提醒他：「人在世間，如何能不受人恩？古人如陶靖節之高，而以乞一頓食，至於顧結弟昆。范文正公是何等人！而以晏公一薦故，終身執門生之禮。蓋太上貴德，其次務施報，聖人所不諱也」。(註)

事實上，人在幼年，若無前輩之維護，根本無法成長。若無母鷄之保護，小鷄如何能逃脫鷹隼的撲殺？某孝廉的詩，若改爲「立誓乾坤必報恩」，則人間溫暖得多了。商寶意太史詩云：「名心未了難遺世，晚景無多怕受恩」；蔣苕生太史也有詩云：「不是微禽敢辭惠，只愁無處覓金環」；這都是立心要報恩的好德性。袁枚評謂：「此皆不立身份而身份彌高」；勝過那些罵前人以自豪者多多了。

三、前人之恩，報給後人

每個人都是文化長鍊中的一環，承前啓後，乃是不能推卸的責任。我們生活在這個長途接力跑的中間，不必問及工作何日可以完成；只須決心全力以赴，盡我本份。

許多人讀了這句名言而不勝感慨：「樹欲靜而風不息，子欲養而親不在」。其實，前人受恩，報之於我；我受了恩，報給後人；如此的有欠有還，連綿不斷，個體生命，遂能擴展，民族生命，遂能延續。莊子所言：「吾生也有涯，而知也無涯；以有涯隨無涯，殆矣！」在文化的河流延綿不斷的情況看，這點實在不須憂慮。前人與後人，由我把他們連結成爲一體；只有如此，人類乃能戰勝死亡的威脅。凡聽過「愚公移山」故事的人，都必然能够了解這個道理。

且看一羣人共進晚餐的情況，就可以明白：他們各吃各的，死氣沉沉，毫無生趣。倘若大家有談有笑，氣氛就轉爲融洽。如果你替他添菜，他替你添湯，情況立刻變爲活躍；有施有受，能把世界變成更愉快。

下列這則趣談，可以說明生命河流的前因後果：老而無子者問高僧，答曰，「生佳兒所以報我之緣，生頑兒所以取我之債；汝不欠人，人不欠汝，烏得子？」（聊齋誌異卷十三，「四十千」）。認定前無古人，自命不凡的人們，可以醒過來了吧？

註：這裏提及四位著名的詩人，特爲註釋：

陶靖節（淵明）（公元三六五至四二七年），晉代田園詩人，志趣高潔，安貧樂道，「歸去來辭」爲其名作。

杜少陵（甫）（公元七一二至七七〇年），唐代詩人。他曾住少陵之西，自號「少陵野老」。稷爲周朝始祖，敎民耕種；契是商朝始祖，曾佐禹治水有功。稷與契，均爲古代賢臣，杜甫以之自比。

范文正公（仲淹）（公元九八九至一〇五四年），宋代詞人。仁宗時爲副宰相，才高志遠，以天下爲己任。

晏殊，諡元獻，（公元九九一至一〇五五年），宋代詞人。仁宗時爲宰相，詩詞風格甚高。范仲淹，歐陽修，皆出其門下。

一一　清晨大合唱

生命乃是大自然節奏的運行，
這種節奏，失之者死，得之者生。

曙光尚未呈現，鄰家的雄雞已經展示啼聲；隨着，附近的雄雞就相繼而啼；此起彼伏，遠近酬答，使我記起周邦彥的「送別詞」．「樓上闌干橫斗柄，露寒人遠雞相應」（蝶戀花）。連那些小雄雞，也加進來湊熱鬧。它們的啼聲，中氣不足，聲調粗糙，節奏生硬，滑稽可笑，遠不及老雄雞的功力。且聽那些老傢伙的啼聲！音調軒昂，徐疾有緻；尤其是那句尾長音的弧形降落，真是儀態萬千，使人喝采。然而那些初試啼聲的小雄雞，卻全然不覺羞慚；它們再接再厲地學啼，老雄雞的美妙唱腔，給它們以榜樣。經過潛移默化之後，終於使到所有的啼聲，都變成優美。它們各盡所能，互相呼應；並無詆譭對方啼得幼稚，也無誇耀自己啼得威風。一片熱烈的啼

聲，喚醒了林中羣鳥。開始是一隻能唱的鳥兒，以朗誦式的長句，讚頌晨曦之降臨，引出小鳥們又短又密的吱吱唧唧，隨着便如陣陣波濤，喞啾之聲不絕；與遠近唱和的雞啼聲，滙成了壯麗的清晨大合唱。

雞鳴，鳥唱，雖然各自進行，但都依據着一個自然的節奏而活動。它們順其自然，決不標奇立異；也不會嫌曲調太舊，要啼一句十二音列的新腔。

這首清晨大合唱之所以能够成爲壯麗，實在由於啼聲優美的老雄雞（前輩）給小雄雞（後輩）以良好的榜樣；再喚起羣鳥（聽衆）的共鳴，然後成爲全面的普及化。倘若老雄雞神經不正常，專攪不協和絃，則必然把全體小雄雞也帶到違反自然的路上去；到了那時，和諧的清晨大合唱，就淪爲粗野與紛亂，使人聽得頭痛。

音樂教育工作之推廣，不獨側重教導學生，同時也要他們認識正確的音樂技術，同時也要他們明瞭正確的音樂見解。能够把健康的音樂帶進家庭，帶進學校，帶進工廠，帶到任何角落，造成良好的音樂風氣，然後可以達到移風易俗的目標。

鄉間一羣小學生，到校裡舉行遊藝晚會。散會之後，同學們餘興未減，就聚在廣場，比賽學雞啼。想不到鄰近農場所養的雞，先後啼了起來，使農場的管理人着了忙，高叫：「斬雞！斬雞！」（鄉人認爲雞啼失時，乃是凶兆；兒歌有云：「一更啼火，二更啼賊」。爲防不祥，必須

將亂啼的雞斬死。）這羣小學生聽到了，嚇得連忙散會歸家。開始，他們自鳴得意；因為各人模仿雞啼，成績很好，使羣雞都上當。隨着就感到不勝內疚；因為逞一時快意，使幾隻雄雞枉死，實在是於心不忍。但，再想深一層，他們又覺得釋然於懷；因為那些雄雞欠缺明辨之才，人云亦云地亂啼，失掉了大自然的節奏，招致殺身之禍，乃是罪有應得了！

一二 企者不立

飄風不終朝，驟雨不終日。

——老子

提高脚跟站立，很難持久；這是老子之言，與「飄風不終朝」的意義相同。這是說：「暴風不會整日吹，急雨不會整日下」；因為大自然乃是依着節奏運行，日與夜，明與暗，工作與休息，都是交替進行，循環不已，決不會偏於極端。

節奏對比最明顯易見者，莫如音樂。樂音之強弱、高低、長短、快慢；感情的平靜與興奮，悲傷與快樂；和絃之協和與不協和，皆是互成對比，相輔進行。樂曲內的結構，恰如中國律詩的「起承轉收」一樣；縱然其中有伸展與縮短的變化，其結構的節奏原則，仍然不變。試看那些交響曲或奏鳴曲，各樂章的連接，總是按照一個合理的節奏原則：快速的第一章之後，便是溫柔的

慢樂章，繼以活潑輕巧的小步舞曲，然後接以急激豪放的廻旋曲。這些次序，有時可能調換一下；但其節奏對比的原則，決不會變。

且看詩人如何運用節奏對比的描寫來增強詩歌的魅力。白居易在「琵琶行」中的描述，就是藉此方法。他聽「小童薛陽陶吹觱篥」，也有很精巧的寫法：

……翕然聲作疑管裂，訇然聲盡疑刀截。

有時婉軟無筋骨，有時頓挫生稜節。

急聲圓轉促不斷，轢轢轔轔似珠貫。

緩聲展引長有條，有條直直如筆描。

下聲乍墜石沉重，高聲忽舉雲飄蕭。……

蘇軾把韓愈的「聽琴詩」改爲長短句「水調歌頭」，也充滿節奏對比的例：

昵昵兒女語，燈火夜微明；

恩冤爾汝來去，彈指淚和聲。

忽變軒昂勇士，一鼓塡然作氣，千里不留行。

回首暮雲遠，飛絮攪青冥。

衆禽裡，眞彩鳳，獨不鳴。

躋攀寸步千險，一落百尋輕。……

在我們日常生活之中，也充滿循環不已的節奏對比。每日所吃的食物，雖然各地習慣不同，仍然有輕重之別。食品的簡與繁，淡與濃，必相交替，使能符合生命的節奏。英國人早餐的食物較多，義大利人則重視午餐，中國人卻使晚餐更豐盛。我的朋友最有興趣於飲食設計，認爲在倫敦吃早餐，飛到羅馬吃午餐，又飛到香港吃晚餐，必然可以享到超級口福了。他問我，最好到何處吃消夜。我答他，必然到地獄去吃；因爲三餐如此繁重，全然違背了生活的節奏，非到地獄報到不可！

新派作曲者最愛使用全盤不協和絃，實在是違背了節奏原則。作曲全用不協和絃，好比繪畫全用黑暗而不用光明；沒有對比，色彩就無從顯現。昔日墨子提倡苦幹精神，反對音樂生活；荀子就評他只知實用，不知休息，乃是「蔽於用而不知文」。（荀子「解蔽篇」）

在青年期間，我也曾犯過這個錯誤。當時我總覺得時間不敷應用，就請敎醫生，很希望取得一些藥品，吃了它，可以不用睡覺，好使我能多些時間應用。醫生忠告我說：這種藥品並非沒有；但，吃了之後，必然精神倍增，隨着就是長眠不起。「爲了貪圖賺取目前少少時間，把生命

前程全部斷送，值得嗎？」

自從認識了生命的節奏原則，我就不會愚昧到要與大自然的節奏對抗。能知「企者不立」的道理，就懂得順應自然的節奏以養身心；這就是「失之者死，得之者生」的「禮」的原義。

一三 不偏不倚

允執厥中，則各物皆爲我用；

處事偏激，則可用者，半數而已。

現代作曲者，最怕被人指爲平庸；所以拼命要與別人不同，務求語驚四座，以顯威風。於是，以古怪爲奇妙，以破壞爲有趣；由此造成一種偏激的風尙。

當他們認定不協和絃比協和絃更有勁力，各人就競用不協和絃；當他們認定變體和絃能增色彩，各人就競用變體和絃；當他們認定多調音樂能增熱鬧，各人就競用多調音樂。其實，若無協和絃襯托，不協和絃便失去勁力；若無調性和絃襯托，變體和絃的色彩就不明顯；主調若未確立，多調根本不存在。作曲者只有站在不偏不倚的立場，纔可使一切尖銳對立的材料，皆爲我用；倘若偏於一端，則可用的材料，就極爲有限了。如果沒有對比，何以能有變化？不用烘雲，

何能托月?黑房黑女抱黑貓,觀衆如何能見?

人在神志不清,心緒不寧之際,就可能有偏激之見;這是嚮往標奇立異的結果。要醫治偏激之見,必須詳細學習「中庸之道」。

「中庸之道」是我國聖賢的卓越見解。「中庸」的要義便是「致中和」。這是順應自然,具至誠之心,故能與天地合一;就是朱熹所說的「得天地之心而為心」。

何謂「至誠」?根據「中庸」所說,「誠」乃是生命的本性。「誠則形,形則著,著則明,明則動,動則變,變則化;唯天下至誠為能化」。「至誠」就是不為私利所困,然後能脫離偏激,然後能順應自然,得天地之心而為心。

作曲者在實踐之中,必須做到不偏不倚,然後可以恰到好處;例如:

速度不必用得太慢或太急;太慢就成為遲鈍懦弱,太急就變成口齒不清。

節奏可以混合應用,但不宜太過複雜;貪圖複雜,就流於紛亂。

力度變化的範圍,不必用到極端。極弱之際突然變為極強,實在不宜多用;因為這是神經失常的表現。除非樂曲內容有此需要,否則不必使用;縱然使用,其強弱程度也不必誇張太甚。

高音與低音的使用,不必用到極端。須知太高的音與太低的音,聽起來並不愉快。那些訓練警犬的哨子,聲音很高,高到只有犬耳能聽,人耳卻聽不到。

和絃變換不必太頻密,太密就使人聽得吃力。轉調也不宜太匆忙,以免樂曲失卻穩定。

變體和絃可增加和聲的色彩，但用得太多，就削弱了原本的調性。女子化妝，略施脂粉，可增嫵媚；但塗得滿面油彩，就成怪物了。

對位曲調，模仿追逐，應該適可而止；若太頻密，聽者就嫌繁重。複音音樂之演變爲主音音樂，就是明證。

然則混合節奏，快慢，強弱，高低，流動調性，變體和絃，複雜對位，是否絕對不能使用呢？所有這些對比方法，皆可自由使用；好比戲劇內的夕角，必須爲襯托主題而出現。只要作者能具至誠之心，不偏不倚，允執厥中，則一切變化方法，皆可運用；無須語驚四座，也決不會流於平庸了。

一四　以樂教禮

大樂與天地同和，大禮與天地同節。

——樂記

希臘古諺云：「七位藝術女神，同屬一家；而以音樂爲其長姊」。這裡所說的七種藝術，指音樂、詩歌、繪畫、舞蹈、文學、建築、雕刻；它們都以節奏爲靈魂。表現節奏最爲明顯的，是時間藝術（音樂）；所以說，七位女神以音樂爲長姊。

我們的生活，乃是在節奏之中進行。無論是個人、社會，以至於整個世界，整個宇宙，其所以能夠協調運行，只因共處於一個偉大而和諧的節奏裡。這個和諧的節奏，就其秩序方面言之，便卽是「禮」；就其融洽方面言之，便卽是「樂」。有人以爲「禮與樂」的關係，就是說行什麼禮儀，奏什麼樂曲；例如，婚禮奏喜樂，喪禮奏哀樂。這樣解說，把禮局限於禮節儀式，把樂局

限於音樂演奏，只是狹義的解說。實在說來，禮與樂的意義，並不止此。

孔子說：「夫禮，先王以承天之道，以治人之情；故失之者死，得之者生」。（禮運）。荀子也說：「人無禮則不生，事無禮則不成。國家無禮則不寧」。（修身）。

我國聖賢之重視禮樂，乃是深明大自然的節奏規律。禮是從外而內，教人互助合作，守紀律，重秩序；這是嚴明紀律的訓練。樂是從內而外，教人心悅誠服，融洽和諧，這是自發自動的修養。西方國家的時髦課程「公共關係」，「社教工作」，偏重外形的禮，卻忽視了內在的樂；實在比不上我國所重視的禮樂合一之倫理教育。

荀子說「禮樂相輔」，說明了禮主外，樂主內，內外必須融成一體；這是禮樂精義。朱熹說：樂的節奏，急也不得，慢也不得；久之，能够把人的情性改造成為融洽。程伊川說：「禮只是一個序，樂只是一個和；天下無一物無禮樂」。「樂記」說：「樂者，天地之和也；禮者，天地之序也。大樂與天地同和，大禮與天地同節」。

因為禮與樂都只是不同形式的節奏表現，我們就能在音樂訓練之中，達到教禮的目標。

一五　順應自然

生活的音樂，就是順應自然，歌頌和諧與愛。

我國儒家思想，以人性為本；使人順應自然，修德向善，不必借助於宗教神權。老子與莊子，也同樣主張順應自然；但其觀點，與孔子的觀點大有差別。

老子主張「返樸歸眞」，人人常如嬰兒之純潔無邪，世界就可達到「無為而治」的理想境界。莊子主張「絕聖棄智」，人人成為眞人，就可生活在逍遙世界之中。這種理想很高，在現實的社會中，老子、莊子的主張，只能使到人人避世，遁入山林；並無助益於社會發展。

孔子的理想，要使每個人能够「克己復禮」，不要只做嬰兒，也不要只做眞人，而要做個仁者，君子。嬰兒是無知無識，眞人是不食人間煙火；兩者皆不切實際。仁者，君子，則並非退隱山林，而是入世做事，有為有守，立己立人；有積極完美的人格，與時代並進。不是離羣獨自修

煉，只要自己成仙；而是深入民間，爲大衆服務。

由這種文化精神所產生的音樂，乃是愛生活的音樂；在現實生活之中，順應自然，歌頌和諧與愛。這是生活的音樂，可以與各種不同的宗教音樂互相融和而不致衝突；這是其他國家所沒有的。

因爲順應自然，以人性爲本；所以對於民間的戀歌，絕不排斥。孔子正樂，詩三百篇，皆是民間戀歌，全部保留，並不拋棄，並且讚美它們是「思無邪」。可惜後來的讀書人，總是只談義理，離開實踐的音樂去談音樂之美；遂使音樂脫離了生活，變成了虛有其表的形式音樂，實爲一大憾事。

根據中國傳統文化精神，音樂乃爲充實生活而存在；因此，有「大樂必易」的原則。爲了音樂是人人需用的精神食糧，它不應遠離大衆。有些作曲者力求作品精深，這是錯誤的行徑。袁枚論詩云：「求其精深是一半工夫，求其平淡又是一半工夫；非精深不能超超獨先，非平淡不能人人領解」。有人自認其詩須傳五百年後，方有人知。袁枚答得很好：「人人不解，五日難傳，何由傳到五百年?!」

一六 倫理音樂

這是以和諧爲基礎的音樂。

樂律的觀疏遠近，變化無窮；

而調性明朗，絕不含糊。

我國文化精神，偏尙倫理；所以重視音樂的教育效能，音樂乃用爲教育的工具。用音樂之力來移風易俗，用音樂教和，也用音樂教戰；這是根據倫理思想而來的教育方法。

孔子所說的「仁」，乃是中國道德的泉源。這並非宗教的教條，也不是政治學說，而是古哲傳下來的固有思想，集堯、舜、禹、湯、文王、武王、周公思想之大成；實爲我國智慧的結晶。

孔子所說：「仁者，人也，親親爲大」；就是由己及人，由近及遠，由親及疏，以次擴大；卽是由個人開始，擴大起來，及於社會，國家以至全世界。在不同場合，不同情況之下，產生不同行爲的準則；因此而形成了倫理道德的體系。

倫理道德，絕非片面的義務或權利，而同時顧及雙方或多方面的因素，例如，君臣有義，父子有親，兄弟有愛，夫婦有別，朋友有信。這種以仁爲本的社會關係，較神權統治，尤勝一籌。倘若沒有倫理道德體系爲基礎，一切公共關係，都流爲徒具形式的結構；難怪近年來，西方國家對於我國的倫理觀念，日益重視了。

墨子所提倡的「兼愛」，是「愛無差等」；理想很高，但不可能達到，便成空想。楊子的「爲我」，是「拔一毛以利天下而不爲」；這是絕頂自私，不足以與人共處。只有孔子的倫理思想，實踐起來，易於收效。

根據這種倫理思想，樂律之內，亦有親疏遠近的關係，變化無窮；而調性明朗，絕不含糊。音樂以和諧爲主，卻不是以不協和爲主。現代音樂的「無調音樂」，音階裡各個音，地位相等，所造成的和絃，皆爲不協和絃；這樣的音樂，實與中國文化精神，格格不入。

創作中國樂曲，並非避去一切不協和絃，而是用它們爲襯托；恰似戲劇中的丑角，只爲襯托正角而存在。不協和絃之解決，是融洽與協調，並非仇恨與鬥爭。

傳統文化精神是不能喪失的。經歷過無數患難災禍，我們就能認識到：我們努力保衞傳統文化精神，到頭來，傳統文化精神也在保衞着我們。

一七　和韻詩詞

以文會友，以友輔文；
和韻詩詞，常有佳作。

用他人所作詩詞的韻腳，以同樣的格律來寫新作，便是和韻詩詞。這樣的詩詞，分爲用韻、依韻、次韻三種。古代作詩，有唱有和；所和的詩，有雜擬，有追和，而未有和韻。到了唐代，始有「用韻」。所謂「用韻」，就是韻腳的音韻與原作相同；但不一定用相同的字。後來，用相同的字爲韻，但不照原作所安排的順序；這便是「依韻」。若每句韻腳所用的字，都與原作相同，其安排的順序亦相同，就是「次韻」。所有這三種作法，都稱爲「和韻之作」。

有人認爲，和韻詩詞乃是應酬作品，並無若何藝術價值。袁枚記述，他的朋友收到一首和韻贈詩，嫌其詩作得不好；袁枚便爲之解釋：「應酬之作，難有好詩」。但他的朋友卻開導了他：

「你錯了！古來各大詩人，例如，韓愈、杜甫、歐陽修、蘇軾等，其詩集之中，大部份都是應酬之作；誰說應酬詩詞沒有好的作品呢？」袁枚聽了這番話，也深表同意。

粵西學使許竹人自序其詩集云：「詩家以不登應酬作為高，余曰不然。三百篇行役之外，贈答牟焉。逮自河梁，泊李、杜、王、孟，無集無之。已實不工，體於何有？萬里之外，交生情，情生文；存其文，思其事，見其人，又可棄乎？今而可棄，昔可無贈；毋寧以不工規我」。由此可以明白，應酬之作，只要有才華，當然能够產生傑作。

今日的流行歌曲，為外國曲譜配作新詞，或為民間歌曲，配作新詞，實際上就如按詞牌以作新詞。例如填詞入「蝶戀花」詞牌或者「西江月」詞牌，就是依其長短句法，按其平仄字音，填入自己的詞句。倘若作者具有優秀才華，新配的歌詞，可能勝過原作。

既然一個詞牌可以填入許多不同的新詞；只要詞的內容不與曲譜性質相矛盾。例如，一首快樂的曲譜，可以填入許多不同的歌詞；但不能填入一首悲歌詞句。由此看來，同是一首歌詞，亦可以作成許多首不同的樂曲。這便是作詞者，作曲者的應酬創作之一種。例如，十八世紀義大利詩人卡爾班尼作了一首詩「在黑暗的墓穴中」，遍邀當時的作曲家為之作曲。先後印出為此詩作成的曲譜，有六十三首，包括作曲名家蓋魯比尼，沙利愛里等等，而以貝多芬所作最受世人喜愛。

鋼琴獨奏之中，最著名的應酬之作，莫如貝多芬被邀請而作成的「狄亞貝里主題變奏曲」。

狄亞貝里是音樂出版家，他作了一首簡單的圓舞曲，遍請諸位作曲家為之作成變奏曲；這也與和韻詩詞的應酬相似。貝多芬以其卓越才華，為這首小曲作了三十三個變奏曲；實在是把那首呆滯的小曲點石成金了。（見本集第三十六篇「淡粧濃抹總相宜」）。

樂曲應酬最簡單的形式是卡農曲之互相引伸，輪替互為賓主，以對位技術，作成嚴格模仿的樂曲。這與我國的聯句遊戲相似。「紅樓夢」的敍述，可以為例：

（第五十回）鳳姐說了一句上聯「一夜北風緊」，李紈便對出下聯「開門雪尚飄」；隨即接以一句上聯「入泥憐潔白」，香菱便接下去「匝地惜瓊瑤；有意榮枯草」，探春接着「無心飾萎苗；價高村釀熟」，……

（第七十六回）黛玉與湘雲聯句，也是如此。黛玉說出上聯「三五中秋夕」，湘雲便聯「清遊擬上元；撤天箕斗燦」，黛玉接着「匝地管絃繁；幾處狂飛盞」，湘雲又接着「誰家不啓軒；輕寒風剪剪」，……

這種聯句，互為賓主，連續開展，與卡農曲的作法相似；只要作者有學識，有機智，作品就能充滿趣味。

一八 次韻楊花詞

只要作者才華卓越，
和韻常能勝過原作。

和韻詞的奇妙之作，是宋代詞人章質夫作「楊花詞」，蘇軾作和韻。王國維說：「東坡水龍吟詠楊花，和韻而似原唱；章質夫詞，原唱而似和韻；才之不可強也如是！」（人間詞話）。到底，蘇軾的和韻詞，何以能勝過原作呢？其中原因，值得爲樂曲配詞的作者參考。請先看該詞的原作：

章質夫原作　楊花詞（水龍吟）

燕忙鶯懶芳殘，正堤上柳花飄墜。

輕飛亂舞，點畫青林，全無才思。

閒趁游絲，靜臨深院，日長門閉。

傍珠簾散漫，垂垂欲下；依前被，風扶起。

繡牀漸滿，香毬無數，才圓卻碎。

蘭帳玉人睡覺，怪春衣，雪霑瓊綴。

望章臺路杳，金鞍游蕩，有盈盈淚。

時見蜂兒，仰黏輕粉，魚吞池水。

這篇楊花詞，寫景刻劃入微，實為難得之作。韓愈詩云：「楊花榆莢無才思，惟解漫天作雪飛」。詞中的「全無才思」，可說能把韓愈的詩句用得融化。更將柳絮與游絲同寫，靜臨深院，垂垂欲下，被風扶起，皆有精細的描繪。柳絮內的一顆種子，如帳中玉人；蜂兒黏粉，似魚吞水；最後寫出暮春的柳絮，乃是思念遠人的珠淚；這些筆法，堪稱傑作。然而全篇材料羅列，其堆砌與雕琢的痕迹甚為顯著；因此，比不上蘇軾所作的樸素而自然：

蘇軾　和韻詞

（所用的韻，均依原作順序；故稱次韻）

似花還似非花，也無人惜從敎墜。

拋家傍路，思量卻是，無情有思。

縈損柔腸，困酣嬌眼，欲開還閉。

夢隨風萬里，尋郎去處；又還被，鶯呼起。

不恨此花飛盡，恨西園，落紅難綴。

曉來雨過，遺蹤何在？一池萍碎。

春色三分，二分塵土，一分流水。

細看來，不是楊花點點，是離人淚。

蘇軾用典，更臻化境。古人把柳絮稱爲楊花，但並非眞花。古人稱柳葉爲柳眼，詞內的「欲開還閉」，便是直接把柳葉當作美人的眼，用來陪襯如花的柳絮。原作活用了韓愈的詩句，指柳絮「全無才思」；但蘇軾則側重感情，說它「無情有思」，描寫更爲深入。金昌緒詩云：「打起黃鶯兒，莫敎枝上啼；啼時驚妾夢，不得到遼西」。蘇軾的詞，是暗中運用此詩的涵義，手法更高。古人認爲楊花落水化爲浮萍，蘇軾是暗用典故。此和韻詞所以勝於原作，原因爲：

一、詞句自然，讀者易懂，全無堆砌雕琢的痕迹。

二、暗中用典，韻味更覺深長；樸素之美，更使人愛。

三、將原作境界，擴展得更高更遠。

今日的流行歌曲，常用舊譜配以新詞。如能使詞句自然，韻味深長，境界高遠，則新詞必能勝過原作。

一九　酬唱延綿

詩詞唱酬，原屬韻事；

但被纏不放，就成苦役了。

詩人們的唱和，原是「以文會友」的活動之一：互相酬答，可以延綿不斷。一九七二年五月，韋瀚章先生遊日月潭，作了一首「浪淘沙」；諸位詩人為之和韻，極一時之盛。下列是韋先生的原作：

日月潭曉望（浪淘沙）

曙色欲迷空。淡紫輕紅。

層巒影落翠湖中。

疑似山僧同入定，靜斂芳容。

窗隙透晨風。睡意還濃。

半山禪院卻鳴鐘。

且聽聲聲傳隔岸，醒吧痴聾。

下列是何志浩先生的和韻詞，韻脚的字及次序，與原作相同，故爲「次韻詞」：

旭日照晴空。湖面搖紅。

輕舟蕩漾碧波中。

少女杵歌聲宛轉，巧笑花容。

岸柳拂清風。燕舞方濃。

乍聞遠寺響疏鐘。

似喚世人休做夢，莫再痴聾。

下列是楊仲揆先生的和韻詞，也是「次韻詞」：

塔影欲搖空。點翠飛紅。

登臨人在白雲中。

不用鵬搏九萬里，咫尺天容。

莫起落花風。紫姹方濃。

任渠敲碎梵王鐘。

多少情迷敲不醒，凭地痴聾。

試讀原作與和韻，就可見到詩人們如何運用聲韻進行來將詩旨互相生發；各獻所長，極饒趣味。有些詩人特別喜歡和韻一旦給他纏着，就酬唱延綿，持續不斷。袁枚在「隨園詩話」有一段，記述和韻的故事，很有趣味；下列是原文。括弧內的話，是我加入的註釋：

尹文端公好和韻，尤好疊韻；每與人角勝，多多益善。庚辰十年，爲勾當公事，與嘉興錢香樹尚書相遇蘇州，和詩至十餘次；一時材官傔從，爲送兩家詩，至於馬疲人倦。尙書還嘉禾，而尹公又追寄一首，挑之於吳江。（好勝的詩人，死纏不放）。尙書覆札云：「歲事匆匆，實不能再和矣。願公徧告同人，說香樹老子，戰敗於吳江道上，何如？」（被追擊到喘不過氣，只好認輸，以滿足這位好勝的對手）。適枚過蘇，見此札，遂獻七律一章，第五、六句云：「秋容老圃無衰色，詩律吳江有敗兵」。公喜，從此又與枚疊和不休。（這回抓着袁枚不放）。押「兵」字

有「消寒須用美人兵」，「莫向牀頭笑曳兵」之句；其好諧謔如此。（此老風流瀟洒，實在不讓少年）。除夕，公賜食物，枚以詩謝；末首云：「知公得韻便傳箋，倚馬才高不讓先。今日敎公輸一着，新詩和到是明年」。公見之，大笑。（這是袁枚脫身的妙計。捧他一頓，讓他滿足；說好今年已經結束，可以收工了）。

二〇　瞎談，瞎奏，瞎評

雖然有眼，視而不見，實在貽笑大方。

一位熱愛音樂的青年，覺得敎和聲學與對位法的老師，完全不負責任，（這是常見之事）；於是自己發憤用功，一年之內，把和聲、對位的課本讀完，自命已經把音樂理論學完了，（這是荒謬之事）。他感到和聲、對位、規則太多，束縛太甚；於是決心要把自己從這些束縛解放出來。（這是幼稚之事）。他跑到外國學新派作曲，兩年之後歸來，自稱是新派音樂的專家。他談論創作風格，印行卽興樂曲，發表音樂批評，常給人以奇妙的印象；今分三項以介紹之…

一、瞎談中國風格

我們認定，要使樂曲中國化，該注意作曲所用的材料與方法；創作時，必須使用中國的調式

與中國的和聲以及中國的樂語。但這位新派作家則說音樂是世界語言，不分國界。他認為，全世界的人，都稱父母為爸爸媽媽，這就是人類共同之點。外國服裝，也都有中國的風格存乎其中；西洋新派樂曲，也常表現出中國風味。

他這種論點，可能是由於聽賞杜比西的樂曲得來。一八八九年，杜比西在巴黎博覽會中聽到爪哇樂隊演奏，遂探取了東方的五聲音階為作曲素材，加入了他所喜愛的全音音階，混合使用。這些樂曲，在歐洲人聽來覺得很新鮮；其實，爪哇音樂的遠祖，乃是中國音樂。鄰人穿起我們祖父的衣服，歐洲人又借用了這套衣服，鑲上一些花邊，我們居然以為是別人所創的材料；這不是糊塗嗎？

當我們要講國語，或者要講英語，心理上必須先有準備；不應在講國語時，忽然講了英語。倘若順手拿起牛油來煮餛飩，當然會失掉中國食品的風味。

我們要煮什麼菜，就該準備什麼作料；試想，魔術師表演之時，其帽裏的鴿子，杯裏的金魚，是否真的可以順手拈來？

一首樂曲的結構，必須先有計劃。例如，賦格曲的主題與答句，決不是隨意拈來，就合使用。試想，魔術師表演之時，其帽裏的鴿子，杯裏的金魚，是否真的可以順手拈來？認為隨意可以作出中國風味的音樂作品，實在是瞎談創作而已。

花園裏可能隨便長出許多植物；但，皆為雜草，決不會是蘭花。

二、瞎奏即與新曲

要作出內容豐富的樂曲，縱使有靈感，也要經過精心的整理；縱使有感情，也要經過智慧的琢磨。凡見過貝多芬的樂曲草稿的人，都明白樂曲主題，由初稿到定稿，其間必須經過許多修訂。這位新派作者，與到之時，就坐到鋼琴前，順手奏出些琴音；恰似蘇軾所言：「縱一葦之所如，凌萬頃之茫然。浩浩乎如馮虛御風，而不知其所止」。他認為隨意動手，可以抓到一些新樂句；恰似舒伯特「鱒魚」歌中所說，漁人攪濁了溪流，乃能把鱒魚捉到手。這樣的作曲方法，不用心靈去悟，不用智慧去想，卻用指頭去抓；實在是替鋼琴搔癢，害得鄰居終日訴苦。這是喧鬧的遊戲，不是思想的聲音；實在與數字搖彩的作曲法相同。這種瞎抓瞎奏，只能使到人人聞琴聲而皺眉，聽樂音而生厭了。

三、瞎評合唱演出

音樂會的翌日，報章上就刊出這位專家的樂評。朋友問我：「昨晚你聽過演唱了，對於這篇樂評，有何意見？」我答：「寫得極為奇妙」。朋友不明白我所說的「奇妙」，到底是什麼意思。他說：「根據樂評所寫，是合唱團歌聲豐滿，獨唱的女高音，音色尤為傑出。伴奏很稱職，指揮很精細，全團合作得天衣無縫。你對此有何意見？」

我告訴他，昨晚的音樂會，因爲擔任獨唱的女高音急性喉炎，這個節目臨時取消了。這篇樂評寫得多麼「奇妙」！這種寫樂評的人，永不會臉紅的；例如，他寫「某鋼琴家的右手有蕭邦的抒情氣質，左手有李斯特的豪放性格」。又寫「某指揮者的右臂有托司坎尼尼的敏捷，左臂有史特拉汶斯基的活潑」。這些話，到底說了些什麼？是學識淵博的評語，還是順口開河的瞎說？他在什麼時候聽過蕭邦與李斯特？

這樣的新派人物，插手於樂敎工作，我們能期望樂壇上出現些什麼奇蹟呢？

二一 兒童本位的歌曲

兒童歌曲的詞與曲，皆須以兒童為本位。

關於歌詞創作

歌詞內容，要用兒童的眼來看，用兒童的話來說，用兒童的心來悟。沈復「浮生六記」裏的「閒情紀趣」，回憶童年生活，敍述他常蹲在小草叢中，神遊於兒童的天地之間；以草叢為林，以蟲蟻為獸。「一日，見二蟲鬥草間。觀之正濃，忽有龐然大物，拔山倒樹而來；蓋一癩蝦蟆也。舌一吐而二蟲盡為所吞。余年幼，方出神，不覺呀然驚恐。神定，捉蝦蟆，鞭數十，驅之別院」。這是刻劃兒童天地的好例。但，許多兒童歌曲的歌詞，作者並沒有投入兒童的天地裏，總是遠遠站在外圍，發號施令，提出教條。這乃是隔靴搔癢的作品。今試舉兒童歌詞數則，以說明

避免敎條形式的方法：

風箏　　（林武憲作）　　（註）

風箏說：如果明明不拉住我，

我會飛得更高。

明明聽見了，就把手鬆開，

風箏飄呀，飄呀，落到地上了。

這首歌詞，並沒有正面提出敎訓。其中「飛得更高」，「飄呀飄呀」，可以供給樂曲發展；「更高」可以反覆移高，「飄呀」可以反覆移低；這是以音樂繪出詞中境界的例子。

開花結果　　（馬皓芙作）

紅花開，白花開，紅花白花多可愛。

妹妹看見要去採，姐姐攔阻說：

不要採！不要採！

採了鮮花朶，蜂蝶不肯再飛來。

蜜蜂飛，蝴蝶舞，蜂飛蝶舞多可愛，

弟弟看見要去捉，哥哥攔阻說：

不要捉！不要捉！

捉了蜂和蝶，果子生長不出來。

這首歌詞，意義很深，聲韻很美；雖然正面提出敎條，但出自兒童口吻，故能保存其親切之感。

鏡子 （翁景芳作）

外面一個我，裏面一個我；

隔層玻璃，相對笑呵呵。

淸潔整齊，聰明活潑；

兩個都不錯。

這首歌詞的敍述，是用兒童的眼來看，用兒童的心來想；蘊藏敎訓而沒有正面列出敎條。這樣的歌詞，利用反行的曲調爲伴奏，可以暗示出鏡子的特點。翁景芳女士的兒童歌詞，曾獲第十八屆中國文藝協會的創作獎，值得參考。

上列是「兒童本位」的作詞原則。在創作時，該注意三項技術上的問題：

一　歌詞之中，必須蘊藏音樂的境界——詞中有樂，則作曲更易發揮。例如「小樂隊」、「風來了」這類歌詞，當然可以直接供給音樂材料；但「不倒翁」就只能把握了其倒下了又起來的動作韻律，放在曲調或伴奏裏；「來上課」則只能使用輕快的伴奏或加入「啦啦」的句子，以增活潑了。

二　字音要響喨——字韻具有節奏之美。所有兒歌，都由朗誦字句開始；而朗誦的字句，必有韻律存乎其中。作詞者必須注意字音與韻脚。有些歌詞雖然沒有使用韻脚，但其中的字音，仍然不能缺少韻律。歌詞的字，不論是平是仄，都應多用開口的韻。那些「支、微、齊、紙、物、屋」等等字音，雖然無法全部避免；但總該設法不用於重要韻脚之處。

三　長短句的歌詞，有更活潑的節奏——字數整齊的歌詞，比不上長短句之活潑。那些四言詩，五言詩，七言詩，皆可用為歌詞；但很容易使歌曲中盡是方塊句子。試聽朗誦宋詞，遠較朗誦唐詩為活潑，就可明白了。

關於樂曲創作

兒童本位的樂曲，該注意下列各項：

一、曲調必須流暢——聲域不要太廣，調子不要太高，以求易於演唱。為兒童作曲，不要按

字塡音。每遇到重要的句子，該在音樂上加以發展；例如，把歌詞用同形句反複伸張，以加強印象。詞中的涵義，該加描繪；例如，用各種聲響作成樂句或樂段，將樂旨發揚。下列的一首「北風的玩笑」（林武憲作），詞句很簡單；若只把歌詞唱出，就失去描繪的機會：

北風最喜歡和樹開玩笑，
害得樹都笑彎了腰；
連葉子都笑掉了！

「笑彎了腰」之後，必須用笑聲作成樂句，加以伸展。尾句也該反覆，以作結論。如此，歌詞的內容，纔能詳盡表現出來。

二、曲調必須有明朗的節奏，使唱者易唱，聽者易懂——關於節奏，包括拍子的強弱以及速度力度的對比變化。那些不重要的字，不應放在強拍；例如，「不要失望」，若將「不」字放在弱拍，用短音唱出，必然使到人人聽到「要失望」。這種錯誤，必須避免。

至於速度與力度的變化，能增強詞句意義，作曲時必須注意運用。例如漸強、漸弱、突強、突弱，漸慢漸弱，漸慢漸強，漸快漸強，都是使樂曲傳神的工具。試看這首「風來了」，詞意很簡單；若能加入速度與力度的變化，則可大大增加了樂曲的趣味…

呼，呼，呼，風來了！

樹枝兒搖搖，樹葉兒飄飄。

姊姊弟弟，同在樹下看小鳥；

小鳥怕風吹，不動也不叫。

開始的「呼，呼，呼」，應該由弱漸強。「風來了」該用強力唱出；低音部的伴奏，要用顫音，以描繪風聲的威勢。到最後的兩句，「小鳥怕風吹」，是漸弱唱出。「不動」之後，該有休止，「也不叫」要漸慢漸弱；最後是輕輕唱出。這是利用速度與力度的節奏變化，來把歌曲著色。所有兒童歌曲，無論多麼簡單，也不應拋棄這種著色的機會。

又如另一首歌詞「老母雞」，（出自國語課本），也充滿速度與力度的變化：

老母雞，帶小雞，青草地上來遊戲。

天空中，老鷹叫，嚇得母雞真着急。

各各各，呼小雞，呼來藏在翅膀裏。

這首歌詞，包括三個不同的境界：遊戲的輕快，聞鷹的着急，躲藏的寧靜；樂曲之中，必須運用

節奏的變化來加以描繪。「地上來遊戲」之後，應該用「啦啦」作成數小節的樂句，以描繪出遊戲的快樂。「真着急」之後，必須以母雞的叫聲「各各各」，伸展起來，作成反覆開展的短句，漸快漸強。最後「翅膀裏」，要使每個音都延長，以誇張這個避難所的安全感。樂曲之所以能夠靈活起來，全憑這些速度與力度的節奏變化；因此，作曲者必須能夠熟練地去運用它們。

又如這首「小雞變大牛」，也要加入一些節奏聲響來增強歌曲的表現力。（這個題目，並不是國語課本原有；只是作曲時為它取名，以增趣味）：

爸爸餵小雞，小雞餵大了，賣了雞，買小羊。

爸爸餵小羊，小羊餵大了，賣了羊，買小牛。

爸爸餵小牛，小牛餵大了，教牠去耕田。

這首歌詞很簡單，頭兩句之後，都可加入呼喚小雞的彈舌聲三下。第二行歌詞，頭兩句之後，加羊叫一長聲。提及小牛之後，就加牛叫一長聲。第三行歌詞，每句之後，都加牛叫一長聲。這樣的描繪方法，從兒童的天地看來，是具吸引力的。歌詞中的「賣」與「買」，作曲者必須注意這兩個字音的高與低；否則聽者就容易誤會，全曲的內容就無法清楚表現出來。

三、琴聲伴奏是造成氣氛的方法——在伴奏裏，先選定良好的和絃進行，然後按照詞句內容，使和絃用恰當的形式出現，以輔助曲調之不足。例如，分割和絃可有許多外形上的變化，能顯示寧靜的氣氛或流水的聲響；跳躍的和絃進行，可顯示出活力充沛；顫音的繼續，可表示出惶恐感情或風雨聲響。這是藝術歌曲的伴奏方法，兒童本位的歌曲，也應具備藝術歌曲的內容。

四、曲調創作，該用民族的樂語——作曲者不要把歌曲創作局限於大調與小調，更應使用我國固有的各種調式；而且，該盡量使用民族音樂的慣用樂語。只要注意我國民歌與古曲的曲調特性，便可明白樂語所具的親切性。能讓兒童多些接近民族的調式和樂語，乃是一件好事。

五、作曲時要注意樂敎效能——對於那些簡單的歌詞，可以按其性質，作成輪唱曲，卡農曲，二重唱，三重唱，以推廣樂敎知識。運用輪唱與卡農曲，就有機會使兒童們經驗到和聲及對位的趣味。如此，便可增強音樂的基礎訓練。把兩首同類歌詞作成二重唱，分開唱出，是兩首獨立的歌曲；同時唱出，便是一首對位性質的二重唱。例如，一首「新年歌」與另一首「新年好」，用二重唱，可增趣味。當然，這些二重唱，必須在作曲時先有這種設計；這是有待作曲者刻意造成的。

兒童本位的歌曲，必須是詩與樂結合成為整體的歌曲，務期能夠鼓舞想像力，激發創造力。在這種樂敎活動的過程中，我們要達到培養智慧，陶冶性情，增進健康的效果。但這些設計，不

應徒托空言。在此國際兒童年中，我們應該側重實踐，努力推行這項樂教的基礎工作。

註：篇內所提到的數首歌曲，見下列兩册歌集：

㈠兒童藝術歌曲集　臺北三民書局印行（一九七五年版）

㈡兒童藝術歌集　高雄衆成出版社（一九七六年版）

二二　教師的品質

教師影響學生最大的，是平日的「不言之教」。孔子所說的「自樂樂人，自正正人」，就包括了教師的品格在內。

教師與學生之間，經常存有精神感應；不獨是知識的傳遞，且包括品格的潛移默化。根據教育專家分析教師品質的內容，今就音樂教師的觀點，加以解說，可供教師用為自省的材料：

一、同情　這並非縱容或偏愛，而是體貼與賞識。教師先要了解學生的需要，設身處地替他們設想，能急其所急，然後能與學生們建立起親切的感情；指導纔能有更好的效果。學生做得不好之時，教師必須細察，這是他們「不能」還是「不為」。倘若是「不能」，教師該用同情之心，作積極的鼓勵而非消極的責備；因為

「鼓勵乃是心靈的氧氣」。誇獎是可用的方法，但過份的誇獎則變為無益而且有害。讚許應該使人振作，卻不應使人瘋狂。

責備是不可少的；在必要時，教師也須發怒。宋儒程明道云：「聖人之喜，以物之當喜；聖人之怒，以物之當怒；是聖人之喜怒，不繫於心而繫於物也」。朱熹云：「天之怒，雷霆亦震。舜誅四凶，當其時亦須怒。但當怒而怒，便中節；事過便了，更不積」。黃幹云：「未怒之前，鑑淸衡平；既怒之後，冰消霧釋」。王弼云：「聖人之情，應物而無累於物」。這都說明教師應如何運用同情之心，去做鼓勵與責備的工作。

二、熱誠　教師要用熱誠來鼓勵學生自動努力。寓言裏說及太陽與北風打賭，最能解答此中要點。北風用冷酷之力，使人感受壓迫，遂生反感。太陽用溫暖之力，使人自發自動，故能取勝。熱誠助人的教師，能以他人的成就為自己快樂之泉源；又因為設計助人而使自己不斷進步。熱誠的教師，內心常存快樂。

三、適應能力　生活之中，處處都有困難。可貴的是經常設法克服這些困難，而不是徒然以訴苦為滿足。在貧乏的環境中，我們雖然不能獲得所期望的東西；但卻可以好好運用我們所能得到的東西。運用有限的材料，在可能的範圍之內，獲取最佳的效果；這是我們的責任。

四、樂觀愉快　包括幽默與機智。以從容不迫的樂觀態度，為衆人化解困難，展開新希望；這不獨是為衆人，同時亦是為自己。

五、謙遜 包括文雅、守德、虛心。凡具藝術修養的人，必能了解謙遜是生活的美德，也必能養成有傲骨而無傲態的習慣。古諺云：「無傲骨則近於鄙夫，有傲心則不成君子」；教師們應以此自勵。

六、善於判斷 包括周密、慧敏、說話有力。要把自己的知識與經驗，活用於教學之中。常用新的設計去克服面對的困難，可使生活更充實，更快樂。

七、多方興味 學問要廣博，但仍須有專精。能夠把生活知識與音樂活動聯結起來，則人生更爲豐富。

八、合作 包括助人與忠於工作的態度。音樂是人人都該參與的活動。音樂教師常能保持一團和氣的態度，愉快地與人合作。

九、獨創力 在節奏訓練，歌唱訓練，聽覺訓練，儀容與姿態訓練的各種活動裏，音樂教師必須運用其獨創力，隨時設計新方法，以增進教學效果。

十、誠實坦白 誠實是音樂教師的基本習慣。只有誠實，乃能做到有之於內而發之於外的完美品格。「樂記」云：「情深而文明，氣盛而化神，和順積中而英華發外，唯樂不可以爲僞」。這是樂教工作者所常求諸己的修養。

十一、勤勉 包括有恆，忍耐。「中庸」云：「至誠不息，不息則久」。音樂技巧之磨練，必須勤勉。西諺所說：「天才就是勤勉」，與我國聖賢明訓相同：「學海無涯，惟勤是岸」。

十二、儀表端正　每人的儀表，都表露出其內在的品格。荀子云：「聲無小而不聞，行無隱而不形；玉在山而草木潤，淵生珠而崖不枯」。儀表就是有之於內而發之於外的德性；所以教師必先從品格修養做起。

十三、領袖才幹　包括果斷與自信。與人討論做事，經常虛懷若谷；決定辦法之後，立刻坐言起行，絕不遲疑。音樂教師在指揮時的每個動作，都能顯示出其自信與果斷。

十四、健康　健康的聲音，只能從健康的身體發出來。音樂教師的日常生活，要能保持和諧的節奏。節奏和諧的生活，便是健康快樂的要素。

十五、正確不苟　包括敏捷、迅速、徹底。做事負責，態度嚴謹，是教師的美德。聲樂工作者的發聲咬字，鋼琴演奏者的按鍵力度，作曲者的寫音符，製琴師的選材料，皆如針織刺繡，必須迅速確實，一絲不苟。

十六、學者風度　音樂不同奕棋、比武。奕棋與比武，都要擊敗對手，乃爲勝利；但音樂活動之內，並無惡鬥，只有和諧。只須竭盡所能，表現長處，不須擊敗對手。凡藝術工作者，都深切認識「學海無涯」的眞諦，永不會自命不凡，也不會藐視他人的成就；這便是受人尊敬的學者風度。

十七、自制　包括冷靜、穩定、端莊。音樂活動，常需感情的動力。對於感情，必須能放能收；因此，音樂教師經常不忘克制激動，以求感情與理智的平衡。

十八、勇敢堅定　德貴「自覺」，善貴「及人」；「自覺」便是明德，「及人」便是至善。勇敢便是樂於行善。

上列各種品質，合成一個優良的品格。一個人縱使具備豐富的學識，超卓的技術；如果沒有優良的品格相輔，則學識與技術，都成虛設。教師能影響學生努力向上，並非全靠知識與技術，而是憑藉完美的品格。貝多芬所說：「來自心靈的，乃能進入心靈去」；不獨說明了音樂創作與演奏的要點，同時也說明了一切教學活動的要點。

（附　記）

不要以爲只是古代纔有良師。其實無論何時何地，都有良師存在；只待我們去發現。我所認識的音樂教師，多數都是品學兼優，常能關懷後輩，悉心教導。我常記起黃晚成敎授，她定居新加坡，雖在高齡而敎學不輟，眞是滿門桃李，造就無數鋼琴演奏專才；使我更衷心敬佩。謹祝她健康快樂，松柏長靑。

二三　檀溪躍馬

駿馬「的盧」，被認為「騎則妨主」；

流行歌曲，被斥為「亡國之音」；

你的意見如何？

三國時代，荆州劉表的大將蒯越，看見劉備所乘的馬，認為是一匹凶馬。他說：「這馬眼下有淚槽，額邊生白點，名為的盧，騎則妨主」；就是說．這馬對主人不利。「相馬經」云：「馬白額入口齒至者名楡雁，一名的盧。奴乘客死，主乘棄市；凶馬也」。荆州幕賓伊籍，也勸劉備不宜乘此馬。劉備認為「死生有命，豈馬所能妨哉？」

羅貫中作「三國演義」，在三十四回說及荆州劉表，嫌前妻陳氏之子琮懦，欲立後妻蔡夫人之子繼承基業；劉備勸他切勿如此，因為廢長立幼，乃是取亂之道。蔡夫人在屏風後竊聽到了，

就懷恨在心，遣其弟蔡瑁乘宴會殺劉備。幸得伊籍暗助，乃從後門走出，跳上的盧，加鞭逃走。

劉備走出西門數里，有檀溪擋路；溪潤數丈，水通湘江，水流湍急。遙見追兵已近，「急縱馬下溪，行不數步，馬前蹄忽陷，浸濕衣袍。玄德乃加鞭大呼曰：的盧，的盧，今日妨吾！言畢，那馬忽從水中湧身而起，一躍三丈，飛上西岸。……」

在歷代史志，「三國志」的記載，「蜀志」，「先主紀」注，引「世說」云：「劉備屯樊城，劉表請備赴宴。表將蒯越，蔡瑁欲因會殺備。備潛逃。所乘馬名的盧，走度襄陽城西檀溪，溺不得出。備急曰：的盧今日厄矣！可努力！的盧一躍三丈，遂得脫」。

宋代詩人蘇軾所作的一篇古風，就是記述檀溪躍馬的史實。詩云：

老去花殘春日暮，宦遊偶至檀溪路。

停驂遙望獨徘徊，眼前零落飄紅絮。

暗想咸陽火德衰，龍爭虎鬭交相持。

襄陽會上王孫飲，坐中玄德身將危。

逃生獨出西門道，背後追兵復將到。

一川煙水漲檀溪，急叱征騎往前跳。

馬蹄踏碎青玻璃，天風響處金鞭揮。

耳畔但聞千騎走，波中忽見雙龍飛。

西川獨霸眞英主，坐上龍駒兩相遇。

檀溪溪水自東流，龍駒英主今何處？

臨流三嘆心欲酸，斜陽寂寂照空山。

三分鼎足渾如夢，蹤跡空留在世間。

從這段史蹟看來，的盧是駿馬，亦是凶馬；能妨主，亦能救主。實在說來，此馬爲禍爲福，全然操在騎者本身。騎者與馬，常是禍福與共；騎者若無仁愛之心，馬亦必不願分擔其危厄。

劉備逃過大難之後，徐庶（當時化名單福）故意試探劉備之爲人，說此馬將來仍有一次不利主人，不如先將此馬送給仇家，待害死仇家之後，再收回自用，則可保以後平安了。劉備「聞言色變」，表示厭惡做這樣害人利己之事。因此之故，徐庶認爲劉備有仁者之心，乃爲他策劃軍事，獲得大勝；並且向劉備舉薦了名震古今的諸葛亮。

的盧雖是凶馬，若主人平時愛護它，與它同甘苦，一旦遇到危難，主人能鎮定應付，處變不驚，則必然可以逢凶化吉，轉危爲安。許多人對於所乘的馬，殊不關懷，根本缺乏仁愛之心。馬對主人也常存敵意，一遇危險，只是各自逃命，那能合力逃生呢？且莫斥它爲「亡國之音」，該以仁者之心去愛護它，敎導它，使能踏上正途。今日我們保護它，明日它將保護我們。

二四　音樂一品窩

「大貓走大洞」的可笑之處，
在於只知同時進行，不知可分先後。

富戶迎親之日，戚友們不約而同，都贈以雇來的職業樂隊；其中有西洋樂隊，潮州樂社，廣州樂團，還有醒獅鑼鼓；數個樂隊羅列門前，眞是陣容鼎盛。等到花轎臨門，人聲嘈雜，炮竹喧天，幾個樂隊同時奏起來，眞是世界大亂！這是音樂的一品窩，是最眞實的多調音樂，多樣節奏；其複雜程度，遠勝史特拉汶斯基所作的舞劇「小丑」內的「節場景色」。

有人說，多調音樂是根據古典音樂的原則發展得來；例如，巴赫的賦格曲，在原調的主題之後，隨着來的便是屬調的答句。若把主題與答句同時奏出，就是原調與屬調同奏，也就是多調音樂的開端。這樣的解說，實在並不正確。巴赫之使用原調的主題與屬調的答句，是先後出現，不

是同時出現。先後出現，可得色彩變化的趣味；而同時出現，則成爲混淆不清，失掉各有的個性。

科學家以其精明的設計，開了大小兩個洞給貓兒出入；因爲「大貓走大洞，小貓走小洞」。

這個辦法，後來給人傳爲笑談。事實上，許多人可能沒有想到，科學家之所以要開大小兩洞，乃是爲了一聲呼喚，兩隻貓兒就同時到達。科學家設計此事之時，根本沒有顧及感情的因素。感情融洽的貓兒，必然互相跟隨，只有那些敵對的貓兒，才爭先恐後，各自奔竄。賦格曲的主題與答句，恰似感情融洽的兩隻貓兒；讓它們魚貫而來，豈不更好？何必硬要它們爭先恐後，同時到達呢？

有人說，咖啡牛奶加糖，同時混和，更加美味，有何不可？何必硬要分爲先後來飲？

誠然，三者混和，能增美味；但不可忘記，必須有賓有主，有輕有重。像富戶迎親的樂隊大混奏，就缺少個性；這是嘈雜，不是音樂。賦格曲的主題與答句，也並不是孤單地先後出現；與它們同時出現的，尚有對位的曲調作伴。這是賓主有序，疏密有緻。牡丹襯以綠葉就夠美了，實在不必硬把所有牡丹都堆在一起才算美。在光學的實驗裏，七色混而爲一，就成爲一片灰白。樂音混在一起，只是一片嘈雜，並不和諧。

記得當年我曾請教我的老師卡爾都祺教授：多調音樂聽起來，其美安在？老師說：聽來有一種海濤的韻味，是其他樂曲所沒有的。我則認爲，多調音樂只是巧妙，而非優美；它不是用感情

去欣賞，亦不能用智慧去領悟，只是給聽覺去接觸；樂曲之中，並無蘊藏着高貴的德性。既然只是音響的堆砌，當然就缺少了心靈的呼召。極其量，只是「音」的組合，並無「樂」的存在。老師同意我的見解，並說：喜惡由人，無須勉強。

一品窩之中，食物雖然繁多，細察內容，實分賓主。藝術作品之內，說是一爐共冶，也同樣有賓主之別，不能混成一團。李查史特勞斯以其機智與幽默，在歌劇「悲傷美人」之中，把莊嚴悲劇與小丑鬧劇合而爲一，也是使其先後出現，並非同時堆在一起。（見「樂林葦露」八十六頁對該歌劇的介紹）、

那些同時聽幾個電話，同時看數臺電視的人，除非在心中有賓主的原則去作取捨，否則必然弄到神經錯亂，生活失常。

二五 何必貪多

濃綠花枝紅一點，
動人春色不須多。

——王介甫「石榴花詩」

這是一個匆忙的世界，人們做事，務求快速，兼且貪多；於是造成了這種神經失常的社會生活。

事實上，有許多事情，求快，貪多，是無法做得好的。

我們欣賞繪畫或雕刻，常可將作品陳列起來，任意品評；既可從這邊看過去，也可從那邊看過來，亦可徘徊觀看，反覆審察。聽音樂則絕對不能如此。音樂是時間藝術，必須順序聽去。始末的倒置，速度的增減，可使內容全然變質。諺云：「音樂不是懶人的食糧」，同時，亦不是匆忙趕路者的食糧。貪快，貪多，只能使人情緒不穩，神志不清；絕對沒有好結果。

有人認為，鷄尾酒會可以在短短時間之內，結交多量朋友；其實，這乃是「相識遍天下，知己無一人」的活動。參加旅遊團體的人們，天天奔馳各地，有如逃難；每到一處名勝所在，就拍照留念。雖然處處都刻上了「齊天大聖到此一遊」的標誌；實在說，什麼都不曾眞的看清楚。縱使山川壯麗，風景優美，何嘗有直訴於心靈呢！

許多鋼琴演奏者，視奏能力甚佳，任何樂譜，都可以即席看譜奏出；這是很有用的才幹。

但，順手奏出而不經過心靈的體會，只把音符通過手指動作，化爲琴聲，有如水淋鴨背，瞬卽失卻踪影，殊爲可惜！

鄭板橋云：「讀書以過目成誦爲能，最是不濟事。眼中了了，心下匆匆，方寸無多，往來應接不暇，如看場中美色，一看卽過，與我何干也？千古過目成誦，孰有如孔子者乎？讀「易」至韋編三絕，不知翻閱過幾千百遍來。微言精義，愈探愈出，愈研愈入，愈往而不知其所窮。雖生知安行之聖，不廢困勉下學之功也。東坡讀書，不用兩遍；然其在翰林讀「阿房宮賦」，至四鼓。老吏苦之，坡灑然不倦。豈以一過卽記，遂了其事乎？惟虞世南，張雎陽，張方平，平生書不再讀，迄無佳文。……」

方望溪云：「古人竭畢生之力，只窮一經。後人貪而兼爲之，是以循其流而不能溯其源也」。

貪快，貪多，乃屬於幼稚的行爲。年青人在自助餐會中，經常吃到肚子痛。那些同時接聽幾個電話的商場經理，自詡辦事效率高強，但也常有張冠李戴的錯失。同時爲幾個報紙副刊寫小說

的作者，也常鬧笑話；故事中的人物，死了又能復活。貪快，貪多，使人心志不專，很容易導致

精神分裂。諺云：「一手劃圓，一手劃方，則方圓不成」；這足以警惕我們，做事必須專心致

志。孩子伸手入瓶中，抓滿一手糖果，卻無法把手拉出來；母親告誡孩子：「汝勿貪多，則舉可

復出矣」。——這是六十多年前，我在小學課本中念過的句子，至今仍然有用；而且，比六十多

年前更為適用。

我的朋友，看見音樂佳作如林，決心要把諸名家所作的交響曲都聽完；於是他家裏的唱機，

不停播出交響曲，他也終日生活於音樂中。可惜他只聽聲音，不聽內容，聽得多了，就連聲音都

漠不經心；於是，音樂便成為騷擾安寧的聲響。他聽過許多名曲，但實在等於未有聽過；這是雞

尾酒會的交友方法。總有一天，他會明白「相識遍天下」的無聊，同時就會切實了解「得一知己，

死而無憾」的真諦。且看那些一邊吃飯一邊讀報的人們吧！他們遲早要弄得滿身疾病！

二六　華而不實

沒有優秀的聽眾，就沒有優秀的音樂。

在一個鋼琴獨奏會裏，演奏者造詣甚高，獲得滿堂喝采。有幾位聽眾，看見獨奏者第三次出場，就忍不住憤然大叫：「又是他！」

這些聽眾到底想看什麼？是否他們不曉得這是一個獨奏會？是否他們盼望看舞蹈表演？是否他們臨時給人拉來趁熱鬧，填空位？他們實在是毫無準備而來；但，在座聽眾，到底有多少人是準備充份才來聽的？例如，聽巴赫的賦格曲，是否都瞭解賦格曲的結構？是否都能清楚地認識主題與答句的交替出現？又例如，聽貝多芬的奏鳴曲，是否都能認識呈示部兩個主題的特性？是否都能瞭解開展部的種種變化方法？是否都能認識再現部兩個主題如何統一調性？若不明白樂曲的結構，則到底聽眾們欣賞到些什麼？到頭來，與那位憤然大叫「又是他」的聽者，比較起來，又有

多大的分別？

音樂會裏的聽衆，必須受過音樂欣賞的訓練。正如要聽國語演講，先要學習國語；要聽英詩朗誦，先要學習英詩；要聽樂曲演奏，先要學習樂曲的結構；絕不能只靠聽聲音，就算能夠瞭解。

學習欣賞音樂，也如學習聆聽語言；必須從基本學起，由淺入深，繼續求進；不應冒充內行，裝模作樣，以不知爲知，以不懂爲懂。

香港的管絃樂團，不停地請求聽衆們支持；但聽衆們的反應，並不熱烈。爲何有如此的現象？香港中小學校，數十年來都忽視了音樂教育；學生無從深入認識音樂。到了今日，從何處來找尋眞正的聽衆？沒有廣六業會考的科目，並無切實敎導學生如何欣賞音樂。學校忙於照顧學生畢業會考的科目，並無切實敎導學生如何欣賞音樂。到了今日，從何處來找尋眞正的聽衆？沒有廣六的優秀聽衆支持，一切音樂活動，（包括外來樂團演出，聘請名家表演），都成爲不切實際的門面點綴了！

要把音樂藝術發揚，首先要造成健康的音樂風氣。必須運用敎育力量，使到人人認識音樂，了解音樂，愛好音樂；然後音樂藝術乃有穩健的基礎。倘若敎育部門並不切實耕耘，以爲舉辦比賽就可選拔人才，則宛似遍揷花果到樹梢，只是騙己騙人的豐收幻象而已！

二七 不學無術

求詩於書中，得詩於書外。

——袁枚

有人認為傳統和聲方法，太多束縛；於是主張盡量自由，隨意創作。這種見解，站在創作精神方面言之，是合理的鼓勵；站在基礎訓練方面言之，則是大錯特錯。好比兒童自由繪畫，雖然可以表露出兒童的才華；但卻不應讓兒童一輩子都在瞎碰，一輩子都停留在原始階段。

醉心於自由創作的人，最喜歡引用孟子的名句：「盡信書則不如無書」（盡心章下編）；更愛誦讀辛棄疾的詞，「近來始覺古人書，信着全無是處」。（西江月，遣興）。其實，孟子並非教人不讀書，而是教人要用心讀書。他說木匠與車匠，只能教人使用工具，無法把人變成靈巧；要成為靈巧，必須靠自己用心去學習。辛詞則是遣興之作，屬於豪放情懷，不應以格言視之。對

於基礎未穩的人，給以自由，實在是極爲危險之事。

我們應該冷靜地想想：爲甚前人要留下這麼多的束縛來害苦我們？這些束縛，乃是前人勤勞終生所獲的心得，不論是好是壞，我們都要細心研究；好的要保存，壞的要訂正。若把它們全部拋棄，實屬愚昧極了！

有些人自視甚高，常以爲「萬物皆由我創造」，決心要做開天闢地的大事。他們蔑視前人的心得，藐視今人的成就；硬要躲起來發明電話機，創製彩色照相機。他們沒有想到，優秀文化決非一個人用一生時光就能完成；也不曉得前人的工作，還待後人繼續改進。一個人，若不讀書，不學習，又怎能把前人的工作發揚光大？

民間傳說云：老和尚看破紅塵，決心把小和尚教導成材，要使他切實認識「色卽是空」的眞諦。十多年來，小和尚住在深山，與外界隔絕。終於有一次，老和尚帶他下山，以增見識。見到女人，就告誡小和尚，「這是兇惡的老虎，切勿近她」。回到山上，老和尚問，「下山所見，最喜歡的是什麼？」小和尚答，「老虎」。

要教導色空眞諦，必須先認識它，然後超越它；卻不應以蒙蔽來逃避它。老和尚的錯誤，就是要使小和尚盲目地逃避而不是明辨地超越。許多人都這樣想：一旦給他認識之後，可能來不及明辨，就要受到束縛，以後就很難跳出這個牢籠；於是寧願他不識不知，樂得乾淨。這乃是愚昧的設計。所有敎人不讀書，不求學的，都是犯了這個錯誤。

人的一生，活到老，學到老。青蟲作繭，誠然是自己束縛了自己；但不經過作繭自縛的階

段，絕對不能化為彩蝶。當它作繭自縛之時，必須潛伏一個時期；當它破繭而出之時，也必須經

過一場生死掙扎，然後能夠振翅而起，翱翔空際。小孩子看見它掙扎得如此辛苦，爬了出來，於是同情它，

憐憫它，為它剪破繭殼，讓它輕易攢了出來。然而，未經拼命掙扎的蝶兒，根本無力

飛翔。想使它減少掙扎之苦，結果「愛之適足以害之」，終於把它的生命力，都損毀殆盡了！

孫過庭「書譜」云：「學書者，初學求平正。進功須求險絕。成功之後，仍歸平正」。袁

枚云：「學詩之道，何以異是！」袁枚說及杜甫之「讀破萬卷」，乃是要取其神貌，並非圇圇而

用其糟粕。蠶食桑而吐絲，蜂採花而釀蜜，皆經過刻苦的消化。因此，他認定「求詩於書中，得

詩於書外」。實在，音樂創作，何嘗不是如此！

音樂演奏，最重要的是表情速度 (Rubato)；這是無拘無束的自由速度。這並非一開始就能

任意奏出來的速度，卻是由嚴格速度之磨練，發展而成。所有那些自成一家的詩人，畫家，作曲

家，無一不是努力求學，經過束縛，然後脫穎而出。認為「不用讀書就可免受束縛」的人們，實

在皆是助蝶破繭的小孩子，「愛之適足以害之」。

數年前，有一位作曲家，寄給我幾首作品。從各音樂曲裏，可以看出他喜歡任意創作。他堆

砌了許多不協和絃，自認是最新樂派。他在來信中說，這幾首樂曲，曾經聘專家演奏，聽起來，

美麗絕倫。他曾招待歐洲某國的音樂教授們，到臺灣遊覽；各位教授對他這幾首作品，讚不絕

口。他希望我能對這幾首樂曲詳加審閱，更盼我給以佳評，以便向教育部申請獎勵。我把各首樂曲細看之後，仍然勸他先求學，後創作。並且提醒他，外國的教授們樂意給他讚美，乃是他們的禮貌；我們同是中國人，實在不忍如此做。

二八 銀絲繞金髮

音樂藝術的基礎，在於音樂大衆化。

抗戰期中（一九四〇年），我任教於國立中山大學師範學院；院址在粵北坪石的管埠，是羣山環繞的翠綠鄉村。師生們生活很淳樸，合唱活動，是最佳娛樂之一。教授們看見學生們唱得很開心，也要組織教師合唱團，以增生活趣味。院長樂意提倡，主任與職員都來參加，教授們偕太太也來趁熱鬧。周末的一個晚上，各人提着油燈，齊集職員飯堂，開始練習。當時我選了一首二部合唱的英文歌曲，名字是「銀絲繞金髮」(Silver Treads Among the Gold)，作者是丹克斯(H. P. Danks)。這首英文歌曲，對於他們，全然沒有困難；他們也都很喜歡這首歌曲。我用提琴幫助他們分部練習，進行得極為順利。

但我沒有料想得到，這首歌曲之中，處處都是跳行六度的音程，更有減五度與增四度的跳行

音程，對於唱音不準確的人，這種曲調就很難唱得好。更因各人發聲技術不佳，熱心地唱，拚命地喊，聲音雖然很響，但歌聲總是合不攏來。雖然我聽得很難爲情，直至學期結束，而他們倒是唱得極爲開心。憑他們的興趣支持，每周練習一次，居然繼續了兩個多月；直如小孩子初學會了唱歌來。在這兩個多月的練唱之中，他們唱得很有勁；尤其是那些老教授們，一爐共冶，妙趣橫生。但各人唱音不準，歌聲裏隨時加入一些即興的裝飾音；合唱起來，眞歌，提起唱歌就與緻勃勃。最熱鬧的一幕，是參與全院聯歡的演唱；學生們聽到忍不是金銀銅鐵錫，一爐共冶，妙趣橫生。但各人唱音不準，歌聲裏隨時加入一些即興的裝飾音；合唱起來，眞住笑，而他們卻是樂在其中，與奮得很。從教育觀點看來，這個合唱團是成功的；但從藝術觀點看來，我感到是一件受罪之事。

由於這種合唱的歌聲，使我想起那首軍歌「出發」。這是一首很好的進行歌曲，但聲域用得很廣，臨時升降的變體音很多，只適合聲樂專家演唱，而不適合一般士兵演唱。四十多年前，有一隊工兵，每日黎明在廣場晨操，隊長就向他們逐句敎唱這首「出發」，並無琴聲爲助。那位隊長，可能也是從另一位唱音不準的隊長口中傳授得來；所以唱出的各句曲調，與原作有了很大的差別。他們所唱的奇妙之處，是自動地把大跳的音程縮小；例如，八度音程順口改爲五度音程。臨時升降的音，隨意把唱音歪些，唱得似是而非，且甚滑稽。如果任我把那句歌曲改爲滑稽唱法，我實在改不到像他們所唱之那麼奇妙。他們能把此曲的廣濶聲域縮小，這首歌曲的聲域是一組另六個音，是一般人難以勝任愉快的聲域；而他們把八度音程縮小爲五度音程，那就便利得多了！

他們又能把臨時升降的音全部取消，把音階內的半音距離改造；遂能把十二平均律的半音階改為

七聲音階，又把七聲音階簡化而為五聲音階；恰似把彩色照片改印成三原色，又再放入複印機變

為線條化的黑白畫。

靜聽那隊工兵唱歌，使我上了一課「作曲要義」。軍歌的聲域不宜太廣，（不超過一組音的

聲域更好）；曲調不要使用太多的大跳音程，也不要使用難唱的變體音，（更好的是只用五聲音

階，免勞他們改造）。

在一般人的音階訓練未達水準之前，作曲者根本就沒有權去自由創作。如果作曲者只憑熱情

與理想，不顧現實，則歌曲被人唱得面目全非，只是自討沒趣。同時，用藝術歌曲的標準來嘲笑

大衆歌曲之單純，也只表明自己仍屬幼稚。

目前音樂器材很進步，而衆人的音樂才幹則瞠乎其後；這是極大的憾事！要用音樂來充實每

個人的生活，並不是讓人們跟着廣播，哼出幾句流行歌曲就算達到目標。要他們真的了解音樂，

眞的能夠享受到音樂之美，必須幫助他們獲得良好的音樂基礎。若他們無法唱準音階的各個音，

也就無法聽清楚樂音的變化；如此，縱使天天叫喊「提高欣賞能力」，「展開音樂活動」，皆是

空談而已。

我們也見過有些學校，音樂訓練很認眞，學生們不獨能唱準音階，而且也能把半音音階唱得

正確無誤；這是極為可喜的現象。然而，這只是屬於極少數，未能擴展為大衆化，深為可惜！宋

人詩云：「應築粉牆高百尺，不容門外俗人看」；這是樂教工作的憾事！

我們要把音樂訓練推行到每一個人的身上。不獨音階的音唱得準，看譜唱歌的技術也要人人熟練，發聲方法也要人人正確；有了這種基礎，然後能將音樂帶進家庭中，帶進工廠裏，帶進各行各業去；然後音樂纔能眞的充實每個人的生活。我們必須努力掃除「音盲」，正如掃除「文盲」一樣。

二九 食古不化

定欲爲古人而食古不化，

畫虎不成，刻舟求劍之類也。

——玉几山房畫外錄

教學不能缺少創造精神。身爲教師，必須按照學生的需要，努力設計，導其前行，使與自己一同進步，一同生長；卻不是像分派禮物那樣，把知識遞交，就算完事。因此，墨守繩規與食古不化的教師們，都該自省。（註）戰國時，墨翟善守城；因喻怵於成見而不樂改變者曰「墨守」。（見「後漢書」）

墨守繩規的教師，所用的教學法，屬於惡霸作風。今舉兩個和聲學的問題爲例：

一、在四部合唱裏，三和絃應該重覆何音？

教師慣於解說，最好重覆其根音或第五音；其第三音則不可重覆，因為音響不佳。音響何以不佳？教師們很少詳細解說；因為這個解說，勢必牽連到音階組織上的問題。請詳言之：音階之內，每個音都有它的身份，每個和絃也有其特殊的地位。音階裏的重要份子，是主音，屬音，下屬音；以這三個音為根音的和絃，就是頭等和絃。

要重覆和絃內的某音，必須顧及兩方面：一是站在三和絃本身的立場來看，其根音與第五音均可重覆。另一是站在整個音階來看；如果和絃的第三音是音階內的重要份子，（卽是音階的主音，屬音，下屬音）就可以重覆。三和絃是小家庭，整個音階則是大家庭；和聲的目標，就是要把各音在小家庭，大家庭裏的地位，清楚地顯示出來。請看那三個頭等和絃，其第三音雖然不可缺少，但它們都不是音階內的重要份子；故頭等和絃的第三音，常不重覆。那些次等和絃的第三音，則常是音階內的重要份子；所以最宜重覆。至於音階的第七音，與主音相距小二度音程，故稱為導音。這個導音，總是向上導入主音去。如果重覆這個導音，勢必有兩個導音同時上行到達主音；如此，就變成齊唱，失去分部和聲的力量了。教師若不詳細解說音階組織，則和聲方法就很難使學生眞的明白其原因。

二、在四部合唱裏，為何不許兩個聲部平行達到五度或八度？

學生們總以為平行八度與平行五度是很難聽，這就是未明根本之故。平行八度等於齊唱，失卻分部和聲的力量；所以不用。（如果全段都是齊唱，不用分部和聲，則並不是犯規進行）。平

行五度因爲兩音融和程度僅次於齊唱，它使音階的各個音，身份不能明顯，遂失去了明確的調

性。說平行八度與平行五度爲難聽是錯的，應該說它們太過好聽。兩音融在一起，各音身份不

明；所以極力避免使用。但教師並不說明此中原因，只是禁止使用；學生們也就不求甚解，盲目

追隨。一旦看見那些著名作品之內，竟然出現犯規的進行，他們就無法解答了。

食古不化的教師，比墨守繩規的教師更倔強。例如，國文老師說到下列事蹟，總是認爲有

理：

一、曾子不入勝母里，尼父不飲盜泉水——「淮南子」云：「里名勝母，曾子不入；蓋以名

不順也」。曾子最孝，故不入勝母里。「尸子」則記爲孔子的事蹟：「孔子至於勝母，暮矣而不

宿；過於盜泉，渴矣而不飲；惡其名也」。盜泉位於山東，孔子不願飲此泉之水。晉朝詩人陸機

云：「渴不飲盜泉水，熱不息惡木陰」；這只是借此以解說個人德行之重要。

二、墨子不入朝歌之邑——朝歌位於河南省。殷朝自帝乙以至紂王，俱建都於朝歌。墨子非

樂，以歌不合時，故不入此邑。後人也有記爲「顏淵不舍朝歌」。

三、漢高祖不宿柏人——「史記」云：「漢高祖過柏人，不宿而去」。柏人位於河北省。柏

人，聽來似「迫人」。仁愛爲懷的君主，厭惡這個地名。

上列皆是以名害義的例。教師們墨守繩規，食古不化，總是禁這禁那；既不詳究其因，又不

按理訂正，於是以訛傳訛。這樣的教學，並沒有應用創造精神去教，也沒有秉持研究態度去學。

如此因循敷衍，當然無法教出有建樹能力的學生來。

音樂知識之中，實在充溢着變化無窮的趣味。只因食古不化的教師們沒有使用創造精神去幫助學生發現其中的趣味境界，故弄得音樂園地呈現一片荒蕪，良堪慨嘆！

好的教師並無能力創造月亮；但卻有能力撥開雲霧，使人人皆見月亮。食古不化的教師，非但不能撥開雲霧，且攪得塵土飛揚，雲霧更厚了！

三〇 信口雌黃

沈括「夢溪筆談」云：「館閣淨本有誤書處，以雌黃塗之卽滅，久而不脫」。因紙色黃，凡有錯誤，塗以雌黃而更書之。故掩沒眞相，隨意譏評者爲信口雌黃。

但我們總是越聽越心傷。音樂教師程度低劣，實在是樂教園地裏的羞人事蹟。今舉四則以說明之：

教師們常具機智。音樂教師的急才故事，傳聞甚多。一般人用作茶餘笑話，聽者爲之解頤；

一、分析「思鄉」曲

一位音樂教師發表其研究心得，分析黃自先生所作的藝術歌「思鄉」，（韋瀚章先生作詞）。

這首降E大調的歌曲，開始是一個升高的F音，是用爲裝飾的倚音；這位教師就誤認它是導音。說這是G小調的樂曲。樂曲裏有許多臨時升降的裝飾音，和聲學的學生，早就要認識經過音，助音，留音，倚音，雙倚音，交替音，先現音；而這位教師，竟然一無所知；卻用他那無知的見解

去分析名家作品，實屬胡鬧之事！到底他的和聲知識是怎樣學來的？敎他和聲的老師，到底是怎樣敎的？三十年來音樂敎育的劣等成績，是毫不留情地公開展覽出來了！我很相信，這位音樂敎師將來給閻王罰他投生做狗之時，他必然願做母狗。（註）這是民間笑話：常讀錯字的敎師死後，被閻王責他平生誤人子弟，要罰他投生做狗。他請求做母狗；因爲母狗運氣較佳。他說：「禮記有言：臨財母狗得，臨難母狗免」。（「禮記」的原文是：「臨財毋苟得，臨難毋苟免」。）

二、唱譜的才華

約在民國十五年（一九二六年），廣東南部某縣立中學校，奉命在音樂敎學時，唱譜不再使用上尺工凡六五乙生，而改用簡譜1234567i（唱爲Do, Re, Mi, Fa, Sol, La, Si, Do）。當時各縣學校的音樂敎師，多數是奏唱國樂出身，並不熟練Do, Re, Mi的唱法。但那位音樂敎師，憑其機智，就用國音數目字，代替了「上尺工」的樂譜。他居然能把數目字唱出音階各音的正確高度。這樣的數目字唱譜法，不愧爲新創的唱法，竟在該縣成爲一時風尚；眞是一件奇妙的史蹟。

三、「懷念故鄉歌」

二十多年前，我路過鄉村，因避雨而站立在一間學校的門外。隔着一層板壁，我看不到課室

內的情形，但卻能聽到課室裏正在上音樂課。

大概這是中文小學的高年班，教師正在教他們唱福司脫所作的「懷念肯德基故鄉」（Foster

——My old Kentucky Home）。學生的英文程度很差，教師便要爲他們解說歌曲內容。歌詞

中的一句：The young folks roll on the little cabin floor, All merry, all happy and bright.

——教師解說：「兒童們在小屋的地板上玩耍，他們都已經結婚了，都很快樂，很活潑」。我聽到

此，忍不住笑起來；因爲他把 Merry 誤爲 Marry 實在與「臨財母狗得」相似。可能那位教師

也感到自己解錯了，憑其急智，立刻補上一句：「你們要曉得，美洲的黑人都是早婚的！」

我總沒有想到，音樂教師的一般學識如此低劣！到底是他們自己不求上進呢，還是被迫執教

而敷衍塞責呢？

四、孔明與管樂

一位學生問我：「孔明自比管樂」，到底是木管樂還是銅管樂？據說，他曾請敎於他的音樂

老師，那位老師告訴他，管樂分爲木管與銅管兩種，卻沒有說清楚孔明自比的是那一種，所以又

來問我。

倘若學生只拿「管樂」兩個字去問音樂老師，則老師所答，完全正確。倘若學生提出「孔明

自比管樂」的一句話去問老師，老師就答錯了。這個「管樂」根本不是音樂知識，卻是中國歷史名人的姓。

孔明自比管樂。管是管仲，樂是樂毅；都是春秋，戰國時代的著名人物。管仲是春秋時代的宰相，輔齊桓公，富國強兵，九合諸侯，一匡天下。樂毅是戰國時代的大將，燕昭王時，率五國兵力破齊，替燕國收復七十餘城。

這些歷史人物，並不是樂隊裏的樂器。倘若音樂教師對於音樂以外的書籍全不關心，則當然無法解答了。我曾見過不少音樂教師，讀書範圍太過狹窄，以致一般常識太差，誤用名詞，惹人笑話。例如，十二平均律與十二音列，民間音樂與民族樂派，總是混淆不清；好比一般人之把「問題兒童」當作是「兒童問題」，「瞻仰豐采」當作是「瞻仰遺容」，「不足為外人道」當作是「不能人道」；經常大鬧笑話而不自知。音樂教師除了進修音樂之外，實在也該多讀些書，好把生活常識充實起來。

對於教師才幹低劣，我們實抱無限同情。可能他們是由於缺少進修的機會；但身為教師，總該奮力負責，力求上進，不應信口雌黃，誤人子弟。一個人總是因為勇於負責，遂能以教人者教己，在教之中去學。只要我們明白「活到老，學到老」的真義，我們就能實踐「日日新，又日新」的聖哲明訓了。

三一 綠葉成陰子滿枝

（關於作曲方法）

優秀的樂曲動機，好比優秀的種子，必須用心培植，乃能綠葉成陰子滿枝。

一首樂曲，好比一篇文章，是由或大或小的句子組織而成。樂句（Sentence）可以分為前半句（Fore-Phrase）與後半句（After-phrase）；半句之半，便是大節（Section）；大節之半，便是小節（Bar）；樂曲結構的最小單位，便是動機（Motive）。中文譯名，常把 Phrase 譯為樂句，於是把 Sentence 譯為樂段；二段體實在是二句體，三段體實在是三句體。這是引起誤會的譯名；我們應該加以訂正，把一句中的 Phrase，稱為半句或小句。

動機是簡短的幾個樂音，具有節奏特性與曲調趣味。最短的動機，只須強弱兩個音就夠了，（不論時值長短，或是先強後弱，或先弱後強），有特性就行。這個動機，在樂曲中經常出現，

為組成全曲的細胞。把動機伸展起來，便成為小節，大節、前半句，後半句；這便是一首樂曲的主題。再將這個主題加以變化，擴張，便成樂段。動機就如種子，開展技術便是灌漑施肥；長篇樂曲都是由簡短的動機發展而成。要創作一首樂曲，開始便是創作該曲的動機。

貝多芬「命運交響曲」開始的四個音，（據他自己說，是命運敲門的聲響），在全章裡變化出現了許多次。「田園交響曲」開始的一句，每小節都藏着一個特殊的節奏型；這些節奏型，經常變化出現，貫穿於全章樂曲之內。勃拉姆斯繼續發揚這種開展動機的作曲技術，使樂曲的結構更為嚴密。

華格納後期所作的歌劇，都用特性的動機來代表劇中的事物或感情。他所作的歌劇「霧國指環」，便有許多這類動機，用來組織起整個歌劇的音樂。例如，指環，天宮，寶劍，等等，都有或長或短的樂曲動機，經常變化出現於音樂進行之內。華格納稱它們為「基礎的主題」。他的朋友窩爾索根（Wolzogen）在一八七八年出版了一冊書，名為「霧國指環第四齣，諸神黃昏裡的主導動機」，就稱這些動機為「主導動機」（Leading Motive）；後人乃沿用了這個名稱。

這些主導動機，並非華格納所創用。在他以前的作曲家，早已有人用過。例如，十八世紀比利時作曲家葛列翠（Gretry），一七八四年所作歌劇「獅王李查」裡的一首歌「狂熱的心」，其主題在音樂中出現了九次；貝多芬也曾把該曲作成變奏曲。又，十八世紀法國作曲家梅裕爾（Mehul），一七九九年所作歌劇「阿麗奧丹」，「復仇的呼喚」主題，也出現了許多次，以繪出受難愛人的

心聲。十九世紀初期，法國作曲家白遼士（Berlioz），在其所作「幻想交響曲」裡使用這種主導動機，他稱之爲「固定樂旨」（Idee fixe）自從華格納在歌劇的音樂中大量使用這種動機，後來作曲家在交響曲裡，皆有應用，尤其是長篇的交響詩，音詩，用得更多；因爲這種動機，能使全曲組織得更爲緊密，不致流於散漫。

學習作曲的人，創作動機之始，每感茫無頭緒；恰似小孩子學作文，開始總覺困難得很。倘若能給他們以提示，使他們看到一個特殊的境界，喚起其想像力，就易於着手。例如，提示他們以景物：春郊細雨，波平如鏡，微風拂柳，大浪滔天。提示他們以動作：猴子上樹，小猫追鳴，羣鳥爭鳴，肥猪酣睡。先敎他們想像得這些情景，然後，試用音樂來描繪出來。只要作成一二小節的動機，就足以用爲全曲的基本素材。在創作動機之時，作者爲了要生動地描出境界，勢必要然後使一切符號皆來服務於創作；如此，作曲練習，可獲神速的進步。

在音符之外，再標明特殊的速度，突變的力度，也許更要用及精細的表情符號；例如，頓音，滑音，顫音，特強音，延長音，漸慢漸強，漸慢漸弱，漸快漸強等等。這都是先有於內心的感受，以伸展而成主題，更可擴張而成樂段。它好比優秀的種子，用心培植，就能綠葉成陰子滿枝。

樂曲動機之創作，恰如繪畫的速寫，要以敏銳的觀察，捕捉那瞬即消逝的印象，就用爲樂曲的基本素材。

何謂優秀的動機？優秀的動機，能够供給足以開展的材料；它具有特性節奏，趣味曲調，可

三二　簡化與伸展

（關於樂句結構）

句子的簡化與伸展，
可以增加節奏的活力。

音樂的曲調是一串音響的順次出現，其中有強弱，有起伏，有徐疾；如果一串音響而無節奏趣味，則根本不能成爲曲調。

詩歌的句子是一串單字的順次出現，其中也有強弱，有起伏，有虛實；如果一串單字而無內蘊意義，則根本不能成爲詩歌。

當曲調已經組成，它就具備了個性。其中各音的位置，不能變動；若有變動，就要失掉原有的意義。試將人人熟識的一句曲調，改動兩個音，聽者就感到不舒服。

當詩句已經作成，它就具備了個性。其中各字的次序，不能變動；例如，泰國，日本，馬

賽，倫敦等等名稱，試把兩字先後調換，看看有何結果！

由兩句所構成的樂曲，普通稱為「二段體」（實在是「兩句體」），其四個「半句」（Phrase），

相當於唐詩的「起，承，轉，收」。但請勿忘記，詩句的字數與樂曲的節數，並非永不改變，而

是隨時可以增減。這些句子，無論是簡化為短或者伸展為長，其中都有或大或小的歇息之處，以

顯示出「起，承，轉，收」的組織。誦詩者，演奏者，就要把這些或大或小的歇息感覺，恰當地

表現出來。詩句如講話，樂曲亦如講話，其中的半句，一句，一段，必須表現得清楚明確，聽者

乃易瞭解。

以下是用詩句的簡化與伸展為例，說明樂句的結構：

杜牧的「清明詩」：

　　清明時節雨紛紛，路上行人欲斷魂。

　　借問酒家何處有，牧童遙指杏花村。

有人認為可以簡化為五言詩：

清明雨紛紛，行人欲斷魂。

酒家何處有，遙指杏花村。

簡潔是好的；但簡到使人讀不明白，就失去價值。例如，李白的「下江陵」：

朝辭白帝彩雲間，千里江陵一日還。

兩岸猿聲啼不住，輕舟已過萬重山。

要將此詩簡化爲五言，就很難保持原來的豐富境界。簡化文字，恰似拍發電報，字數愈少就愈省費用；但簡到含糊不清，就失敗了。

那些專開玩笑的十七字詩，實在是由四句五言詩簡化而成。例如：

環珮響叮噹，夫人出畫堂。

金蓮三寸小，橫量。（嘲笑貴婦沒有纏足）。

充軍到瀏陽，見舅如見娘。

二人齊下淚，三行。（嘲笑母舅瞎了一目）。

這類尖酸刻薄的材料，實在離開作詩的宗旨太遠。今引此例，只爲說明省略的方法。把最後一句簡化爲兩字，可以獲得勁力的節奏趣味；因而使全詩增加活潑氣質。

當唐詩變爲長短句的宋詞，就有了簡化與伸展的句法。「浣溪沙」詞牌是把四句詩簡化爲三句，全首詞，兩闋便是六句。蘇軾「遊清泉寺」：

山下蘭芽短浸溪。松間沙路淨無泥。

蕭蕭暮雨子規啼。

誰道人生無再少？門前流水尙能西

休將白髮唱黃雞。

本來，水向東流乃是常理；而清泉寺的蘭溪，是水向西流。蘇軾乃借此說明；水可西流，老年亦可再變少年，不必悲觀。這顯然是由兩闋七言詩省略了仄聲韻脚的第三句，而造成「浣溪沙」詞牌。

下列這首「玉樓春」，傳說是五代後蜀後主孟昶「夜起避暑摩訶池上作」：

冰肌玉骨清無汗，水殿風來暗香滿。

簾間明月獨窺人，攲枕釵橫雲鬢亂●

三更庭院悄無聲，時見疏星渡河漢●

屈指西風幾時來，只恐流年暗中換●

蘇軾在詩句中加用助詞，連繫詞，改爲長短句，便成「洞仙歌」詞牌：―

冰清玉骨，自清涼無汗。水殿風來暗香滿。

繡簾開，一點明月窺人，人未寢，攲枕釵橫鬢亂。

起來攜素手，庭戶無聲，時見疏星渡河漢。

試問夜如何？夜已三更。金波淡，玉繩低轉。

但屈指西風幾時來，又不道，流年暗中偸換。

長短句，比較活潑，能增加節奏的活力。沈雄「古今詞話」認爲孟昶的「玉樓春」，乃是後人把蘇軾的「洞仙歌」改作而成，以應摩訶池上的故事。無論此說是眞是假，「玉樓春」與「洞仙歌」，可以給我們以很好的例；說明詩伸展而爲詞，詞簡化而爲詩的伸縮性。樂曲句子的簡化與伸展，也正如此。

下列是李白所作的長短句「憶秦娥」，可以說明句子的重覆，便是樂句伸長方法之一：

簫聲咽，秦娥夢斷秦樓月；

秦樓月，年年柳色，灞陵傷別。

樂遊原上清秋節，咸陽古道音塵絕；

音塵絕，西風殘照，漢家陵闕。

這種重覆句子的連鎖句法，在樂曲進行中，用得很多。

下列各首詞，都是使用同形句來伸展：

歐陽修的「訴衷情」，其中的三字句，四字句，都是連續出現的同形句。這樣的同形句子伸展，最能增加韻律上的趣味：

清晨簾幕卷輕霜，呵手試梅粧。

都緣自有離恨，故畫作，遠山長。

思往事，惜流光，易成傷；

未歌先歛，欲笑還顰，最斷人腸。

蘇軾的「行香子」（過七里灘），連續的四字同形句，三字同形句，最能增加節奏活力：

一葉舟輕，雙槳鴻驚；水天清影湛波平。

魚翻藻鑑，鷺點煙汀；過沙溪急，霜溪冷，月溪明。

重重似畫，曲曲如屏；笑當年空老嚴陵。

君臣一夢，今古虛名；但遠山長，雲山亂，曉山青。

蘇軾的「少年遊」（寄遠），四字同形句與三字同形句，都很有音樂力量：

去年相送，餘杭門外，飛雪似楊花。

今年春盡，楊花似雪，猶不見還家。

對酒卷簾邀明月，風露透窗紗。

恰似姮娥憐雙燕，分明照，畫樑斜。

力。許多詞人所作的「一剪梅」都具有這種特質：

辛棄疾的「一剪梅」，其重疊的四字句，在詞內增加無限韻味，在音樂上，也增加了節奏活

憶對中秋月桂叢，花在杯中，月在杯中。

今宵樓上一樽同，雲濕簾櫳，雨濕簾櫳。

渾欲乘風問化工，路也難通，信也難通。

滿堂惟有燭花紅，飲且從容，歌且從容。

這樣的同形句，樂曲裡用得最多；實在是最能增加節奏趣味的伸展方法。

在詩句內加插新句，是詩詞常用的伸展方法。蘇軾的「定風波」（沙湖道中遇雨），有簡短

的插句，最能增加節奏趣味：

莫聽穿林打葉聲，何妨吟嘯且徐行。

竹杖芒鞵輕勝馬，誰怕，一簑煙雨任平生。

料峭春風吹酒醒，微冷，山頭斜照卻相迎。

回首向來蕭瑟處，歸去，也無風雨也無晴。

這首詞裡所加插的短句：：誰怕，微冷，歸去，都是伸展句子的好例。若在樂曲之內，這些短句，用不同音色的樂器奏出，就可以增強節奏趣味。

把句尾伸展，是常用的方法。恰似說話完畢，再加一句總結，可增強說話的力量。蘇軾所作

的「望江南」（登超然臺），是很好的例：

春未老，風細雨斜斜。試上超然臺上望，半壕春水一城花。煙雨暗千家。寒食後，酒醒卻咨嗟。休對故人思故國，且將新火試新茶；詩酒趁年華。

在樂曲裡，這樣的句尾伸展，乃是常用的手法。有時將尾句，連續照樣反覆多次。有時更將重覆的尾句，倍增時值，使之漸慢漸弱，或者漸慢漸強。有時又將尾句用倍減時值的方法，反覆奏出，以加強全曲結束的感覺。

上列都是詩詞句子的簡化，重覆，同形句，挿句以及尾句的伸展；都是增加節奏活力的方

法。音樂的句子，也有同樣的簡化與伸展方法；其目標乃是想樂曲進行得更流暢，跳出呆滯的句

法。

律詩之變爲長短句，就是增加節奏活力的方法；恰似曲調裡的音符有疏密的變化。詩句之變

換韻脚，恰似曲調中之轉調，變化其色彩，開闢新境界。詩句之變換情調，恰似曲調之改換調

性；（大調與小調之變換，或者各種調式之轉換）。我們能够領略詩句的簡化與伸展，也就能了

解樂曲的簡化與伸展。詩歌如此，樂曲如此，文章如此，講話亦如此，這是日常生活不可或缺的

方法。

三三　線條，輪廓與着色

（關於和聲技術）

素描已足傳神，着色更添姿采。

在樂曲之內，曲調就如繪畫的線條。以線條繪出輪廓，着色渲染，光暗分明，則畫面更美。曲調的着色，便是加用和聲。

本來，素描只用線條，已經能够表現出內容；單獨唱奏曲調，也能顯出音樂意義；但加用和聲來襯托，如牡丹之襯以綠葉，可以更增華麗。在那些描述狩獵的歌曲裡，用馳騁節奏爲伴，可以暗示出馬蹄忙碌。這都是歌曲的着色方法。正如繪畫，以花木襯飛禽，以水藻配游魚；這是着色之外，擴展內容，使表現得更豐富。無論是創作者或欣賞者，都應該了解這種線條與着色的方法。

在那些描述清溪的歌曲裡，用分割和絃伴奏，可以表現出流水聲響。

藝術歌曲作者舒伯特，善用線條與着色；且看他作曲的特點，便可明白欣賞樂曲的要訣：

舒伯特的早期藝術歌曲，完全以詩作者的意旨爲重。他的樂曲，只是歌詞的侍從；例如，

「紡車少女」的幻想，「魔王」的馳騁歸家的父親，都是用音樂來描繪詩旨。後期作品，詩與樂

站在同等重要的地位，詩與樂逐融合而成一體；例如，「磨坊少女」，「冬日旅程」，歌集內的

各首歌曲，以及爲莎士比亞，史葛特的詩作成的各首歌曲，都是詩與樂結合爲一。

本來，叙事歌側重曲調進行，宣叙調則偏於朗誦成份；要把曲調與朗誦合併起來使用，乃是難

能之事。舒伯特以其卓越才華，在這方面做了許多傑出的實例，足爲後人模範。後來的藝術歌曲

作者如舒曼，勃拉姆斯，門德爾松，窩爾夫，諸位名家，在實質上均未能超越過舒伯特的成就。

舒伯特把同形樂句用得單純而有力。他常用大調與小調的轉換，來顯示不同的感情境界。他

用不協和絃來顯示心情突然變化。凡此種種，在其所作的藝術歌「聽那雲雀」，「郵政馬車」，

「小夜曲」，「我的影子」，「死與少女」等等，皆有顯著的實例。

舒伯特喜愛將和絃分割成特性的音型，用於歌曲伴奏之內，以製造出特殊的氣氛。例如咽咽

的溪水，簌簌的林葉，馬的馳騁，風的吹拂，魚的游泳，鳥的飛鳴，伴奏與歌聲，巧妙地結成整

體。在歌曲「何處去」，「焦急」，「春之信念」，「海邊」，皆可見到。這種作曲方法，當時

是極爲新穎；直至今日，仍然有其不朽的價值；現代作曲家，雖然改變一些外形，換用一些不協

和絃，但其基本原則，始終沒有變動。

藝術歌曲的着色方法，除了使用伴奏音型之外，更可擴大其範圍；就是採用不同種類的歌聲，不同性質的樂器，來增強樂曲的色彩與性格。獨唱的歌聲，可分爲女高音，女中音，女低音，男高音，男中音，男低音。這各類歌聲，均具有不同的色彩，也就顯示出不同的性格。

女高音分爲三種：戲劇女高音偏於豪邁宏亮，抒情女高音偏於感情歌詠，花腔女高音偏於輕巧活潑。女中音具有熱情的性格，女低音則偏於樸素穩重。

男高音也分爲戲劇的與抒情的。男中音表現出熱情奔放的豪傑性格，男低音則具有沉着氣質。

男聲也有使用假聲來唱歌，（卽是男人唱女聲）。山村居民常用這種唱法，稱爲「岳得調」（Yodel），瑞士民歌常用它。（見「琴臺碎語」第一四四篇）。

兒童的歌聲，也屬於假聲；但它具有清新氣質，爲宗敎音樂所重視。

人聲除了獨唱之外，更有各種合唱：女聲合唱，男聲合唱，混聲合唱，童聲合唱；這都是聲樂的着色方法。

聲樂之外，更有器樂。使用不同樂器獨奏或合奏，就產生不同的效果。同是一首歌曲，用不同的人聲唱出或不同的樂器奏出，就等於同一幅風景畫，用不同的彩色渲染，必然產生不同的情調。

在管絃樂隊之中，木管樂器的短笛明亮，長笛溫柔，雙簧管嬌羞，單簧管端莊，低音管和藹

而活躍。

銅管樂器的圓號敦厚沉着，小號聲威顯赫，長號瀟洒而穩重，大號低沉而敏捷。

絃樂器的小提琴如泣如訴，中提琴允文允武，大提琴熱情奔放，低音提琴嚴肅沉雄。

敲擊樂器的木琴爽快，鐵琴輕盈，銅片琴甜美，更有大鼓，小鼓，搖鼓，三角等等，可增節奏趣味。

當各種樂器合奏起來，用特殊的編曲方法，可以產生燦爛輝煌，千變萬化的色彩；這便是配器法。欣賞音樂，能明白線條、輪廓與着色的方法，就能達到「識曲聽其眞」的境界。

三四　一枝化作兩枝看

（關於對位技術）

清代詩人張桐城云：

「臨水種花知有意，一枝化作兩枝看」；

此言足以註釋對位技術的內容。

男聲與女聲齊唱一首歌，實在是平行八度音程的合唱；因爲男聲原是比女聲低了八度音程。

男女齊唱的歌聲，色彩較爲光潤，勝過純粹男聲或純粹女聲的齊唱。但男聲，女聲，都有高音與低音的分別；唱低音的人，不能唱得高；而唱高音的人，也不能唱得低。因此，唱低音的人，常把一首歌唱低四度或五度，來適應自己的聲域。如此，唱高音的人，與唱低音的人，齊唱一首歌，就是平行四度音程或平行五度音程的合唱。（這樣的合唱方法，在歐洲，從九世紀開始就很

流行，稱爲奧爾加農（Organum），其意義是「平行的曲調」。

這種「平行的曲調」，都是平行四度或五度，聲音極爲融和。雖然沒有男女聲齊唱（平行八度）那麼融而爲一；但也融和到使聽者分不開調性的賓主。後來和聲學發達，就禁止了平行五度（平行五度是因爲它很難聽，這乃是一大誤的進行，原因是調性不明顯。（有人以爲和聲學禁止平行五度，這乃是一大誤會）。

由九世紀到十二世紀，和聲方法經過許多改進。用一個曲調來做基礎，以產生另一個同時進行的曲調；這個曲調，有時用平行四度或五度，有時用平行三度或六度，有時用斜行，有時用反行，都稱爲「附加曲調」（Diaphonia）。

到了十五世紀，這種「附加曲調」更爲流暢，多用反行；通常是由唱者臨時即興唱出，稱爲Discant。這個名稱，拉丁文是Discantus，實在是由Diaphonia這個字變來。歐洲中世紀的複音音樂，有這三個不同的名詞（Organum, Diaphonia, Discant），其意義實在是相同的。這些曲調，都是對着原有曲調的各個音作成；所以後來通稱爲「對位曲調」（Counterpoint），即是對着每個音符所作成的「附加曲調」。

那些常用反行的對位曲調，沒有那些全部平行的曲調那樣如影隨形；所以更具獨立的性格。用這個方法作曲，由一個曲調化當它與原來的曲調同時進行，便如鏡中影，水中花，更添姿采。歐洲中世紀的音樂，便是由這樣的對而爲二，更化而爲三；同時奏唱出來，便獲得和聲的效果。

位曲調開始而創立了和聲學。到了十八世紀，巴赫、韓德爾諸名家作曲之卓越，就是因爲他們能把對位技術與和聲方法，合一應用。

中國音樂並非沒有附加曲調的奏唱方法，只是沒有從原始的對位技術進展到和聲研究，但中國的詩文，卻把對位技術發展得極爲精巧。

中國文字是單音字，由於字音有平仄之分，故能把對位技術充份發展；這是其他國家的文字無法達到的。中國文字最簡單的對位技術，是「對」。以一個字開始，可以用性質相同或相反的字爲對偶，就能擴大了文字的趣味。由一個字進展而至一句，數句，藉學問與機智之力，可以尋找到配偶句；這是藝術開展的最佳方法。

教人對對的書本，列出許多現成的口訣；例如，「南對北，西對東，嫩綠對嫣紅」，可以給後人以很好的啓示。這並非呆板公式，其中實在具有無窮變化，人人皆能施展才華，作出美妙的詩句。戴石屏在暮色中，偶然得到一句「夕陽山外山」；於是以對對方法，作出它的上聯「塵世夢中夢」。但他不大滿意。後來，在郊外看見潮水初漲，卽景悟出「春水渡傍渡」，始覺滿意。

由此看來，一個題目，可能有許多不同的對句。中國的聯句作法，實在是最佳的推理訓練；作出來的句子，不獨要眞，要善，而且要美。

唐代詩人賈島有聯云：「棹穿波底月，船壓水中天」。李義山詠「馬嵬」云：「此日六軍同

駐馬，當時七夕笑牽牛」。這些文字的對仗，都是極為工整；連串起來，意義極為巧妙。

宋代詞人晏殊的「無可奈何花落去，似曾相識燕歸來」；是膾炙人口的聯句。黃庭堅有聯云：「松下圍棋，松子每隨棋子落；柳邊垂釣，柳絲常並釣絲垂」。這些並非全由感情瞬間獲得的詩句，而是開始由靈感捕捉到一句，以後憑學問與機智，用推理方法來產生對偶句。

清代詩人袁枚聽到園中工人喜報梅花將盛放：「有一身花矣！」他就憑其對位技術，作成一聯：「月映竹成千个字，霜高梅孕一身花」。

這種聯句藝術，並非只有文人學者纔能作成。當然，有學問的人可以作出更好的句子；但稍懂平仄聲韻的人，也都能把日常用語，組合而成巧妙的對聯。明代詩人于謙有聯云：「牛頭喜得生龍角，狗口何曾出象牙」。這是用俗語聯成的對。下列都是民間流傳的巧對：

> 怒從心上起，惡向膽邊生。

> 畫虎畫皮難畫骨，知人知面不知心。

> 竹竿挑筍爺擔子，禾稈綑秧母抱兒●

> 鼠無大小皆稱老，龜有雌雄總姓烏。

更有些是拆字的對聯，同音異字的對聯，同韻文字的對聯，都是巧妙的對位技術所造成：

此木爲柴山山出，因火成煙夕夕多。

冰結兵船，兵打冰開兵去；泥汚尼屐，尼洗泥淨尼歸。

嫂掃乾枝呼叔束，姨移破桶喚姑箍。

谷曲鹿獨宿，溪西雞齊啼。

下列是叠字的對聯，每句皆可逆讀；這是中國詩句所特有的優點：

（順讀）綠綠紅紅，處處鶯鶯燕燕；
風風雨雨，年年暮暮朝朝。

（逆讀）燕燕鶯鶯，處處紅紅綠綠；
朝朝暮暮，年年雨雨風風。

這種逆讀詩句，在樂曲裏也是對位技術之一。（見本集第三十五篇）。歐洲十五世紀後葉，文藝復興期中，荷蘭樂派（Flemish School）最喜歡使用這類對位技術；所作的啞謎式的卡農曲，爲數甚多。可惜中國的對位技術，只應用於詩文方面而未及用於音樂創作，實爲憾事。讓我們急起直追來發揚它！

三五　郎笑藕絲長，長絲藕笑郎

（關於逆讀卡農）

回文詩詞與逆讀卡農，
都是用對位技術來擴展趣味的作品。

卡農曲是「聲部絕對模仿」的樂曲。先行聲部唱出之後，其他聲部就順次加入，按照規定的拍子距離，音程距離，追逐進行。卡農（Canon）原是「典則」之意。為了全曲之作成，是依照一個法則進行；故有人譯為「典則曲」；「卡農」乃是音譯名詞。

聲部互相追逐模仿，當其互相重疊之際，便產生和聲效果。十三世紀的經文歌，其中常用卡農作法。那首流傳全世界的英國民歌「夏天已經來到了」，就是十三世紀傳下來的卡農曲。

古代的卡農曲，並不將各個聲部的樂譜詳細寫出來。因為後來加入的各個聲部，只是模仿先

行聲部的曲調，所以樂譜只須寫出那先行聲部的曲調，而用符號註明某聲部在某處加入。這種符

號，後來就演變爲啞謎卡農的標誌。

卡農曲各個聲部意加入，可有或遠或近的距離。各個聲部也可用不同度數的音程來唱出先行聲部的曲調。有時後來的聲部可以將先行聲部的曲調倍增時值或倍減時值，或者將曲調逆讀或倒讀。這樣的作曲技術，不獨古代作家常用，（十五世紀的荷蘭樂派作得最多），現代作曲家也同樣喜歡使用。巴赫的「郭德寶變奏曲」就包括了各度音程的卡農；弗朗克的提琴奏鳴曲末章，匈牙利作家巴爾托克，在其絃樂四重奏之中，也用卡農曲。貝爾格所作的提琴協奏曲第二章，也是卡農曲。十二音列作家荀白格，曾經作了一首卡農曲，祝賀文學家蕭伯納壽辰。

也用卡農作法。

卡農曲經常有其穩定的價值。

逆讀卡農是卡農曲的一種。作曲時，使用數理計算的成份，多過用心靈感悟的成份。它利於眼看而不利於耳聽；因爲眼看易見其巧妙的排列，而耳聽較難辨認出來。

詩句之中，也有逆讀的作品。以文字寫出的逆讀句子，較爲容易欣賞。例如這副對聯：「綠

綠紅紅，處處鶯鶯燕燕」，就是可以逆讀的詩句；通稱爲回文詩。

英文的回文詩，只是字母排列的逆讀；例如：

MADAM, I'M ADAM.

LIVE NOT ON EVIL.

WAS IT A CAR OR A CAT I SAW.

PULL UP IF I PULL UP.

A MAN, A PLAN, A CANAL——PANAMA.

這些都是著名的回文詩句。雖然字母的排列，順讀與逆讀相同，但逆讀並不能表現出新意義。這種情形，就遠不及中國回文詩的巧妙。且看我國宋代詞人蘇軾的菩薩蠻，（四季閨怨），每句回文都顯示出新意義，實為卓越之作：

（春）
落花閒院春衫薄，薄衫春院閒花落。

遲日恨依依，依依恨日遲。

夢回鶯舌弄，弄舌鶯回夢。

郵便問人羞，羞人問便郵。

（夏）
柳庭風靜人眠晝，晝眠人靜風庭柳。

香汗薄衫涼，涼衫薄汗香。

手紅冰腕藕，藕腕冰紅手。

郎笑藕絲長，長絲藕笑郎。

（秋）
井梧雙照新妝冷，冷妝新照雙梧井。

（冬）

羞對井花愁，愁花井對羞。

影孤憐夜永，永夜憐孤影。

樓上不宜愁，愁宜不上樓。

雪花飛暖融香頻，頻香融暖飛花雪。

欺雪任單衣，衣單任雪欺。

別時梅子結，結子梅時別。

歸不恨開遲，遲開恨不歸。

下列是南宋詞人張孝祥的兩首回文菩薩蠻，我曾把它們作成四部合唱，每一聲部的每句都是
逆讀。這個設計，只是想增強對回文詩詞的認識：

一、

渚蓮紅亂風翻雨，雨翻風亂紅蓮渚。

深處宿幽禽，禽幽宿處深。

淡妝秋水鑑，鑑水秋妝淡。

明月思人情，情人思月明。

二、

白頭人笑花間客，客間花笑人頭白。

年去似流川，川流似去年。

老羞何事好，好事何羞老。

紅袖舞香風，風香舞袖紅、

上列都是每句逆讀的回文詩。下列則是全篇逆讀的回文詩；順讀是「夫寄妻」，各聯韻腳是

「知、詩、遲、兒」。

枯眼望遙山隔水，往來曾見幾心知。

壺空怕酌一杯酒，筆下難成和韻詩。

途路阻人離別久，訊音無雁寄回遲。

孤燈夜守長寥寂，夫憶妻兮父憶兒。

此詩全篇逆讀，便成「妻寄夫」；開始的一句是「兒憶父兮妻憶夫」，各聯韻腳，依次是「孤、

途、壺、枯」。

下列也是全篇逆讀的回文詩；順讀各聯的韻腳爲「明、清、晴、輕」。逆讀各聯的韻腳則爲

「遙、迢、橋、潮」。

潮廻暗浪雪山傾，遠捕漁舟釣月明。

橋對寺門松徑小，砌當泉眼石波清。

迢迢綠樹江天曉，靄靄紅霞海日晴。

遙望四邊雲接水，碧峰千點數鷗輕。

卡農曲裏也有把樂譜繪成圖畫，有如迷津佈陣；如何把譜讀出來，就要用猜謎技術去解連環。下列這首「八大山詩」，也如啞謎卡農一樣；只看這些山形排列的圖表，你能把全詩讀出來嗎？

山低暖風

山識路氣柳春

山被高不分靄樹盛

山相迷月明人歧離迷茂

山崎夾家住西得消閒花

山谿青寺趣壁墾桃

山野爬峭地哇

山凌布香

（讀法）

桃花茂盛春風暖，

柳樹迷離靄氣低。

山路分歧人不識，

山高明月被山迷。

相山山崎夾山谿，

家住青山野寺西。

得趣爬山凌峭壁，

消閒墾地布香哇。

（讀法）

山裏有山路轉彎，

高山流水響潺潺。

深山有鳥聲聲叫，

路上行人步步難。

勸君莫作雲遊客，

孤身日日在深山。

人人說道華山好，

我到華山第八山。

　　無論是樂曲或詩詞，這些卡農式的回文作品，都蘊藏着巧妙的機智。雖然其中表現性靈的成份少，炫耀技藝的成份多；好比砌圖案，鑲花紋，其靈活的機智，熟練的技巧，仍然值得我們細心欣賞。

三六　淡妝濃抹總相宜

（關於變奏方法）

蘇軾詠西湖詩：

「水光瀲灩晴方好，山色空濛雨亦奇。

欲把西湖比西子，淡粧濃抹總相宜。」

此詩恰當地解說了變奏曲的內容。

樂器進步，然後有樂曲變奏技術；變奏方法與演奏技巧，實在是相輔相成的。早期的變奏，是將樂曲再奏一次而在曲調中加用裝飾音，稱爲「再奏」（Double）；這是組曲所常用的方法。各時代的作曲家，常用變奏方法於其作品中；現代的十二音列作曲，實在也是變奏方法之一。

變奏曲的主題，是一首簡單的小曲。變奏便是要把蘊藏於其中的樂思，加以開展，逐漸增其

華麗，直至把全曲點染成光輝燦爛，儀態萬千。因為要變愈複雜，愈變愈華麗，其主題必須夠單純，有潛質，有特性。所謂特性，就是使人一聽就能認出的材料；例如，大跳的音程，特殊的節奏型與曲調型。其方法約為下列各項：

一、曲調的變化——加用各種裝飾音。將一個樂曲主題加以變奏，其方法約為下列各項：
（即是倒讀），增時值，減時值。將曲調移到其他聲域，以變換其色彩。

二、和聲的變換——主題裏的和絃，可以換用其他和絃。用臨時升降變化的變體和絃，以增色彩。

三、節奏的變換——各種拍子之變換，（包括單數與雙數的拍子，單拍子與複拍子）。各種速度以及切分拍子，突強音，附點音的使用。

四、調性的變換——大調與小調以及各種古代調式與現代不同地域的特性音階，互相轉換。

五、模仿與追逐——使聲部互相模仿，互相追逐，互相呼應。

六、自由變奏——將主題自由發展，其曲調，節奏，和聲，皆可重新創作。原有的主題，只用作跳板，憑它把作者帶入幻想境界；其變奏與主題，全無素材上之連繫。

變奏曲可用為大曲內之一章，也可用為獨立作品；可以採用任何樂器獨奏或合奏，也可用管絃樂隊演奏。巴赫與韓德爾的變奏曲，偏於對位技術；請以巴赫的「郭德寶變奏曲」為例：

巴赫使用變奏方法於作品之中，最著名的有提琴獨奏的「夏康舞曲」（Chaconne），風琴獨奏的「巴沙卡牙舞曲」（Passacaglia）；這兩種都是三拍子的慢舞曲，都有「女性的結束」（樂句結束的音，不在小節的強拍而在弱拍），也都是有固定的低音曲調（Ground bass）的變奏曲。

他所作的讚歌前奏曲（Chorale Prelude），也常用主題與變奏的作法；但他所作的整套變奏曲，只有兩套。一是他的早期作品「義大利風格變奏曲」，作於一七〇九年。到了一七四二年，乃作成第二套變奏曲；這就是古鋼琴獨奏的「郭德寶變奏曲」（Goldberg Variations，也有人譯爲「高德堡變奏曲」）。這乃是變奏曲的經典之作；無論是愛樂者或音樂專家，都該對它有詳細的瞭解。

郭德寶變奏曲

「郭德寶變奏曲」是俄國凱薩林公爵邀請創作，用於失眠之夜，由其琴師奏來欣賞。他的琴師是郭德寶，全名是 Johann Gottlieb Goldberg，是巴赫的學生，二十九歲就近世；因爲他常奏此曲，遂用了他的姓爲此曲的名。

這套變奏曲的主題，是一首 G 大調「沙拉邦德舞曲」（Sarabande）；這是三拍子的慢舞曲，曲調裏有裝飾音，樂句尾有「女性的結束」。全曲分爲兩段，每段皆重覆演奏。這首小曲，列於

巴赫後妻安娜的第二本手冊裏，一般考證，都相信這首小曲並非巴赫的作品。巴赫用它為主題，連續作了三十個變奏。這些變奏，分為十組，每組三首，其第三首必是卡農。這些卡農，每次用不同音程的卡農作法，技術精湛，世無其四；為後人所尊重。

在這三十個變奏之中，只有三首用G小調；其餘各首，皆與主題一樣，是G大調。各個變奏，皆保持原有的低音骨幹。最後一個變奏（第三十），實在不是變奏而是民歌組曲，稱為 Quodlibet 是一種諧曲，用對位技術把兩首民歌曲調組合起來；是巴羅克時期所盛行的一種樂曲形式。

下列是郭德寶變奏曲各個變奏的解說：

主題是G大調，各個變奏，除了註明的三個是G小調，餘皆為G大調。三個變奏為一組，每組的第三曲，必是卡農。

一、活潑三拍子，二重奏（兩個曲調的合奏）。

二、流暢，二拍子，三重奏（三個曲調的合奏）。

三、活潑，複四拍子（12/8），同度音程卡農。

四、輕快，三拍子，四重奏，聲部追逐模仿。

五、輕快，三拍子，二重奏。

六、安靜，三拍子，二度音程卡農。

七、跳躍，複二拍子（6/8），二重奏。義大利狂舞曲風格。

八、明快，三拍子，二重奏。（用兩列鍵盤奏出）。

九、嚴肅，四拍子，二重奏。

十、輕快，二拍子，三度音程卡農。

十一、流暢，複四拍子，四聲部的小賦格曲。

十二、安靜，三拍子，（12/16），二重奏。（用兩列鍵盤奏出）。

十三、狂想曲式的阿剌伯風格小曲，四度音程卡農。

十四、豪放，三拍子，三拍子，三重奏。（用兩列鍵盤奏出）。

十五、徐緩，二拍子，二重奏。（用兩列鍵盤奏出）。

這是反行模仿的卡農。初次使用G小調。

十六、（回到G大調）二拍子，五度音程卡農。

這個變奏，標明是開場曲風格。這屬於法國式的開場曲，有慢的開始，繼之以輕快的三拍子，聲部互相追逐模仿。

十七、輕快，三拍子，三重奏。

十八、豪放，二拍子，二重奏。（用兩列鍵盤奏出）。

十九、輕巧，三拍子，六度音程卡農。

〔十九、輕巧，三拍子，三重奏。全首用頓音奏出。〕

二十、華麗，三拍子，二重奏。（用兩列鍵盤奏出）

二十一、優美，四拍子，七度音程卡農。（第二次用G小調）。

二十二、（回到G大調）激昂有力，二拍子，追逐式四重奏。

二十三、輕快活潑，三拍子，旋轉舞風格。（用兩列鍵盤奏出）。

二十四、田園曲風，複三拍子（9/8），八度音程卡農。

二十五、幻想曲風的思鄉曲，三拍子。

二十六、（回到G大調），（用兩列鍵盤奏出）。
（第三次用G小調）

在開始之處，左手拍子為3/4，右手為18/16，實在是一拍分為六等份。（用兩列鍵盤奏出）。

二十七、流暢，複二拍子（6/8），九度音程卡農。
這首卡農，只用二重奏。（用兩列鍵盤奏出）。

二十八、快速，華麗，三拍子，輝煌熱烈。（用兩列鍵盤奏出）。

二十九、與前一個變奏相似。

三十、徐緩的民歌組曲，四拍子。所用的兩首民歌，一為「久別歸來」，二為「白菜與蘿蔔」；都是只取歌中片段組成的對位樂曲。

在三十次變奏之後，再奏主題一次，然後結束。

這種對位技術湛深的樂曲，很難使人一聽就懂；所以後來作家的變奏曲，就偏於曲調的華飾，感情的變化與演奏的技巧；以求雅俗共賞。

莫槎特與貝多芬的變奏曲

海頓與莫槎特的變奏曲，常保持主題曲調的外形，使聽者易於了解。試聽海頓「驚愕」交響曲慢樂章的變奏，「皇帝」四重奏慢樂章（就是奧國國歌）的變奏，便可明白。

莫槎特A大調鋼琴奏鳴曲第一章的變奏，無論是拍子的改變或調性的改變，或加用許多裝飾音在曲調裏，其曲調的外形都盡量保持原狀。到了貝多芬的手裏，變奏曲就有了更自由的發展。

試看貝多芬的降A大調鋼琴奏鳴曲（作品第二十六號）第一章，主題之後，共有五次變奏：

（第一變奏）放棄了原有的曲調，只保留其和絃進行，將和絃分割爲琶音的音型，增強了活潑的氣氛。

（第二變奏）把曲調放在低音部，加奏低音八度，把主題的音色變換了；左右手互相呼應，於是倍增輕快。

（第三變奏）改換調性，由大調變爲小調。和絃也隨調性變換而有所改變。

（第四變奏）回到原來的大調，用切分拍子，使變成諧曲風格。

（第五變奏）用分割和絃奏法，更增華麗。最後加用一段尾聲來結束全曲。

貝多芬在其所作的奏鳴曲，交響曲，協奏曲，室樂，常用變奏曲爲其中一章。他作了許多鋼琴獨奏的變奏曲，著名的有「英雄交響曲」第四章的主題，變奏十五次而用賦格曲爲結束；爲里琪尼（Righini）所作的小曲變奏二十四次，爲俄國舞曲變奏十二次，爲他自己所作的C小調主題變奏三十二次。最爲世人稱許的，是「狄亞貝里變奏曲」（Diabelli Variations）。狄氏是維也納的出版家，他作了一首圓舞曲，遍邀當時諸位名作曲家爲之作變奏。後來出版了兩册；第一册是貝多芬所作的三十三個變奏，第二册則爲其他作家所作的變奏，包括了舒伯特，莫舍勒斯，李斯特。（當時李斯特只有十一歲）。這首「狄亞貝里變奏曲」，變奏技術更趨複雜，更加自由，開闢了變奏方法的新途徑。其中第二十個變奏，充滿了現代和聲的氣息；第二十四個變奏，是一首小賦格曲；第二十八個變奏，有許多模仿的句法，是舒曼奉爲範本的作品。貝多芬這首力作，足以媲美巴赫的「郭德寶變奏曲」。雖然巴赫與貝多芬的這兩首作品，不是人人容易瞭解；但，切勿忘記，那些人人愛聽的音樂作品，其創作泉源，常是從它們的啓示得來。因此，讓我們盡量去接近它們，瞭解它們！

值得研究與欣賞的變奏曲

許多變奏曲，都蘊藏音樂奇珍，值得細心研究與欣賞：

義大利提琴家柯列里（Corelli）的「狂舞曲」（La Folia），是提琴與鋼琴合奏的變奏曲。經過不同作者的編訂，此曲有數個不同的版本；但皆能表現出華麗的音色與超卓的奏法。

巴赫作給提琴獨奏的「夏康舞曲」，列於其提琴奏鳴曲內。這是八小節的主題，變奏三十二次，是沒有伴奏的提琴曲。舒曼，門德爾松，都曾替這首獨奏曲編有鋼琴伴奏譜；但提琴演奏家們仍然喜愛不用伴奏。

海頓的「驚愕」交響曲及「皇帝」絃樂四重奏，其慢樂章均是變奏曲。這些變奏曲與莫槎特的變奏曲相似，既單純，又美麗，最易欣賞。

貝多芬所作的十首提琴奏鳴曲，有不少慢樂章是變奏曲。最著名的第九首「克羅采奏鳴曲」，慢樂章共變奏四次並加尾聲；其技術更複雜，轉調也更自由。

舒伯特的鋼琴五重奏，是給提琴，中提琴，大提琴，低音提琴與鋼琴合奏，其第四章便是主題與變奏。主題是他所作的藝術歌「鱒魚」，共變奏六次，也被稱為「鱒魚五重奏」。因為變奏並不複雜，這首變奏曲，很容易聽得懂。

勃拉姆斯的「海頓所作的主題與變奏」，最初是給雙鋼琴合奏，後來編給管絃樂演奏。結尾的一章，是「巴沙卡牙舞曲」，其低音樂句，重覆出現了十七次，然後接以尾聲，結束全曲。

李斯特把提琴家帕格尼尼的隨想曲第二十四首作成鋼琴變奏曲，最為世人所喜愛。勒曼尼諾夫也把帕格尼尼的隨想曲第六首作成鋼琴與管絃樂合奏的狂想曲，實在是主題與二十四次變奏。

勃拉姆斯也曾將這首隨想曲作成變奏，初給雙鋼琴合奏，後改編給管絃樂隊演奏。

舒曼的交響練習曲，實在是自由的變奏曲；是根據貝多芬變奏的提示作成。後來，雷格（Max Reger）作「莫槎特主題變奏曲」，「貝多芬主題變奏曲」，都是循着這條路途發展。也有作曲家把變奏技術服務於文藝目標或服務於教育目標。例如：

上列變奏曲，都是把變奏技術用於音樂開展。

李查史特勞斯（Richard Strauss）的音詩「小說迷」（Don Quixote），用管絃樂奏出一串變奏曲，以描繪出這位小說迷的冒險趣事。艾爾加（Elgar）則用十四個「管絃樂的變奏曲」來暗示一羣朋友的儀容，取名「啞謎變奏曲」（Enigma Varitions）。丹第（D'Indy）所作的管絃樂曲「伊斯塔」（Istar）是根據巴比侖古詩所述，慾望女神伊斯塔入地獄去救愛人，每過一重門，就給守門者奪去其身上的飾物：頭巾，耳墜，頸鍊，胸針，腰圍，臂環，紗衣；經過七重門，光着身，終於救出了愛人。丹第這首變奏曲，是逆轉的變奏；開始是最華麗，每次減少裝飾，最後只是曲調的八度音齊奏。這是用逆轉變奏的程序來表現故事的內容。

布瑞頓（Britten）所作的「浦賽爾主題變奏曲」（Variations and Fugue on a theme of Purcell），是選用英國十七世紀作家浦賽爾所作的主題，輪替用各種樂器奏出，以介紹各種樂器的特性。最後是賦格曲，使各樂器順次加入，滙成大合奏。這首作品的另一名稱是「為青年人介紹管絃樂團」（The Young Person's Guide to the Orchestra），這是用變奏曲服務於教育目標的好例。

變奏是作曲方法之一。在純音樂作品裏，被用為開展樂曲的技術，使主題裝飾得宜濃宜淡，引人入勝。若能用它來服務於文藝與教育的目標，則必然更增價值。我們推行音樂教育，何不多多借重它？

三七　琶琵絃上說相思

（關於聯篇歌集）

宋代詞人晏幾道「臨江仙」云：

「琵琶絃上說相思。當時明月在，曾照彩雲歸。」

這可以說明創作聯篇歌集的初意。

聯篇歌集（Song Cycle）是指有連繫的幾首歌曲，串成整體；各首歌曲的內容，文不連而氣連；歌曲數量，或多或少，並無限制。

早在十六世紀，歐洲就有聯篇歌曲。那時是把數首牧歌（Madrigal）或抒情歌（Canzona），連在一起。例如韋爾特（G. De Wert）為詩人他素（Tasso）所作的十二段歌頌耶路撒冷的詩作成歌曲，（一五八一年）；洛萊（C. De Rore）為帕特拉克（Petrach）的詩「美麗貞女」以及

「樹蔭頌」作成牧歌，都是聯篇歌集的鼻祖。

大，啓發了創作聯篇歌集的新路向；我們對於這個歌集，該有詳盡的瞭解：樂壇上最著名的聯篇歌集，是貝多芬的「遙寄所愛」。其作曲方法，影響後來的作曲者甚

「遙寄所愛」

貝多芬的聯篇歌集「遙寄所愛」，包括歌曲六首，連成整體，一八一六年作成。作詞者是二十一歲的藥物學學生耶泰勒斯（Jeitteles）；他親自把歌詞呈送給貝多芬，當時貝多芬已是四十六歲。下列是各首歌的內容：

第一首歌有五段歌詞，詞意是：「從高山遙望遠方，我們的快樂與痛苦，都被山巒阻隔了。我只能用歌聲唱出心中的寂寞；但願我心中的愛意，能够送達遠方」。這五段歌詞，都用相同的曲調唱出；只是遇到字句略有變化，曲調乃隨詞句而加修訂。全曲爲降E大調。在開始之處，貝多芬曾經把草稿修改了多次；最後定稿，是採用了下跳六度音程的進行，恰當地繪出遙望遠方的殷切心情。這首歌在結尾之處，降E大調的第三個音，連續出現七次，立刻將它變爲G大調的主音。這種迅速轉調的方法，後來爲舒伯特所喜愛而常常使用。

第二首歌有三段歌詞。頭尾兩段是G大調，中間一段是C大調。歌詞大意是：「但願我能飛

到遙遠的地方，與你同聚一起」。曲內的伴奏，都用頓音和絃，有時漸快，有時忽慢，顯出焦慮與失望的心情。中間的一段，曲調只在鋼琴奏出；歌聲所唱出的，是C大調的屬音反覆出現，宛如朗誦詩句。這種作曲設計，後來舒伯特用於藝術歌「死與少女」之中。義大利歌劇作家普契尼作歌劇「杜絲卡」（Tosca），其抒情歌「爲了藝術，爲了愛情」，也有相同的作曲設計。

第三首歌有五段歌詞，詞意是：「給飄浮的白雲寄語，禁不住淚如泉湧。」前兩段是降A大調，後三段轉爲小調。歌聲多用頓音唱出，伴奏則用三連音，顯示出白雲飄浮的輕巧情態。由大調變爲小調，暗示內心悲傷，淚流不斷。後來舒伯特作藝術歌，這種大小調的轉換，用得最多。

第四首歌有三段歌詞，皆用三連音伴奏。詞意是：「我願借取鳥兒的翅膀，飛到愛人的身旁；更請溪流把我的深情，帶給我所愛的人」。這是降A大調的歌曲，在結尾時，用了增六度和絃，（是C大調的法國式增六和絃）解決到下一章C大調而去。

第五首歌是較長的活潑歌曲，有五段歌詞，詞意是：「美麗的五月來了，溪流顯得活躍，燕子忙於築巢；相愛的人們，應該重聚。然而我們卻不能再相見！流淚便是我唯一的安慰了！」這首歌曲，C大調與A小調交替轉換；開始之時很活潑，後段就慢了下來，顯示失望。

第六首歌曲，是這歌集的最後一首歌曲，回到開始時的降E大調。詞意是：「接受我的歌吧！歌中都是愛的花朵。我們都在寂寞的生活中，只因心中充滿了愛，所以能夠振作起來」。最後，是第一首歌曲重新出現，在壯麗之中結束全曲。

這六首歌曲，並無叙事，只是抒情的相思寄語。各首歌的調性，互有關連；各首歌之間，也有連結的句子。這種作曲設計，後來舒曼用於其所作聯篇歌集「詩人之愛」裏。權威的貝多芬傳記作者泰約（Thayer），認爲貝多芬這個歌集充滿柔情，實在是把他當年自己的戀愛心情寫了進去。這個訴說相思的歌集，於是成爲舒伯特與舒曼聯篇歌集的先驅。

「磨坊少女」

舒伯特作了許多藝術歌曲，其著名的聯篇歌集「磨坊少女」，「冬日旅程」，是愛樂者應該詳細研究的作品。

「磨坊少女」包括歌曲二十首，於一九二三年作成。作詞者是舒伯特的老朋友穆勒（W. Muller）。此集的內容，叙述一位多情的青年人，因見小溪的奔流而志於飄泊生活。單身流浪，到磨坊工作而愛上磨坊主人的女兒。後來，少女移愛於一位獵人，他就向溪流傾訴失戀之苦，葬身於溪流中。下列是集內各首歌曲的內

一、飄泊生涯　曲調很單純，伴奏是分割和絃，描繪出潺潺溪水的聲響。詞意是：「溪流日夜奔騰，快樂地流到遠方，使我也嚮往飄泊遠方的生活」。

二、前往何方？　詞意是：「登上旅途，暗問溪水，我該走向何方」。伴奏裏的流水聲

響，是這個歌集的重要角色。

三、溪旁駐足　由於溪流的引導，走到了這座磨坊，心情無限欣慰。伴奏裏仍是描繪水聲的分割和絃。

四、感謝小溪　在磨坊裏工作，同時遇到心愛的少女；於是對溪流懷着深深的謝意。這是一首安靜的小曲，伴奏裏仍是流水的聲響。

五、工作之後　興奮的歌曲，伴奏裏充滿節奏活力；叙述工作之後，心中充滿了愛的希望。

六、細問小溪　「不願問花朶，不願問星星，只靜靜地問小溪，愛情能否帶給我幸福」。伴奏裏是流水聲響，歌聲裏有朗誦式的樂句。歌內的突然轉調，顯示出心情極度與奮。

七、焦急心情　這是一首山盟海誓的愛情歌曲。這位多情的青年，與奮地表明「我的心是你的！我永遠是你的！」全曲伴奏用三連音奏出反覆不斷的和絃，刻劃出愛火燃燒，心情焦急的神態。

八、早晨問候　單純的抒情歌。只因少女對自己並不熱情，所以大爲喪氣。

九、愛的花朶　安靜的抒情歌。說明自己很想獻上愛的花朶，以表誠意。

十、淚下如雨　赤楊樹下與愛人相依，星月流瀉着光輝；但，午雨忽至，少女匆忙走避，使他淚下如雨。歌中用大調與小調的轉換，顯示喜悅與悲傷的心情；這是舒伯特所常用的作曲法。

十一、你是我的

這是全個歌集的喜樂高潮，是一首充滿快樂的歌曲。伴奏裏奔騰着活力：「可愛的少女啊！你是我的！你是我的！」

十二、頓覺躊躇

內心充滿歡樂，任何聲音都宣洩不了；終於安靜下來，頓覺躊躇。這首歌的伴奏，用了一個反覆出現的句子，在低音持續進行，顯示出躊躇的心情。其中使用增六和絃轉調的方法，是後來作曲者所常用、

十三、碧綠絲帶

安靜的抒情歌，叙述出少女很愛綠色，於是把自己絃琴上的綠絲帶除了下來贈給她。「寧靜的綠色，充滿希望；這是我們所愛的顏色！」

十四、獵人光臨

興奮的歌曲，伴奏是三連音的狩獵號角聲。獵人是他的情敵，他忍不住默然寄語：「冒失的不速之客啊！回到森林去吧！這裏不是你的地方！」

十五、旣妒且傲

這首歌有很頻密的轉調，顯示心情不安。大調與小調的轉換很多。伴奏中再用流水聲響的分割和絃，描述他再向溪流低訴，懇求溪流勸告少女，切勿愛上那個粗野的獵人。

十六、可愛顏色

少女愛綠色，這是可愛的顏色；但獵人穿了綠色衣服來逗她歡喜，而她也愛狩獵。想到此，恨不得自己死掉，好讓綠色的草來舖滿自己的墳墓。這首歌裏，大調與小調輪替轉換；低音部有歌聲的對位曲調，中聲部有反覆的屬音，以頓音奏出，貫穿全曲，顯示內心焦慮不堪。

十七、可憎顏色　於是，綠色變爲可憎的顏色。但處處都是綠色，處處都惹相思；恨不得把所有的綠枝綠葉，全部剷除。號角聲響了，少女開窗歡迎獵人；於是，他乃決心離開這個傷心地。這是一首迴旋曲，大調與小調輪替變換。獵人的號角聲出現於低聲部之時，樂曲立刻轉爲悲傷色彩的小調。

十八、枯萎花朵　昔日少女所贈的花朵，已經枯萎了。他決心要把它放入自己的墳墓去。這首歌也是大調與小調輪替轉換，力度漸趨微弱，最後結束時，樂聲如輕煙之消散。

十九、憑溪寄語　他決心睡到溪流底下。「親愛的溪水啊！請爲我唱安眠歌吧！」三段歌詞之中，頭尾兩段的樂曲，都是小調；中間的一段，則是大調。伴奏裏再用溪水聲響，顯示溪流撫慰這位可憐的殉情者。

二十、安眠之歌　他投入溪流中，小溪爲他唱出安眠歌，願他解除一切束縛；更願那位少女，切勿走近岸邊，以免擾他安眠。這是大調的歌曲，伴奏裏用了主音與屬音爲低續音，顯示安寧的感覺。

舒伯特這個聯篇歌集，充滿多愁善感的情話；這是當時的風尙。集內的歌曲，如：飄泊生涯，前往何方，焦急心情，早晨問候，愛的花朵，憑溪寄語等等，常見於獨唱會中；這些都是人人喜愛的作品，不因歲月之推移而褪色。

「冬日旅程」

舒伯特的第二個聯篇歌集「冬日旅程」，也是敍述青年飄泊者的悲喜生涯；包括歌曲二十四首，作詞者也是穆勒，作成於一八二七年。下列是各首歌曲的內容：

一、晚安　　這位青年人，留下告別的話在門上，登程遠去了。這是小調的歌曲，後段轉爲大調，顯示出溫暖的情意：「不想驚擾愛人的安眠」。（請讀徐志摩所作的小詩「山中」，便能明白舒伯特給後人的影響。見本集第四十一篇）。

二、風信旗　　詞意是：「愛人好比屋頂的風信旗，隨風轉向，難得穩定」。這是大調與小調輪替出現的歌曲。

三、淚凝爲霜　　一首哀怨的短歌，唱出自己爲情憔悴。

四、踪跡杳然　　這首歌頗長，敍述愛人的芳踪難覓，不勝惆悵。此曲的低音進行，與歌聲宛似二重唱。

五、菩提樹　　家鄉的菩提樹，能使心境寧靜。這首抒情歌曲，也是大調與小調輪替出現。伴奏之內，有沙沙的樹葉聲響。這是音樂會中常唱的歌曲。

六、水道　　冬去春來，冰已融解。抱着興奮的心情，沿着水道去訪愛人。這是一首單純的

抒情歌曲。

七、河上　　在船上追憶往事，感慨萬千。這也是大調與小調輪替變換的歌曲。

八、回顧　　在嚴冬的日子，回憶往事；想起當年與愛人共叙的時光，無限興奮。

九、燐火　　變幻莫測的燐火，把我帶進死亡谷中。這是一首苦惱的小調歌曲。

十、安息　　因生活苦惱而歇息下來，也是小調的歌曲。

十一、春之夢　　夢見春天，無限快樂；但醒來只聽到烏鴉悲鳴，不勝悵惘。這首歌的伴奏音型，很有特性，很能刻劃出惆悵苦悶的心情。

十二、孤零　　「世界美麗安祥，而我流離顛沛」。這是一首哀怨的歌曲。

十三、郵政馬車　　全曲用郵政馬車的馬蹄節奏聲爲伴奏，唱出「杳無音訊」的寂寞心情。

十四、白髮斑斑　　這是朗誦式的歌曲，慨嘆人生變幻無常；一夜過去，白髮如霜，使人不勝惆悵。

十五、烏鴉　　一首哀怨的歌曲。「不祥的烏鴉，一直緊緊追隨，這是死亡的凶兆」。

十六、最後希望　　自己好比一片落葉，墜向墳墓去。

十七、鄉村裏　　「夜靜村莊，人人安睡；而我則孤單流浪，實在無限悲傷」。

十八、風雨淸晨　　在風雨中，冥想自己身在天堂，跳出了一切災難的糾纏，何等已樂！

十九、幻覺　　在痛苦的生活中，幻想獲得愛人的關懷，內心頓覺愉快。

二十、路標　「路標指引着行人走上大路，但我卻要走向自己的小路」。這是一首小調的抒情歌曲。

二十一、路旁客店　路長體倦，但客店額滿見遺，只好繼續趕路，無法休息。這首歌曲，開始是額喪的小調，中間的一段，則轉爲大調，顯示振作勇氣；但結尾的一段，仍然變爲小調，說明勇氣並不能維持長久。

二十二、勇氣　在風雪中趕路，只好鼓起勇氣，振作前行。

二十三、假的太陽　這是徐緩的抒情歌曲，詞意是：「我看見三個太陽，兩個已經消失掉；餘下的一個若消滅，我的生命就只有黑暗了」。

二十四、路邊琴師　這是悲傷的、寂寞的歌曲，詞意是：「琴師在雪地上奏琴求乞，但無人去理睬他。可憐的老人啊！讓我與你同行，你奏琴，我唱詩吧！」這首朗誦式的歌曲，材料很簡單；但能充份繪出蒼涼之感；乃是一首珍貴之作。

此歌集內的歌曲，常被選出演唱的有：晚安，菩提樹，河上，春之夢，郵政馬車，烏鴉，路邊琴師。倘若整集歌曲二十四首連續演唱，很易成爲單調；因爲這些多愁善感的愛情歌曲，常用大小調互相轉換，多聽就嫌其老套。但舒伯特的作曲設計，至今仍具卓越的價值；因此，我們必須詳細去研究與欣賞。

「詩人之愛」

舒曼的聯篇歌集「詩人之愛」，包括歌曲十六首，在一八四○年作成；這是他與克麗拉結婚的一年這，年內所作的藝術歌曲，數量超過一百首，都是愛情歌曲。

「詩人之愛」是短歌集，作詞者是德國詩人海涅（Heine）。這些歌詞，總是半吞半吐，欲說還休；舒曼作曲，就常要用音樂爲之補充，引伸，開展。這些短歌，實在是人聲與鋼琴的二重奏，而非歌聲爲主，琴聲爲件；歌聲與琴聲，二者同樣重要。歌聲靜止之處，琴聲常常持續，把詩意表達得更詳盡。

〜〜〜〜〜〜〜〜〜

除了上列的幾個聯篇歌集，尚有不少名家所作的聯篇歌集，例如勃拉姆斯，杜比西，窩爾夫，李查史特勞斯，葛利格。杜夫札克，凡威廉斯，都有聯篇歌集。其內容已經擴大，並不限於訴說相思了。

聯篇歌集裏的歌曲，數量實在不宜太多。曲多則易成散漫，內容也就變爲單調，聽者也嫌沉悶。縱使歌集之內歌曲數量很多，演唱會中，也常是選出數首應用而已。

三八 衣不稱身

（關於內容表現）

為詞作曲，宛似裁縫替人製新衣；
求美是應該的，但決不是美到失去身份。

童子軍露營的野火會中，臨時宣佈舉行化裝比賽；這是一項訓練機警與急智的活動。比賽的辦法是兩小隊為一組，化裝題材，自由選擇，以趣味為評判標準。表演時只須化裝與動作，不用對白。化裝只准使用現成材料，不得特別製造；事實上，時間迫促，也無法特別製造。這組隊員忙着商量，終於決定化裝為「阿剌伯酋長偕其妃嬪遊花園」。他們選出一位小瘦子，畫得滿面髭鬚扮作酋長，其餘十多位隊員，皆扮作妃嬪。每人都用巾裹頭，用床單毛氈裹身；妃嬪們面上塗滿紅汞消毒藥水，當作胭脂。這樣的化裝工作，花了他們不少氣力。快要登場之時，隊長又忙着

提醒那些扮妃嬪的，必須把胸脯填得飽滿些。於是，人人檢了兩個橘子塞進胸口；橘子不夠，就

用蘋果；蘋果用完了，連椰菜也塞進去。小胖子來遲了一步，找不到東西，情急起來，就捧起這

個大南瓜，塞進胸口去。當酋長帶領着這羣妃嬪上場，惹得全場掌聲雷動。妃嬪們走起路來，那

些橘子、蘋果、椰菜，溜來溜去，使觀衆們笑得前俯後仰。衆人尤爲欣賞小胖子的大南瓜，說他

十足似駝子的背移到身前去；就憑了這個大南瓜，獲得了全場冠軍。全組各人，非常開心；只是

塗在面上的紅汞，洗來洗去洗不掉，就連聲抱怨了。

小胖子的大南瓜，只能用於開玩笑的化裝表演。倘若眞的參加嚴格的化裝比賽，如此的衣不

稱身，根本就不及格。

爲詩詞作曲，決不能犯上這樣衣不稱身的錯誤。例如母親口吻的歌詞，配以花腔女高音的曲

調，就是犯了衣不稱身的錯誤。本來，身爲母親，並非不可能唱花腔；但在性格表現來說，這樣

就是身份不明。樂曲配合歌詞，必須恰如其份。又如老父口吻的歌詞，若唱爲輕快的狂舞曲，也

是身份不正；除非是扮演老萊子，否則很難獲得衆人諒解。（註）「高士傳」云：老萊子，楚

人，行年七十有三，其親尚存，言不稱老。嘗著五色斑爛衣，作嬰兒戲，爲親取食堂上，佯跌臥

地，爲兒啼；時取雞雛弄於親側，以取親悅。

作曲者之爲詞作曲，宛似裁縫替人製新衣；不獨尺碼要正確，性格也須配合。曲調當然力求

優美，但決不是美到失去身份；衣服當然力求華麗，但必須與身份相稱。如果爲老太婆製迷你

裙，給老太公穿油脂裝；縱使尺碼正確，也實在是胡鬧之事。

句法結構，字音平仄，全部相同。古人唱詞，就是把同一詞牌的詞，填入相同的曲譜唱出來。此

事雖屬可行，實在並不完善。因爲詞牌相同的詞，其內容並不相同；甚至出於同一作者的相同詞

牌作品，其意境也有極大差別。用同一曲譜唱出，就會成爲衣不稱身。例如…

因爲詞與曲要配合無間，對於異詞同曲，必須小心處理。例如，宋詞之中，同一詞牌的詞，

姜夔這首「念奴嬌」是閒逸的：「鬧紅一舸，記來時嘗與鴛鴦爲侶。三十六陂人未到，水佩

風裳無數。翠葉吹涼，玉容消酒，更灑菰蒲雨。嫣然搖動，冷香飛上詩句。……」李清照這首

「念奴嬌」是愁苦的：「蕭條庭院，又斜風細雨重門深閉。寵柳嬌花寒食近，種種惱人天氣。險

韻詩成，扶頭酒醒，別是閒滋味。征鴻過盡，萬千心事難寄。……」（李清照這首詞，標題「壼

中天慢」，是「念奴嬌」的別名。「重門深閉」在版本上常誤刻爲「須閉」，宜加訂正）。

岳飛這首「滿江紅」是激壯的：「怒髮衝冠，憑欄處，瀟瀟雨歇。擡望眼，仰天長嘯，壯懷

激烈。……」王清惠這首「滿江紅」則是傷感的：「太液芙蓉，渾不似舊時顏色。曾記得，春風

雨露，玉樓金闕。名播蘭馨妃后裏，暈生蓮臉君王側。忽一聲，鼉鼓揭天來，繁華歇。……」

（王清惠是南宋末年宮中女官。德佑二年，南宋京都臨安淪陷，隨三宮被俘，北去元都。後出家

爲女道士，號沖華。這首詞，追憶元兵南侵，無限傷感）。

蘇軾這首「水調歌頭」是灑脫的：「明月幾時有，把酒問青天。不知天上宮闕，今夕是何

年。……」辛棄疾這首「水調歌頭」是輕快的：「帶湖吾甚愛，千丈翠奩開。先生杖屨無事，一

日走千回。凡我同盟鷗鷺，今日既盟之後，來往莫相猜。白鶴在何處，嘗試與偕來。………」

倘若要把各首詞的意境，恰當地表現出來，必須按其內容，個別作曲。一襲衣服，輪流給幾

個人穿，並非不可行；但這只是權宜之計。一首曲譜，數首歌詞共用，並非不可行；但這不是藝

術歌曲的原則。藝術歌曲的詞與曲，配合務求精細，極力避免衣不稱身的毛病。

三九　咬牙切齒

（關於融滙貫通）

露出斧鑿痕，
便是未臻化境。

歌者爲了要咬字清楚，必須先在基本磨練的工作裏，下一番苦功。這種苦學狀態，屬於斧鑿痕迹，絕對不能讓人在其演唱之時見到或聽到。因此，我們所見到，所聽到的那些成功歌者，其歌聲都是輕鬆自然，絕無緊張的樣子。

我們也見過有些歌者，惟恐咬字不正，用氣不佳，以致心情緊張，如臨大敵，逐個字咬牙切齒地唱出來；這就表示其程度尚未成熟。且看那座起重機，把大石輕輕抓起，看來真是不費吹灰之力！爲甚它能做得如此輕鬆？又看上山的貨車，爲甚有些行得如此輕易，而有些則喘着氣，放

着屁，像蝸牛般爬？老實說，內在的力量不夠，當然難有輕鬆的外貌了！

歌者咬牙切齒地唱，是表現出其努力負責的態度，這是「其志可嘉」；只因技術還未到達融

滙貫通的境界，卻要勉爲其難，實在是「其行可憫」了。

唱歌的咬牙切齒，頗似詩詞創作裏的着意舖張，皆屬於不自然的表現。宋代詩人黃庭堅（山

谷），所作詩詞，最愛舖張，爲後人所詬病。郭功甫說：「山谷作詩，必費如許氣力，爲是甚

底？」林艾軒說：「蘇（軾）詩如丈夫見客，大踏步便出去；黃（庭堅）詩如女子見人，先有許

多妝裹作相；此蘇黃兩公之優劣也」。

袁枚說：「詩宜樸不宜巧，然必須大巧之樸；詩宜淡不宜濃，然必須濃後之淡」。這是說，

所下的苦功，必須能夠達到巧與濃，經過融貫通之後，乃能成爲樸與淡。袁枚也不喜詩之舖

排，故說：「山谷詩似果中之百合，蔬中之刀豆；畢竟味少」。（隨園詩話）秦觀所作的「水

龍吟」，首句云：「小樓連苑橫空，下窺繡轂雕鞍驟」。蘇軾笑他：「十三個字，只說得一個人

騎馬樓前過」；就是說舖張的描寫，殊不自然，棄且累贅。蘇軾的「永遇樂」，則用了十三個字

說明了張尙書與其愛妓盼盼的整個故事：「燕子樓空，佳人何在，空鎖樓中燕」。這可以說明樸

與淡的精神，就是簡潔自然。

音樂演奏，必須經過嚴格的節奏訓練，然後能夠獲得自由節奏（表情速度）的才幹。這種自

由節奏，乃是融滙貫通之後的節奏，是藝術境界的節奏。蕭伯納解釋「智慧的雋語」是「深思熟

慮地想出來，而毫不着意地說出去」。這便是大巧之樸，濃後之淡；也就是融滙貫通後的心得。

一位女歌者登臺，選唱杜立（Delibes）所作歌劇「拉克美」（Lakme）裏的「鈴之歌」。她本來就不是花腔女高音，她自己也曉得，演唱此曲，實在沒有把握：一怕高音不穩，二怕字音不清，三怕頓音不活；她擔心的事情如此之多，好比小孩子有十磅力而要表演舉重二十磅。當她站在臺上，顫巍巍地，咬牙切齒地唱之時，可說是大派禮物，（派給每人一份擔心），實在是難爲了聽衆。

四〇　沙溜浪沙浪

（關於歌詞襯字）

歌詞唱出時所用的襯字，終於變成地方歌曲的特點。

粵北有很多民歌。我曾記錄了幾首，用來編成「粵北民歌合唱組曲」；其中包括「春牛調」，「馬燈調」，「香包調」，「落水天」，「唱歌人」，用奏鳴曲的結構，由鄒瑛先生配上客家語的新春歌詞，取名「迎春接福」。其中的「香包調」，鄒先生所配的詞句是：

牡丹花開開富貴，阿哥歡喜妹心寬。

正月香包香過蘭，香包外面繡牡丹。

牡丹花開開富貴，阿哥歡喜妹心寬。

看來這只是兩聯七言詩句；但，用「香包調」的曲譜唱出來，就並非如此的單純。在唱出歌詞之時，詞中有很多陪襯的字音，常使初聽此歌的人，覺得莫明其妙。例如，前聯唱出，便成一段；這段的字音如下：

香包外面繡牡丹，沙溜浪，劉三妹，眼晶晶，雪花飄飄。

正月香包香過蘭囉，沙溜浪沙浪。

後聯唱出，也照樣要加上同樣的許多襯字。到底，「沙溜浪」是什麼意思？提到「劉三妹」，又說及「眼晶晶，雪花飄飄」，又是什麼意思？

其實，這些襯字，本來只是樂器過門的句子；沒有樂器奏出之時，唱者便順口唱了出來，而且隨意填入聲響相近的字音，本身並無任何意義。

另一首粵北民歌「阿嫂調」，這些陪襯字音，變成似是而非的歌詞。下列括弧內的都是襯字：

問你（阿嫂）煮菜怎樣煮（囉），

（是，對我講囉），

先放油鹽後放湯（囉），

（對面講，黃瓜有嫩筍，筍子又生長）。

奇妙的是，聽眾們能知取捨，對於歌詞與襯音，絕對不會混淆；恰似吃魚之時，能夠吃肉而吐骨，不會連肉帶骨一起吞。慣聽藝術歌的人們，就沒有這種本領。

一位聲樂家演唱「康定情歌」，向聽眾們先誦歌詞：

月亮彎彎，康定溜溜的城喲！

端端溜溜的照在，康定溜溜的城喲！

跑馬溜溜的山上，一朵溜溜的雲喲！

如此朗誦歌詞，就犯了連骨帶肉一起吞的弊病。其實，歌詞只有兩句：

跑馬山上一朵雲，端端照在康定城。

連「月亮彎彎」都不屬於歌詞之內，恰似上述那句「劉三妹」，全是陪襯的字音。

這種歌詞襯字，我國古詩早已有之；例如「詩經」裏的「采葛」：

彼采葛兮，一日不見，如三月兮。
彼采蕭兮，一日不見，如三秋兮。
彼采艾兮，一日不見，如三歲兮。

歌詞的本身，實在是：

采葛，一日不見如三月。
采蕭，一日不見如三秋。
采艾，一日不見如三歲。

「彼」字與「兮」字，都是誦詩時所加的襯音。

直到了宋代，蘇軾「前赤壁賦」的「叩舷而歌」，也同樣用「兮」為襯音：（今將襯音加上括弧如下）

桂棹（兮）蘭槳，擊空明（兮），泝流光。

渺渺（兮）予懷，望美人（兮），天一方。

這個「兮」字，實在只用於朗誦，唱歌之時，一個字可以旋轉起伏，唱很多音，根本用不着「兮」字去唱。

下列各例，都是在歌詞結束時所用的襯音：

新疆民歌「沙里洪巴」句尾的「唉，唉，唉」。

安徽民歌「鳳陽歌」的「冬冬冬龍冬鏘」；「鳳陽花鼓」的「得兒飄，得兒飄飄龍冬飄一飄」。

貴州民歌「讀書郎」的「丁丁那切切龍格格龍槍」。這些實在都是樂器過門的句子，用歌聲唱出來，雖有文字而無任何意義。但下列各句內所加的字，就容易淆亂視聽：

雲南民歌「十大姐」的「山茶那個花來嗎山茶花，十呀個大姐採山茶」，加了這麼多的襯字，仍然可以分辨，但下列的就使人眼花繚亂：

甘肅民歌「括地風」的歌詞，本來是「正月裏來是新春，青草芽兒往上升，天憑日月人憑心」。唱起來是：「正月裏來是新春呀，青草芽兒往上升哪唉嘿喲。天憑上日月你就人憑上心呀，人憑上心呀，那哈衣呀嘿」。這些襯字，常使編印歌詞的負責人感到困惑；到底是否要把這

許多襯字也印出來？例如，「康定情歌」裏的那個「溜溜的」，可能免印出來了；但「月兒彎

彎」這一句是否可以省掉呢？事實上，可以免印；但許多編輯付印的人，總不敢省掉！

又如陝北民歌的歌詞：「不車水來稻不長，哎哎喲，昂哎，哎喲，哎哎哎哎，哎，哎喲！不

唱喲荷山歌喲荷心不爽，哎，心不爽，哎喲，哎哎喲！」其實，值得印出來的歌詞，只是兩句七

言詩；那些「哎喲」印了出來，就嫌多事了。

青海民歌的「四季歌」，詞句是：

小呀阿哥哥，小呀阿哥哥，認淸了你再來。

女兒家的個心兒是啊，賽過那雪花白呀。

冬季裏嗎就到了這，雪花滿天飛，雪花滿天飛。

何志浩先生爲此曲配新詞，把襯字換上了實字，變成這樣：

折呀折一枝，看呀看百回，等着你快回來。

紅梅花心兒又冷又香，賽過那有刺的玫瑰。

冬季裏嗎就到了這，梅花帶雪開，梅花帶雪開。

許多民歌詞句，經詩人修訂，就常把襯音變爲實字；唐詩之變爲宋詞，宋詞之變爲元曲，就是這樣變出來的。

粵劇裏的唱腔，「臘梅花」三個字，被唱成「臘梅都那個那個花哩」，就有人厭其俚俗。

「葡萄酒，拿在手，吞入喉，半點不留，歐歐歐歐歐歐」；這樣唱法，有人認爲很有趣，也有人認爲簡直是垃圾，其實這種襯音的唱法，可以使歌唱得很有趣，亦可以使歌變得極壞。不管是好是壞，終於成爲地方歌曲的特點；外地來客，乍聽之下，必然被其特性所吸引的。

四一　中國藝歌合唱新編

（第二輯）

中國藝術歌曲選萃，合唱新編第一輯（十首），是在一九七四年底由香港幸運樂譜膽印服務社白雲鵬先生印行。因爲唱衆及聽衆都喜愛這些歌曲，合唱團體請求再編一些來應用；所以，於一九七七年六月，印成了第二輯。下列是這兩輯的各首歌名與作詞者，作曲者：

（第一輯）

一、問　　易韋齋，蕭友梅。

二、本事　　盧前，黃自。

三、踏雪尋梅　　劉雪庵，黃自。

四、五月薔薇處處開　　韋瀚章，勞景賢。

五、紅豆詞　　（清）曹雪芹，劉雪庵。

六、飄零的落花　　劉雪庵作詞作曲。

二篇）。

下列是第二輯各首歌曲的詞句及編曲贅言：（第一輯各首歌曲解說，見「音樂人生」第二十

（第二輯）

一一、南飛之雁語　易韋齋，蕭友梅。

一○、農家樂　劉雪庵，黃自。

九、花非花　（唐）白居易，黃自。

八、思鄉　韋瀚章，黃自。

七、敎我如何不想他　劉半農，趙元任。

二○、浣溪沙　（宋）晏殊，胡然。

一九、長城謠　潘子農，劉雪庵。

一八、春夜洛城聞笛　（唐）李白，劉雪庵。

一七、山中　徐志摩，陳田鶴。

一六、我住長江頭　（宋）李之儀，廖青主。

一五、過印度洋　周若無，趙元任。

一四、飲酒歌　劉半農，趙元任。

一三、農歌　韋瀚章，黃自。

一二、採蓮謠　韋瀚章，黃自。

一一、南飛之雁語　（易韋齋作詞，蕭友梅作曲）

算不盡雲深，話長天遼邃！

一行行寫不了歸懷，乍霜前嗦哽！

只望不見衡陽，化湘煙遙翠。

但記着一程程離不得同羣，怕翔塞憔悴！

同是飛鳴宿食，同是疏叢遠樹；

何必千山萬水，一年一度？

君莫問春去秋來征途苦，

試想想南北分歧冷暖殊；

這便叫我們僕僕空中，

欲留不可留，欲往無從住。

盼得到氣候平和，

願珍重汝一封書。

這是一首較爲自由的抒情歌，有隨想曲的風格，故在速度標語「中等速」之後，爲之加上了

「隨想曲風格」的附註（Moderato capriccioso）。此曲曾修訂其和聲及間奏句子，給費明儀小

姐用於「中國藝術歌曲獨唱會」中。這首是根據獨唱，改編爲混聲合唱。其中「雲深」，「衡陽」，

「同羣」之後的休止符，都是改編合唱時加進去，以求句法更明朗。（詞人易韋齋的「韋」字，

原作「葦」；但各印本皆作「韋」，故從俗）。

一二、採蓮謠

（韋瀚章作詞，黃自作曲）

夕陽斜，晚風飄，大家來唱採蓮謠。

紅花艷，白花嬌，撲面清香暑氣消。

你划槳，我撐篙，欸乃一聲過小橋。

船行快，歌聲高，採得蓮花樂陶陶。

爲此詞作成的歌曲，不止一首。據韋先生說，陳田鶴先生的曲譜最先發表。當時陳先生認爲

「欸乃一聲」，文字過於深奧，韋先生乃改爲「撥破浮萍過小橋」。後來黃自先生爲此詞譜成女

聲二部合唱，認爲「欸乃」兩字，中學生應能了解，故保留原句。

「欸乃」亦可寫爲「靄迺」，是搖船的槳櫓聲響，有時也指搖船時所唱的歌聲，柳宗元的

「漁翁」詩：「煙銷日出不見人，欸乃一聲山水綠」，最爲著名。「欸」音哀，與「條款」，「款

待」的「款」（或作「欵」），形與聲都有分別，幸勿混淆。

有些譜本的歌詞是用「白花艷，紅花嬌」；到底何者爲艷，何者爲嬌，頗有爭辯。最近請

韋先生重新訂定，從聲韻方面看來，「紅花艷」較佳，遂成定稿。至於「你划槳」被誤

爲「你打槳」，只是筆誤，應改正。

在前奏與伴奏譜內，右手高音之處，有兩個用作回應的音響，要用較弱音量奏出來。有些譜

本，誤把這個弱音記號，寫到次一小節去，使奏者莫明其妙；宜加訂正。

這首混聲合唱的編曲設計是：

（第一段）女高音獨唱（或齊唱），是F大調，其他各聲部皆用鼻音和唱。

（第二段）轉爲C大調，由男聲齊唱曲調，女聲則用輕快的啦啦和唱。

（第三段）轉回原調，用混聲四部合唱。最後的一句「歌聲高」，是全曲的重點所在，故加

了琴聲奏出的裝飾樂句。尾聲開始之處，用突然的弱，然後漸強。因爲全曲已經反覆三次，所以

其結束不用漸弱，而改用活潑與奮，以配合歌詞「樂陶陶」的意旨。

一三、農歌 （韋瀚章作詞，黃自作曲）

春天三月雨綿綿，泥土不燥也不黏。

東風吹人不覺寒，辛苦農夫好耕田。

柴門外，麥田邊，工作個個要爭先。

如今勤力收成好，大家得過太平年。

這首農歌之唱出，該用輕快有力的頓音。編爲混聲合唱，全曲共唱三次，各有不同的速度：

（第一次）輕快，前半是女聲齊唱，男聲以啦啦和唱；後半纔是混聲四部合唱。

（第二次）更加輕快，更加活潑。男聲齊唱先行，距離一小節，女聲二部合唱加入，模仿先行樂句的節奏；到了此歌的後半，女聲乃用啦啦伴唱。

（第三次）全首歌提高四度音程，（F大調），速度稍慢，此時不用輕快活潑而用強健明朗。喜悅之情，表現於伴奏的琴聲中。最後加了一個強力的尾聲，以繪出歡欣鼓舞的情調。

有些版本，曲調稍有差別。「大家得過太平年」的一句譜，「得過」兩字所用的音是 Mi Sol Mi Re，也有些版本是 Mi Sol Fa Re。我之所以採用前者唱法，是依照兩段結束的相同樣式。前段結尾的「夫好耕田」，與後段結尾的「過太平年」是相同的曲調樣式；原曲前者在G大調，後者則回到C大調。

一四、飲酒歌　　　　（劉半農作詞，趙元任作曲）

這是個東方色彩的老晴天，

大家及時行樂吧！

嚇！若要有了這明媚風光才行樂，

那又是糊塗極頂太可憐！

我們是什末都不提，

只要是大家舒舒服服笑嘻嘻。

也不管天光好不好，

只要是笑眼瞧着酒杯中，

杯中的笑眼相廻瞧。

天公造酒又造愛，

爲的是天公地母常相愛。

人家說我們處世太糊塗，

算了吧！要不糊塗又怎末？

你們愛怎麼說就怎麼說，

我們愛怎麼做就怎麼做。

你便是一個最厲害的檢察官，

請你來瞧一瞧我們的酒杯吧！

嚇！保你馬上的心廻意轉，意滿心歡！

這首「飲酒歌」原是獨唱曲，費明儀小姐請改編爲混聲合唱，以備明儀合唱團在一九七八年的音樂會首演。編曲時，特將後半首重覆唱出，以加強效果。有關這首歌的內容，今列於下，以便查考：

法國小說家亞歷山大·仲馬的兒子（通稱小仲馬），在一八四八年，將其著名小說「茶花女」改編爲話劇演出，曾經轟動一時。劉牛農所作的「飲酒歌」，就是根據話劇中的詩作成歌詞；內容描述名女人家中宴會上一羣鬧酒的男女，在歌頌醇酒，青春與戀愛。這種遊戲人間的態度，並不適宜用作學校教材；所以這首活潑的「飲酒歌」，遠比不上抒情的「教我如何不想他」之普遍流行。

有人誤認這首歌是威爾第所作歌劇「茶花女」中的「飲酒歌」；這就必須加以明辨。威爾第於一八五二年在巴黎看過小仲馬的話劇，深受感動。他回到義大利，立刻着手改作爲歌劇，於一八五三年上演。歌劇的開場，便是人人喜愛的「飲酒歌」；那是一首三拍子，圓舞曲風的大合唱，而這首「飲酒歌」則是二拍子，活潑的獨唱曲。

從各個版本看來，此曲內的一句歌詞「你便是一個最利害的檢查官」，用字並不恰當。不論

是否原版印錯或膽譜有誤，都該更正為「最厲害的檢察官」，以求正確。

小仲馬所作的話劇「茶花女」，第一幕第八場所引用斐羅傑尼的詩，今列於此。從這些意譯

的詩句中，可以看到歌詞材料的來源：

謨罕默德曾經叫他的信徒，

送給我們一個天國。

不過他允諾給予我們的快樂，

遠比不上我們現實的快樂。

任憑他說得天花亂墜，

可靠的幸福，只有由我們自己來掌握。

與其崇拜那不可知的天堂，

不如欣賞酒杯中反映出來的兩眼神光。

上天把愛同酒造得真香，

因為他把大地愛在心上。

有時人家說我們生活得太輕狂，

但，任由他們責罵吧！

他們愛怎麼說就怎麼說，

我能怎麼做就怎麼做。

假如你透過酒杯來看看，

那是多麼令人沉醉的顏色！

一五、過印度洋

（周若無作詞，趙元任作曲）

圓天蓋着大海，黑水托着孤舟。

也看不見山，那天邊只有雲頭；

也看不見樹，那水上只有海鷗。

哪裏是非洲？哪裏是歐洲？

我美麗親愛的故鄉，卻在腦後！

怕回頭！怕回頭！

實在說來，劉半農所作的歌詞，比原來的詩好得多。有如此的好歌詞，有如此的好獨唱，也應該將它改編爲合唱，使合唱團的朋友們，也能分享到這首歌曲的美妙。這是編曲的原意。

一陣大風，雪浪上船頭。

颼颼，颼颼，吹散一天雲霧一天愁。

因爲這首歌頗短，在編爲合唱時，使它覆唱一次。爲了顯示海上波濤，伴奏之內，低音部有顫音及音羣和絃。關於音羣和絃，我慣用兩個豎立的菱形，（黑色或白色的菱形，是代表原來的黑色或白色音符），表示兩個手掌橫按低音的兩組黑白鍵，並用延音踏板，以取得波濤洶湧的聲響。

在原曲的結尾，「吹散」的兩次出現，是用了兩次不同的曲調；第二次「散」字所用的變體和絃，是一個經過化裝的轉位德國式增六和絃。這個變體和絃，用於此處，時值太短，匆匆過去，實在不能取得變換色彩的效果；而這樣大同小異的曲調進行，只能困擾唱衆。因此，編爲合唱之時，特將兩次「吹散」的曲調統一，以利演唱。

原作是降G大調，這個轉位德國式增六和絃，由低至高的各音是原位的C，降低的G，雙降低的E，雙降低的B；原作所用的化裝術，（異符同音化裝），是把雙降低的B，寫爲本位的A。

在這首合唱之內，我把這些瑣碎的麻煩，全部省略，以吹散一天雲霧。

一六、我住長江頭　（卜算子）（宋，李之儀作詞，廖青主作曲）

我住長江頭，君住長江尾。

日日思君不見君，共飲長江水。

此水幾時休？此恨何時已？

只願君心似我心，定不負，相思意。

自從實行男女平等以後，女子自謙爲「妾」的稱謂也就取消；所以這首宋詞，無論是印刷或演唱，都把「我」字代替了「妾」字。也許將來爲了要刻劃出宋代的風俗習慣，可能又把「我」字改回「妾」字。

原作是Ｇ大調，有些版本改爲Ｆ大調，或降Ｅ大調；今爲適用於一般團體，故不用太高的調子。原作所用的和絃進行，並不安善，不能不爲之修訂。但顯示流水的分割和弦音型，則仍保留。原作結束之處，太過匆促，故爲之稍加伸展。

音樂教師們每問及青主的姓。前上海國立音專註册主任韋瀚章先生的資料最可靠：青主原本姓黎，後以家事原因，改姓廖。在抗日戰爭之前，上海商務印書館爲他印行「音樂通論」，署名是「黎青主」。

一七、山　中

（徐志摩作詞，陳田鶴作曲）

庭院是一片靜，聽市謠圍抱；

織成一地松影，看當頭月好！

不知今夜山中，是何等光景？

想也有月有松，有更深的靜。

我想攀附月色，化一陣清風，

吹醒羣松春醉，去山中浮動。

吹下一針新碧，掉在你窗前；

輕柔如同歎息，不驚你安眠。

這是一首偏於靜美的歌曲。改編爲合唱，設計如下：

（第一段）男聲齊唱曲調，女聲以鼻音和唱，描繪靜夜。

（第二段）曲調再現，用輕輕的混聲四部合唱。

（第三段）轉換拍子（6/8），開始是女高音獨唱，（或用齊唱）；轉調的樂句，則用女聲二部合唱。

（第四段）回到原調之時（3/4）先用三部合唱，（主調在男高音），伴奏則用低八度的琴聲來輔助他。女高音所唱的是男高音的對位曲調。最後乃用四部合唱結束全曲。

此曲之演出，獨唱者唱得總嫌太急；尤其是 6/8 一段的速度，常是又急又亂，失卻原詩優美的意境。因此，改編爲混聲合唱之時，在每段開始之處，都註明速度。轉調的一段裏面，和絃進行，略有不順之處，故加修訂。轉調後回到原調的引句，原作稍覺迫促，故爲之放寬些兒。第一段的伴奏，右手改寫爲9/8的拍子，乃是爲了記譜便利；可以節省了三連音的符號。

一八、春夜洛城聞笛 （唐，李白作詞，劉雪庵作曲）

誰家玉笛暗飛聲，散入東風滿洛城。

此夜曲中聞「折柳」，何人不起故園情！

在這首混聲四部合唱裏，原作的曲調，反覆出現四次：

（第一次）男聲齊唱（C大調），原作的曲調，在此用爲中聲；眞正的低音部，乃在伴奏的琴聲裏。

（第二次）女低音齊唱（C大調），男聲以節奏化的「啦啦」，輕聲和唱。

（第三次）全曲的聲調提高一個小三度（降E大調），速度稍快，由女高音唱出原來曲調，男高音唱對位曲調，以追逐模仿的形式出現。這段之唱出，是用女高音與男高音，兩位獨唱者擔

任；目的是把音量收小，爲下一段合唱蓄勢。女高音獨唱者，用五小節裝飾樂句，帶到下一段去。

（第四次）這是混聲四部合唱，聲量豐厚，恢復原來的速度。原作的尾聲，是將此詩的後半重覆唱出，並且是漸慢漸弱。但在這首合唱，曲調已經出現過四次，不宜再用漸慢漸弱；所以改用快而強的結束。

原曲作者，在「此夜曲中」的停頓之下，伴奏用了同形節奏的模仿句子；正如在「紅豆詞」內的「眉頭」、「更漏」一樣處理。這種節奏的模仿句子，具有滑稽成份；用於感慨的抒情曲中，實不相宜，故加改訂。

「折楊柳」是我國漢代二十八首橫吹曲的第七首。杜甫「吹笛」詩云：「故園楊柳今搖落，何得愁中卻盡生」；王之渙「出塞」詩云：「羌笛何須怨楊柳，春風不度玉門關」；所說的「楊柳」，皆是指哀怨的笛曲名稱。

一九、長城謠 （潘孑農作詞，劉雪庵作曲）

萬里長城萬里長，長城外面是故鄉。

高粱肥，大豆香，遍地黃金少災殃。

自從大亂平地起，姦淫擄掠苦難當。

苦難當，奔他方，骨肉離散父母喪。

沒齒難忘仇和恨，日夜只想回故鄉。

大家拼命打回去，那怕惡寇逞豪強。

萬里長城萬里長，長城外面是故鄉。

全國同胞心一樣，新的長城萬里長。

一九三一年九月十八日（九一八），日軍強佔我東北，同胞們逃難流亡到關內。「長城謠」便是寫出他們的心聲；這是對日本抗戰初期的歌曲。（見本册第五十篇「抗戰歌組曲」）這首五聲音階的小曲，直到現在仍然受到國人的懷念。一般音樂版本，經常沒有註明作詞者的姓名，故有人誤認是作曲者兼作詞；其實作詞者是潘子農。

這首混聲四部合唱的編曲設計是：

（第一段）女聲二部合唱，唱出歌詞的前半；男聲則齊誦詞句，以襯托着女聲二部合唱的歌聲。男聲朗誦所用的節奏，就是歌曲所用的節奏；但歌聲與朗誦是追逐進行，相距為一小節。

（第二段）混聲四部合唱，唱出歌詞的後半。女聲二部先行，男聲二部隨後；也是追逐進行，相距為一小節。

（第三段）琴聲以激昂進行曲的風格，奏出全曲。全曲結束於激昂的歌聲中。

唱的歌詞，是用該詞的後半首。混聲四部合唱，皆是琴聲的對位曲調。所

二〇、浣溪沙　（宋，晏殊作詞，胡然作曲）

一曲新詞酒一杯，去年天氣舊樓臺。

夕陽西下幾時廻？

無可奈何花落去，似曾相識燕歸來。

小園香徑獨徘徊。

胡然先生作這首抒情歌，盡量使用中國風味的曲調，使聽者感到親切。胡先生也把晏殊所作的另一闋「浣溪沙」填入曲譜之內，用爲第二段歌詞；可能是由於原詞較短之故。但兩詞內容，並無連貫性；因此，在這首合唱之中，只用其第一闋，以不同的編曲方法，把該詞唱兩次。

（第一次）前半用女高音獨唱，後半用女聲二部合唱；均用男聲鼻音爲伴。

（第二次）用混聲四部合唱，最後加用尾聲。

中國藝術歌曲選萃，合唱新編，兩輯共爲二十首。這數年來，常被合唱團採用爲演唱材料，

這乃由於國人懷念我國早期藝術歌曲之故。近年來，優秀的獨唱歌曲甚多，但並不在改編之列，

因爲近人所作，在需要時，作曲者自會改編，用不着我來代庖。

從事這項改編的工作，我是懷着戰戰兢兢的心情，務期把每首歌曲所蘊藏着的美質，充份表

彰，使聽衆們更容易了解其優美所在；這是我對音樂前賢所抱的敬意。

四二　唐宋詩詞合唱曲

唐、宋的詩、詞，有極佳的歌詞材料；作成樂曲，可助聽者欣賞到我國詩、詞的美境。例如，白居易的一首「問友」，是一首好詩，也是一首很好的歌詞：

種蘭不種艾，蘭生艾亦生。

根荄相交長，莖葉相附榮。

香莖與臭葉，日夜俱長大。

鋤艾恐傷蘭，溉蘭恐滋艾。

蘭亦未能溉，艾亦未能除。

沉吟意不決，問君合何如。

我把此詩作成獨唱，取名「種蘭」，改編爲混聲合唱之後，一擱數年；直至一九七九年七

月，然後印好。（關於這首詩，請閱「琴臺碎語」第十九篇「蘭生艾亦生」，並本集的第四篇「不容荊棘不成蘭」）。

我計劃選出唐宋詩詞二十首，編成混聲四部合唱曲。分爲兩輯，每輯十首。下列是各首歌名與作者：

（第一輯）（唐詩）一、楓橋夜泊（張繼）

二、種蘭（白居易）

（宋詞）三、望故鄉（一剪梅）（蔣捷）

四、夜歌（卜算子）（蘇軾）

五、記夢（江城子）（蘇軾）

六、過七里灘（行香子）（蘇軾）

七、懷遠（蝶戀花）（晏殊）

八、春愁（鳳棲梧）（柳永）

九、元夕（青玉案）（辛棄疾）

一〇、雙雙燕（史達祖）

（第二輯）（唐詩）一一、燕詩（白居易）

一二、秋花秋蝶（白居易）

（宋詞）一三、江南蝶（歐陽修）

一四、燕子樓之夜（永遇樂）（蘇軾）

一五、春情（壺中天慢）（李清照）

一六、清明（行香子）（辛棄疾）

一七、帶湖讚（水調歌頭）（辛棄疾）

一八、秋別（雨霖鈴）（柳永）

一九、聽雨（虞美人）（蔣捷）

二〇、舟中（一剪梅，行香子）（蔣捷）

上列各首歌的獨唱譜，大部份已於二十多年前發表。編爲混聲合唱，已印出的只有楓橋夜泊，種蘭，望故鄉。在一九八〇年內，這兩輯混聲合唱曲，必可陸續印出，以供合唱團體應用。憑合唱之助，使聽眾們更眞切地認識到中國詩詞之美，是我的期望。謝謝韋瀚章先生，他已經爲我題寫了歌集的封面與二十首歌的標題；這些瀟灑的書法，爲我的樂曲添加了無限光彩。晏殊的「懷遠」（蝶戀花），顯示立志；「昨夜西風凋碧樹，獨上高樓，望盡天涯路」。辛棄疾的「元夕」

第七、八、九，三首合唱曲，是設計編爲聯篇合唱曲，以表現人生的三個境界。柳永的「春愁」（鳳棲梧），顯示堅貞；「衣帶漸寬終不悔，爲伊消得人憔悴」。辛棄疾的「元夕」（青玉案），顯示「衆裏尋他千百度，驀然回首，那人卻在燈火闌珊處」；顯示「踏破鐵鞋無覓是第三個境界，處，得來全不費工夫」。（見「琴臺碎語」三四三頁）。

四三　合唱抒情歌曲

一、杜鵑　（徐志摩作詞）

徐志摩所作的「杜鵑」，全詩分為兩部份：前部以鵑聲的「割麥插禾」為主，描繪田園生活；後部以鵑聲的「我愛哥哥」為主，描繪戀愛情懷。這裏是選用其後部詞句，譜成合唱抒情曲，以表現靜夜與晨光的美麗；下列是其詞句：

多情的鵑鳥，她終宵聲訴；
是怨，是慕，她心頭滿是愛，
滿是苦，化成纏綿的新歌。

柔情在靜夜的懷中顫動；

她唱，口滴着鮮血，斑斑的，

染紅露盈盈的草尖。

晨光輕搖着園林的迷夢；

她叫，她叫，她叫一聲「我愛哥哥」。

在這首合唱中，引曲之內，杜鵑的啼聲「我愛哥哥」出現了三次；在間奏與尾聲裏，也出現

許多次；在合唱之中，伴奏裏隨處都有「我愛哥哥」的啼聲。全曲所顯示的氣氛，是怨慕、纏

綿、柔情與迷夢。

二、向晚　　(徐志摩作詞)

我不能不讚美這向晚的五月天：

懷抱着雲和樹，那些玲瓏的水田。

白雲穿掠着晴空，像仙島上的白燕；

晚霞照着它們，白羽鑲上了金邊。

背着輕快的晚涼，牛，放了工，獸着做夢；
孩童們在一邊蹲，想上牛背，美，逞英雄。
在綿密的樹蔭下，有流水，有白石的橋；
橋洞下早來了黑夜，流水裏有星在閃耀。

綠是豆畦，陰是桑樹林，
幽鬱是溪水傍的草叢，
靜是這黃昏時的田景；
但，你聽，草蟲們的飛動！
月亮在黃昏裏上粧，太陽心慌的向天邊跑；
他怕見她，他怕她見，怕她見笑一臉的紅糖！

用輕快的心情來欣賞夏日的黃昏，此詩的寫情與寫景，堪稱傑出；末段的月亮趕上粧，太陽心慌跑，尾句的巧妙句法，（他怕見她，他怕她見，怕她見笑），極能增加詩趣；故心慌跑，尤為獨到。

在合唱中，將它加以開展，全首樂曲的伴奏，都用了輕快活潑的節奏；只在豆畦、樹林、溪水、草叢的一段，伴奏乃用柔和的氣氛。說到草蟲的飛動，伴奏乃重新激發，帶入興奮活潑的尾聲去，以描繪出月亮上粧，

太陽急跑的景色。

詩內用及「註解式的句法」，不止一次；例如，「牛獸着做夢」裏的「放了工」，「想上牛背逞英雄」裏的「美」；用合唱的不同聲部，呼應唱出，效果勝於獨唱。

此詩曾刊載於不同的詩集之內而有不同的標題。初用「車眺」，可能是描繪車廂外的風景；後用「向晚」，可能是按此詩的內容而取名。既然是描繪向晚的景色，則用「向晚」爲題，更覺恰當。

這兩首抒情歌曲，於一九七七年八月由幸運樂譜謄印服務社印行。明儀合唱團立卽首唱「向晚」，思義夫合唱團亦首唱「杜鵑」，在香港大會堂音樂廳，獲得聽衆們熱烈的讚賞；這當然是由於合唱團的成績卓越，能將詩人的心聲表現出來；作曲者也因此沾光不少了。

四四 佳節頌

合唱組曲「佳節頌」，以四章分別歌頌我國民間的四個節日——清明，端陽，中秋，新春。

韋瀚章先生所作的詞句，皆用喜悅的心情作誠懇的祝頌，並不用感慨與牢騷，極能顯示出我國詩人溫柔敦厚的性格。

作曲方面，我認為歌頌我國民間佳節的詩歌，該用我國民間的樂語；因此，我必須偏重使用調式的曲調與調式的和聲，並且要盡量使用民間的樂曲為襯托。我選出四首粵樂古調來配合這四章歌詞，有時用之為佈景材料，有時直接剪裁其曲調來應用，有時則採其片段，用作前奏或間奏。下列是各章歌詞與作曲設計：

一、清明　　　（混聲四部合唱）

桃花盛放，柳線舒青；綿綿細雨，時下時晴。

園中紅紅紫紫，林間燕燕鶯鶯。

氣轉陽春，節屆清明；

正好是東風解凍，春衣初試一身輕。

趁佳節，去踏青，

紀念前人功德，省視祖先墳塋；

「愼終追遠」，古有明訓，

遵行孝道盡人情。

這是優美的抒情詩，不說「雨紛紛」，不說「欲斷魂」，只說輕快的桃紅柳綠，燕燕鶯鶯，東風解凍，佳節踏青；全篇充滿明媚秀麗的景色。因此，特選粵樂古調「小桃紅」的片段，用爲前奏與間奏，以襯托出春天的清新氣息。最後提到「愼終追遠」的明訓，樂曲乃結束在莊嚴的聲調中。

二、端陽　（混聲四部合唱）

（引子與尾聲）衆人樂洋洋，龍舟競賽忙。

哆嗆！哆嗆！哆嗆哆嗆！

堤邊處處鑼鼓響，佳節慶端陽。

榴花照眼，火傘高張；龍舟旂幟，彩色飄揚。

健兒隊隊體魄強，同努力，齊划槳，

奪錦標，莫退讓，體育精神要表彰！

哆嗆！哆嗆哆隆哆嗆！

這是描繪端陽競渡的熱鬧情況，故採近人何柳堂先生所作的譜子「賽龍奪錦」為素材。開始的引子與結束的尾聲，皆用該曲的句子為曲調，而用龍舟的鑼鼓節奏，貫穿全曲。

三、中秋 　（女聲三部合唱）

碧空雲淨，清夜露寒；

但見星斗稀疏，月華如練。

更聽處處管絃，玉樓天半，

喜只喜今宵，月團圓，人也團圓。

桂子飄香滿庭院，美酒佳肴同歡宴；

老少歡聚一堂，佳節共聯歡。

今年宴罷又明年，天倫之樂樂無邊。

這是描繪天倫之樂的好詩。「月團圓，人也團圓」；以溫暖的情懷來祝頌中秋，不作愁苦的悲嘆，實在難得。詩中景物如畫，故採粵樂古調「平湖秋月」的片段，用為前奏與間奏。這些清雅的曲調，恰當地顯示出雲淨露寒，月華如練的景色。

四、新春　　（混聲四部合唱）

寒冬將盡，梅花忽報先春。

桃符煥彩，今朝歲序更新。

正滿堂吉慶，瑞靄盈門。

家家戶戶，老少歡欣！

祝老人身體健壯，龍馬精神；

願青年奮發自強，向前猛進。

同心創立新事業，合力造福為人羣。

這是歡欣鼓舞的賀年詩。頭尾兩段，都是輝煌的大合唱；中間的一段，則採用粵樂古調「娛樂昇平」為獨奏的主題，以表現出滿堂吉慶，老少歡欣的景象。在獨奏進行中同時出現的四部合唱，實在皆是「娛樂昇平」的對位曲調。

韋先生所作的歌詞，音韻鏗鏘，用國語或粵語唱出，同樣有卓越的效果。因為曲中用了粵樂古調為襯托，用粵語演唱此首組曲，也屬可行。

一九七八年九月，香港音專慶祝建校二十八周年，舉行盛大音樂會於香港大會堂音樂廳，首唱此曲，由羅炳良先生指揮音專合唱團，嚴仙霞小姐鋼琴伴奏，**成績優異**。

四五 一團和氣與勸酒歌

一九七八年九月，香港學校音樂節總監及執行秘書傅萊夫人（Mrs. Valerie J. Fry）來信，請為次年四月音樂比賽優勝者演奏會編作一首新歌，並請歌詞名家韋瀚章先生作詞，以增熱鬧。

十月中旬就完成了這首混聲四部合唱「一團和氣」。下列是韋先生所作的歌詞：

我們同唱和氣歌，你們唱，我們和；

大家和氣心好過，我敬你來你敬我。

和為貴！和，和！

個人不和分你我，家庭不和是非多；

民族不和惹爭端，國家不和起戰禍。

和爲貴！和，和，和！

我們同唱和氣歌，你們唱，我們和；

越唱越起勁，越唱越快活！

你也笑呵呵，我也笑呵呵；

大家同聲唱，唱到人人笑呵呵！

負責訓練合唱的指揮者，是香港青年合唱團指揮陳晃相先生；他告訴我，合唱此歌的是數個冠軍團體，可能用國語唱，亦可能用粵語唱，要看唱者情況而定。因此之故，我在作曲時，必須顧及歌詞的字音，無論是用國語或粵語，都要避去那些引起誤會的音韻。

這首歌詞裏的「和」字，對於我，是一個難題。在粵語之中，「和氣」的「和」，是陽平聲；「我們和」的「和」，是陽去聲。「和爲貴」後面的「和、和、和」，稍有高低變化，就容易出毛病。粵語說「把事情弄壞」，就是「和」的陽上聲；如果把「和」字偶然唱成陽上聲，必然大鬧笑話。因此，在作曲時，我必須加倍小心。

「一團和氣」，首唱於一九七四月八日，這是第三十一屆香港學校音樂節七場優勝者表演的最後一場；這首歌排在最後一個節目，由陳晃相先生指揮五個冠軍團體聯合演唱。他們是庇利羅士女校，聖士提芬女校，聖保羅男女校，九龍華仁書院，香港青年合唱團。這些團體，在比賽

時，競爭得非常激烈；能够融融洽洽，合唱「一團和氣」，實在深具教育意義；傅萊夫人的這項設計，值得讚美。由於演唱得極爲卓越，獲得全場熱烈喝采，終於再唱一次，使我與有榮焉。

一九七九年六月，「一團和氣」由香港幸運樂譜謄印服務社印出，題贈給香港學校音樂節，以賀傅萊夫人敎育設計的成就。

一九七八年五月，香港市政局話劇團演出法國莫里哀所作的名劇「醉心貴族的小市民」，黎覺奔先生導演。劇內有不能省略的插曲，而所譯的歌詞，不大適合應用；於是請韋瀚章先生，重新作詞。爲了話劇演出是用粵語對白，所以歌詞也要用粵語唱出。爲了要配合劇中情節，歌詞必須雅俗共賞，曲譜也不能有太濃的中國風味。（這是法國古裝劇）。

韋先生所作的「勸酒歌」，宛如劉半農的「茶花女」話劇中的「飲酒歌」；但沒有提到天公地母常相愛，也沒有提到厲害的檢察官，只用成語「萬事不如杯在手」，聽起來更易了解。下列是「勸酒歌」的詞句：

大家開懷暢飲，何必思前想後！

趁心情愉快，一時興到，約同幾個老友。

有牛肉燒鷄，雜菜沙律，還有干邑舊酒。

不管天多高，地多厚；

得開心，且開心；；有享受，就享受。

一生歲月能幾何，萬事不如杯在手。

來，來，來，大家乾一杯，

同聲讚一句「好酒呀，好酒！」

此劇之內，除了「勸酒歌」，還有一首「小夜曲」，是採用韋瀚章先生的詩「洞房花燭夜」，作成插曲應用。這兩首插曲，為了演員數目受限制，在演劇時用獨唱加入三重唱，並用提琴與古鋼琴伴奏。今爲適於合唱團體應用，由幸運樂譜社印出來的，是改編爲混聲四部合唱的譜本。「勸酒歌」這個版本之印出，包括「小夜曲」與「勸酒歌」；封面印有韋先生親自書寫的歌詞。「勸酒歌」裏，原有的詞句「得歡娛，且歡娛」，稍嫌字音不夠響喨，後來改爲「得開心，且開心」；這是與韋先生所寫，稍有差別的地方。

四六 想親親與刮地風

（新編民歌組曲兩首）

一九七八年九月三十晚，明儀合唱團演唱於香港大會堂音樂廳，成績優異，極獲佳評。音樂會後，費明儀小姐對我說，團友們甚盼有新編的民歌合唱組曲，排入來年的音樂會中，問我能否為他們編作。我答應了，遂請選出所喜愛的民歌，以便用作素材。十月中旬，費小姐送來民歌五首；它們是山西民歌「天天刮風」，湖北民歌「清江河」，綏遠民歌「小路」，甘肅民歌「刮地風」，以及貴州民歌「貴州山歌」。為了補充組曲的內容，我再選了一首山西民歌「想親親」；把它們分別編成兩首組曲，各採其中一首民歌的名字，用作組曲的標題。各首民歌之唱出，仍然保留原來的詞句；只是聲韻欠佳之處，乃略加修訂。兩首組曲的標題是「想親親」與「刮地風」。

下列是內容介紹：

想親親

由三首民歌組合而成。內容敍述年青的愛人們「天天見面說不上一句話，成不了親」，心裏實在難受。為此，「三天三夜，沒吃沒喝，面黃肌瘦」，只是想親親。偷偷約會，怕被人見，囑愛人莫走大路；在此相思情況之下，「小路」的涵意，乃見純真。他們實在是「幾度細思量，寧願相思苦」。下列是歌詞：

（第一段）山西民歌「天天刮風」（中等速）

天天刮風天天刮，天天見面說不上一句話。

天天刮風天知道，小妹妹心裏難受誰知道!?

天天下雨天天晴，天天見面成不了親。

天天刮風天知道，我們心裏難受誰知道!?

（第二段）山西民歌「想親親」（稍快）

你給他小親親捎上一句話，

你就說：三天三夜，沒吃沒喝，不說不道，不言不語，面黃肌瘦，但想他呀親親●

（第三段）綏遠民歌「小路」（稍慢的隨想曲風）

　　房前的大路（哎親親）你莫走。

　　房後邊走下（哎親親）一條小路。

（第四段）是這首組曲的尾聲，把「想親親」再現，並加伸展，以繪出愛人們的惆悵心情。

刮　地　風

　　由三首民歌組成。敍述全年的佳節，都充滿喜悅；不論在山上，在水上生活的人們，因相親相愛而使生活變得更快樂。下列是歌詞：

（第一段）甘肅民歌「刮地風」前半（輕快有力）

　　正月裏來是新春，青草芽兒往上升，天憑日月人憑心。

　　三月裏來是清明，桃花不開杏花紅，蜜蜂來去忙做工。

　　五月裏來是端陽，楊柳梢兒挿門窗，雄黃藥酒鬧端陽。

　　七月裏來七月七，天上牛郎配織女，織女本是牛郎妻。

（第二段）貴州民歌「貴州山歌」（隨想曲風的中等速）

太陽出來彩雲開，金花銀花滾下來；
金花銀花我不愛，只愛情妹好人才。
太陽出來照半坡，金花銀花滾下河；
金花銀花我不愛，只愛情哥好山歌。
月亮出來亮堂堂，犀牛望月妹望郎；
郎有心來妹有意，有心有意結成雙。

（第三段）湖北民歌「清江河」（歡欣活潑）
清江河水清又長，五里沙洲十里灘。
哥哥捕魚妹結網，妹妹把舵哥蕩槳。
漁船上灘難又難，最怕遇到大風險。
風和日暖好捕魚，但願全年是晴天。

（第四段）甘肅民歌「刮地風」後半（輕快有力）
九月裏來是重陽，黃菊花兒開路旁，有心採來無心戴。
十二月裏來一年滿，胭脂銀粉都辦全，打打扮扮過新年。

在第四段裏，女高音唱「刮地風」，女低音唱對位曲調爲之襯托，全體男聲唱出「貴州山

歌〕，三者同時進行，以繪出愛人們的喜悅心情。

在這兩首合唱組曲裏，我想例證三項作曲設計：

一、使用不同調式，為同一曲調取得不同色彩的和聲。——「小路」初用 La 調式（Aeolian Mode），後用 Do 調式（Ionian Mode）；「想親親」，初用 Sol 調式（Mixolydian Mode），後用 Mi 調式（Phrygian Mode）；「貴州山歌」，初用 Re 調式（Dorian Mode），後用 Do 調式（Ionian Mode）。不同的調式結構，造成不同的和絃，乃產生不同色彩的和聲。這些調式的名稱，聽者若嫌麻煩，可以不必理會；但不同調式的和聲，聽者卻很容易分辨出它們的不同色彩。恰似我們吃東西，能辨別其味就够了，可以不必理會它們的精細命名。

二、朗誦式的曲調與歌詠式的曲調，混合使用。——「小路」，初用朗誦式，後用歌詠式；「貴州山歌」聲樂部份是朗誦式，（其曲調是由朗誦歌詞而成），伴奏部分是歌詠式，（所奏的曲調是由於添加了裝飾音而成為感情起伏的樂句）。

三、用對位技術把兩首不同節奏的民歌結合起來。——「刮地風」與「貴州山歌」同時進行，並加入另一個對位曲調為之襯托，使合唱更增熱鬧。這顯示出天時、地利、人和，三者結成一體，就可以充份表現出相親相愛的喜樂生活。

一九七九年是明儀合唱團成立十五週年。在一九七〇年，我曾編了「雲南民歌組曲」贈與明儀合唱團，以讚美其勇毅精神；一九七四年，詞家韋瀚章先生賜以「青年們的精神」，我編之為合唱曲，以慶賀其優異的成績。這兩首新編的民歌合唱組曲，乃為祝賀明儀合唱團十五週年的小禮物。

一九七九年五月九日，此兩曲首唱於香港大會堂音樂廳。由於演唱成績傑出，民歌具有親切感情，聽衆們極表讚美。

四七　清涼歌新集

中華文化學院教授釋曉雲法師，是一位傑出的女畫家；自從主持佛教文化研究所之後，對於佛教文化與中國藝術的研究與弘揚，不遺餘力　近年舉辦「清涼藝展」，推廣遍及歐美，成績斐然，獲得各國人士齊聲讚美。

一九六六年，曉雲法師在香港主持佛教文化藝術協會，曾與我談及發揚佛教藝術與淨化音樂風氣諸問題，認為必須加強創作與推廣活動；且親自創作「慧海歌」的詞句。這種實幹精神，使我敬佩。

曉雲法師敬重昔日為佛教音樂拓荒的弘一大師，她認為必須把佛教音樂繼續發揚，然後可以改善社會風氣。弘一大師，俗名李叔同（出生於一八八〇年，圓寂於一九四二年）是我國藝人豐子愷先生的業師。早年留學日本，精研詩歌，文學，戲劇，音樂；三十九歲出家，法號弘一。

所作的歌曲，純樸秀麗；爲外國小曲所配的歌詞，意境清新；殊足珍貴。他所作的歌詞內容，開始是歌頌親恩，追懷往事，讚美春光，悲悼秋日，由遺世獨立的思想，逐漸傾向於佛敎思想，到了後來，終於演進而成詩偈。他所作的「清涼歌」，詞云：

清涼月，月到天心，光明殊皎潔。

今唱清涼歌，心地光明一笑呵。

清涼風，涼風解慍，暑氣已無蹤。

今唱清涼歌，熱惱消除萬物和。

清涼水，清水一渠，滌蕩諸汚穢。

今唱清涼歌，身心無垢樂如何。

清涼，清涼，無上究竟眞常。

下列是曉雲法師的原作：

一九七四年，曉雲法師作「曉霧十唱」，以闡揚佛學思想。我爲之作成合唱曲，是把原詞稍加約簡。

如煙曉霧，疎林慢步。世出世心，幽貞盈抱。

如煙曉霧，平懷如素。法忍法空，祥雲浩浩。

如煙曉霧，國魂薄祚。大招小招，歸來創造。

如煙曉霧，有情下種。牛馬一身，栖皇中道。

如煙曉霧，凡聖居士。流水奔波，人心潦倒。

如煙曉霧，閒花縞素。珠淚盈盈，宵來重露。

如煙曉霧，識塵靈奧。變易生死，奔波去路。

如煙曉霧，曇雲泡沫。觀照此心，彼岸中途。

如煙曉霧，息機靈奧。宛爾現前，平懷質素。

如煙曉霧，皈依法寶。霧散霞明，般若船到。

一九七六年多，曉雲法師來信說及要將原泉出版社以前所印行的「清涼歌集」重訂出版，並說擬聘當代詩人，創作新詞，盼我能替新詞作曲，以添新歌。我認為創作新詞，實在不必仰賴當代詩人，而該力求諸己。曉雲法師立刻發動雲門學園諸位弟子，奮起負責，自力更生。

一九七七年二月，曉雲法師寄來新詞數十首，都是雲門學園弟子的作品；附函盼我能在其中選出一二首，加以修訂，編成歌曲，以示鼓勵。站在樂敎立場，這是義不容辭的工作。細讀各首詞作，創意至佳；只因作者未曾熟悉詞與曲配合的原則，稍有生硬之處；略加剪裁，就可合用

了。在這數十首歌詞之中，我選出十四首；修訂之後，分別作成齊唱，合唱歌曲。曉雲法師預定

二月底經過香港，希望我能請人把樂譜鑒正，拿返臺北就可印出應用。因爲時間短促，我只能立

刻着手作曲，也無從多請作曲的朋友襄助；歌詞修訂，也未及向原作者商量，這是十分抱歉之

事。

這次所編作的歌曲，其原則是供給大衆以易唱易聽的歌曲，以闡揚佛敎思想，以充實靜修生

活。弘一大師作詞的「淸涼」，「觀心」，「山色」，本來已經有歌譜。只因歌譜較爲艱深，不

利演唱；乃遍唱衆請求，爲該三首歌詞，另作新譜。在歌集之中，新譜與舊譜並印出來，任由唱

者選擇演唱。

此次所作之新歌十四首，連同曉雲法師所作的兩首舊歌（曉霧，慧海歌），並弘一大師的三

首歌詞的新舊曲譜，由原泉出版社刊行，（一九七七年四月出版），名爲「淸涼歌新集」。這十

四首新歌的名稱與作者如下：

摩尼珠（曉雲法師）　　　　　　仰佛慈悲（常昌）

尼連禪河畔（碧峰）　　　　　　我佛大慈父（照霖）

心光（達宗）　　　　　　　　　頌佛功德（圓蓮）

晨鐘（宏一）　　　　　　　　　法雨普降（眞印）

橋讚（振法）　　　　　　　　　耕耘歌（見禪）

菩提樹頌（法忍）

歎佛苦行（禪慧）　　竹園之歌（清鏡）

　　　　　　　　　靜修歌（李淑華）

這些歌曲，如果讀者想購曲譜，在一般書局恐難找到。可以去函臺北陽明山中國文化學院大恩館九樓佛教文化研究所，或者直函原泉出版社，社址是：臺北市士林區，仰德大道二段一一○巷二二號。

下列是選錄數首歌詞，以明佛教歌曲的內容：

山色　（弘一大師作詞）

近觀山色蒼然青，其色如藍；

遠觀山色鬱然翠，如藍成靛。

山色非變，山色如故，目力有長短。

自近漸遠，易青為翠；

自遠漸近，易翠為青；

時常更換，是由緣會，幻相現前。

非唯翠幻，而青亦幻。

是幻，是幻，萬法皆然。

摩尼珠 （曉雲法師作詞）

（摩尼珠即心珠，亦即佛性，本性）

「探珠宜靜浪，動水取應難」。

探珠靜浪好安排，珠光燦燦佛心諧。

佛心普化千燈耀。

千盞明燈照，萬盞明燈耀，

照遍人間，照遍大地；

人間大地無闇昧，無煩惱。

千盞明燈照，萬盞明燈耀，

普照大地，遍照人間。

尼連禪河畔 （碧峰作詞）

經過了悠長的飢寒歲月，

太子心似冰霜骨似柴；

可是，禪心似秋月，照耀了苦行。

支撐着似柴的身軀，走下山坡，

穿過叢林，沐浴在尼連禪河裏。

恢復了體力，接受了牧女的供養；

身心瑩然，夜覩明星，

揭開了人生的奧秘。

禪林化雨，法庇羣生，

智慧花朵，開遍人間。

竹園之歌　（清鏡作詞）

雨後竹園漫步，雲開輝應萬物，

甘露滋潤心苗，無限憂懷已除。

若問其中眞義，竹葉風歌法語。

靜修歌 （李淑華作詞）

窗外雲煙曉霧，佛子聞鐘聲，上早殿。

心心交會於靈明，結跏趺坐修禪觀。

一二三四數息修，集中思維兩眉間。

解困惑，化疑難。

心心交會於靈明，結跏趺坐修禪觀。

一九七七年二月廿三日，是農曆正月初六日，曉雲法師到達香港，借九龍界限街中華佛教圖書館，請常椿蔭教授試唱這十數首新歌。因為該館沒有鋼琴，我乃用提琴伴奏。白雲鵬先生用盒式錄音帶，把各歌都錄了，送給曉雲法師帶回臺北，以供學佛園諸位同學參考。

果通法師聽了新歌試唱，也送來數首新詞，請作曲譜。各首歌的名稱是：覺光法師作詞的「創造人間淨土」，果通法師作詞的「信誠大勢至」，「普賢頌歌」，「大慈大悲觀世音」，「文殊菩薩讚歌」，「地藏菩薩讚歌」。各曲作好之後，也請常椿蔭教授演唱錄音，並印在佛教覺光書院歌集之內，以利佛教學校應用。

一九七八年一月，紐約慈航學校校長妙峰法師，托洗塵法師送來慈航學校校歌的歌詞，請為

之作曲應用。洗塵法師很熱心，要設計推廣佛教音樂；這是可喜的現象。

自從弘一大師提倡樂教，至今已超過五十年；我國佛教團體，仍然未有一個具體的樂教計劃。在香港，佛教學校爲數不少；但未有組織起一個完善的合唱團之演唱活動。大概是學校功課太忙，根本無法推行藝術活動；也可能是僧人念佛，只重個別修行，並不以表演爲目的。佛教音樂之開展，看來還要等候若干年月。在行政人員尚未認識音樂功能之前，樂教活動當然不會受到重視，也當然無法開展。

由於曉雲法師的努力，雲門學園弟子之熱心，造成了佛教音樂發展的新希望。只要佛教團體能够重視音樂教育，則音樂同仁，必然見義勇爲，加以協助；社會賢達，也必然樂意共襄善舉。以音樂來淨化人心，改良風氣，實在是功德無量之事。

（附　記）

一九七九年十一月，曉雲法師寄贈我以「佛教聖歌」第二集錄音帶；這是馬來西亞檳城法音合唱團出品，包括「清涼歌新集」全部作品。法音合唱團同仁的創建精神，使我無限敬佩。謹祝佛教音樂，前程輝煌，國內佛教團體，宜倍加努力。

四八　倡廉歌曲與滅罪歌曲

一九七七年六月，香港倡廉運動工作委員會主席陸藻章校長約晤，介紹我認識「倡廉之聲」籌備委員會主席林漢強先生及副主席呂鼎校長，李達如校長，並廉政公署主任馬金康先生。他們正設計用音樂來推廣倡廉運動。他們拿出兩首歌詞，希望我選出一首來作曲，於舉辦團體歌唱比賽時用爲必唱歌曲。

這兩首歌詞，各有特點；我認爲皆可作曲應用。我並向他們建議，再徵求新歌詞，作成更多倡廉歌曲，使參與比賽的團體，在許多歌曲之內，任選兩首演唱。我也說及，歌唱比賽宜改爲歌舞戲劇綜合表演比賽，使與賽團體得以盡量發揮其才華，到場聽衆也可增加趣味。他們經過考慮之後，接受了我的建議；於是立刻着手籌備。

一九七七年七月，「倡廉之聲」同仁，蒐集了不少歌詞，包括國語，粵語，英語；對象也不

只限於學生，而遍及各行各業的市民大眾；詞句務求通俗，內容務求淺白。他們盼我能將這些歌詞，編成易唱易懂的歌曲，並且要能配合歌舞戲劇演出，使唱者愛唱，聽者愛聽；演者愛演，看者愛看。

為盡本份，我竭力以赴；並請他們再多聘些音樂朋友，協助作曲工作。當然，這些費精神，費時間的義務工作，並非人人願意做的。到了七月十八日，他們假九龍彌敦道「音樂之家」大堂，試唱我剛完成的七首倡廉歌曲。常椿蔭教授負責演唱，我為他做伴奏；諸位嘉賓認為滿意。

在九月三日，請程路禹先生領導其高足六十餘人，在「音樂之家」演唱錄音，以供參加歌唱比賽的團體用為樣本。

自從新歌錄音之後，「倡廉之聲」獲得各界人士的熱烈贊助，自動提出更多新詞與新歌，以壯陣容。歌詞內容更為擴大，不再限於歌唱比賽範圍，而進展為改善社會風氣的教材。滅暴委員會贈以「生活之歌」，明儀合唱團贈以「青年們的精神」，更有熱心人士贈以新歌「守法不貪是神仙」，道德重整會贈以英文新歌兩首，（填平鴻溝，何必紛爭）。更得歌詞專家韋瀚章先生與作曲名家林聲翕先生熱心賜助，添加更多佳作，使倡廉歌曲內容更加充實。

十月初旬，我再為「倡廉之聲」作好五首新歌，連同其他歌曲，在「音樂之家」錄音；這次是由「倡廉之聲」的一羣青年工作者擔任合唱，以六絃琴，鋼琴，提琴伴奏，內容更覺豐富。

一九七七年十一月，「倡廉之聲」在廣播電臺發動宣傳，使各界人士明瞭倡廉運動的意義；

於是參加比賽的團體，極為踴躍。十二月內，舉行分區初賽；香港區，九龍區，新界區的與賽團體，中學組四十校，小學組四十二校，公開組十七團體；使評審團奔走數日，忙個不了。

一九七八年一月十四日，星期六下午二時起，在香港大會堂音樂廳舉行總決賽。除了各組前列三名優勝團體參加決賽，並有五個團體參加表演，極一時之盛。下列是我為「倡廉之聲」所編作的十二首新歌（歌名及作詞者姓名）：

一、倡廉之聲　　　（李達如）

二、香港人　　　　（呂鼎）

三、幸福滿人間　　（李達如）

四、靜默革命進行曲（林漢強）

五、勤儉可興家　　（林漢強）

六、靜靜話你知　　（林漢強）

七、開路先鋒　　　（呂鼎）

八、半夜蔽門也不驚（韋瀚章）

九、警察進行曲　　（呂鼎）

十、人生目的（英文）（馬金康）

十一、祝君健康　　（馬金康）

十二、快樂的人生　（馬金康）

在這裏選列數首歌詞，以明倡廉歌曲的內容：

靜默革命進行曲　　（林漢強作詞）

靜默的革命，大家同響應；

革除陋習，改邪歸正。

時時刻刻要反省，推行廉潔要忠誠。

風氣重整，道德復興；

靜默的革命，大功告成。

這是一首激昂的進行曲。詞作者林漢強先生希望有歌劇「卡門」的「鬥牛勇士進行曲」風格，以壯聲威；我乃採用了「鬥牛勇士」首句的節奏在此首歌曲的開端。（只取其節奏，不是取其曲調）。此曲在齊唱譜之外，另編有混聲四部合唱譜，與賽團體可以自由選用。

幸福滿人間　（李達如作詞）

倡廉與肅貪，大家高歌齊聲讚。

公正嚴明風氣好，全港居民盡開顏。

節用何患貧，知足無須貪。

守己安分，敬業樂羣。

喜見家家常歡笑，幸福滿人間。

這是一首輕快活潑的進行曲。伴奏明朗，利於歌舞表演。此曲除了齊唱譜，另編有混聲四部合唱譜，與賽團體可以自由選用。

香港人　（呂鼎作詞）

香港人，香港人，戰勝苦中苦，敬業又樂羣。

日辛勤，夜辛勤，廉潔又誠實，致富靠辛勤。

你發奮，我發奮，工作够認眞，成功在發奮。

香港人，香港人，戰勝苦中苦，敬業又樂羣。

這是活潑的進行曲，刻劃出香港人的優良品德。歌曲的尾聲，是重覆主要的兩句：「成功在發奮」、「致富靠辛勤」。這是修德倡廉的呼召。此曲除了齊唱譜之外，另編混聲四部合唱譜，以便選用。

快樂的人生　（馬金康作詞）

快樂的人生，不被物質迷我心。

強求的財富，換來夜夜難安枕。

慾望永無盡，何必營營處處尋。

珍惜大好的年華，

有理想，有貢獻，培品格，不拜金。

敬業樂羣守本份，推己及人發愛心。

不爲物累，心安理得，就是快樂的人生。

這是輕快有力的圓舞曲；前半是抒情，後半是奮發，爲二部合唱的歌曲。

半夜敲門也不驚 （韋瀚章作詞）

行得正，企得正；

做事應該向正途，求謀何必走捷徑？

使黑錢，心寒手冰冰；

攷黑錢，唇白面靑靑。

兩個良心都不正，一生一世不安寧。

不如行得正，企得正；

身家保清白，心地又光明。

平生不做貪污事，半夜蔽門也不驚。

這是使用通俗口語的歌詞，流暢的句法，使人聽起來倍感親切；適用於演唱，也適用於配合

歌舞。

上列歌曲，都是由「倡廉之聲」籌備委員會印贈給參加比賽團體。在總決賽的盛會裏，也由

該會將全部歌曲精裝成冊，贈給來賓。倘若讀者想獲得一冊，實在無處可以購買。試去函下任

一位校長，可能得到贈送；因為他們都是倡廉工作委員會的正副主席，同時極具教育熱誠：

一、香港富華邨鶴山中學陸藻章校長。

二、香港薄扶林道七十九號B潮商學校李達如校長。

三、香港黃竹坑新村鄧肇堅小學呂鼎校長。

自從「倡廉之聲」藉音樂推動，成績優異，香港撲滅罪行委員會也設計用音樂來推動工作。

這次是香港中區，西區，民政司署及中區，西區，警民關係部門合作辦理。

一九七九年一月初旬，李達如校長介紹我認識撲滅罪行委員會諸位執事先生。他們都抱着非常熱烈的心情，來推廣這項富有教育意義的工作。這與倡廉運動相同，實在是一項社會的德育運動，我們當然要盡力襄助的。

撲滅罪行委員會決定在一月中旬公佈舉辦學校社團歌唱比賽，並且選定二月十七日香港堅道明愛中心禮堂舉行。比賽用的歌曲，要在數日內作好，印好，發給各團體應用；這屬於十萬火急的工作，我不能不盡力以赴。

二月十七日，星期六，這是農曆新年假期剛剛結束，各校開始上課的日子。在如此短促的籌備日子，卻有十九個學校團體參加歌唱比賽，實爲難能之事，他們顯然是在農曆新年假期中，趕工練習出來。小學組與中學組各團體歌唱比賽之間，並加入西區少年警訊隊員舞蹈表演，獲得來賓熱烈喝采。

並側重宣揚警察與民眾的合作。這四首歌曲名稱與作詞者如下：

一、滅罪呼聲　　　（李達如）

二、香港讚　　　　（李達如）

三、同心協力反罪惡（呂鼎）

四、我你他　　　　（呂鼎）

這次所公佈的比賽歌曲，共有四首，由與賽團體選唱一首。這些歌曲，除了德育修養之外，

下列歌詞，可以說明滅罪歌曲的內容：

滅罪呼聲　（李達如作詞）

滅罪呼聲，大家齊心響應：

滅罪呼聲，匪徒膽震心驚。

警民合作，宣揚滅罪呼聲；

警民合作，創造美好環境。

撲滅罪行，保護市民生命；

撲滅罪行，維持社會安寧。

滅罪呼聲，大家齊心響應，

警民合作，人人共享太平●

同心協力反罪惡　（呂鼎作詞）

反罪惡，反罪惡，同心協力反罪惡●

反罪惡，反罪惡，全體居民齊合作。

守望相助，提高警覺；

街坊鄰里多聯絡。

小心預防，大力阻嚇；

壞人賊仔難作惡。

警民合作，警民合作，

治安良好，大家快樂。

一九七九年十一月，撲滅罪行委員會，再請編作新歌四首。詞句側重口語化，歌名爲：好街坊，去報案，不須怕，小心預防；作詞者爲李達如校長，呂鼎校長。這是一九八〇年一月十九日滅罪委員會印贈給團體團體歌唱比賽的指定歌曲。上列各首歌，都是易唱易懂的輕快歌曲；都是使用，無從購買。倘若讀者很想找一份樂曲，可以照前頁所列的地址，請敎李達如校長或呂鼎校長，必不至於失望。

四九 您的微笑與風雨遠航

「您的微笑」是一首混聲四部合唱歌曲。是汪精輝先生請黃瑩先生作詞，作成樂曲，以歌頌先總統 蔣公的偉大人格。樂曲作成於一九七八年四月；為了趕着演唱，未及謄譜付印，只把手抄稿本刊行應用。

這首歌詞分為十一段，是散文式的詩句。為了要使全曲有嚴密的組織，要使各個聲部皆有機會展其所長；作曲時實在頗費思量。下列是各段歌詞與作曲設計：

一、您的微笑，
　　好比暖陽在人間普照，
　　像春風吹綠了樹梢；

祝福着禾苗欣欣向榮，
漫山遍野的花兒開了！

二、您的微笑，
使田野的稻穗飛舞着金色的浪，
高山結滿了蘋果、鮮梨、水蜜桃。
漁船一帆風順，滿艙的魚兒銀光耀；
那古老的農村，如今呈現出復興的喜兆。

三、您的微笑，
祝福着工廠的馬達轉不停，
生意人招財又進寶；
孩子們聰明活潑更健康，
迎着晨曦上學校。

這三段均用宏厚的混聲四部合唱，以刻劃出萬物欣欣，百業昌盛的氣象。曲調活潑，節奏明朗；但並非趕快。這三段樂曲，在全曲的最後三段，是略加變化的重現，以作回應。（略加變化的原因，是歌詞的結構有了改變）。

四、您的微笑，
感動了犯錯的人，掉下懺悔的淚；
暖流沁心田，終生忘不了。

這段是感情化的小調歌曲，初用男高音獨唱，反覆一次則用全體男高音齊唱。

五、您的微笑，
安慰了我們的哀痛憂傷；
引領着我們寒天飲冰水，雪夜渡危橋。
鼓舞着青年奮發向上，報國壯志薄雲霄。

這段仍然是感情化的小調歌曲，唱出青年報國的悲壯情懷。女高音齊唱，使歌聲更爲嘹喨。

Marziale 是指唱出時要用進行曲風格；只要節奏強弱分明，並非要唱成急速。

六、您的微笑，
展現着仁慈堅毅。

質。這段樂曲，實在用爲前兩段樂曲的總結。

這段是二部合唱，由女高音與男高音擔任。由小調轉回大調，顯示出仁慈與寬容的溫暖氣

寬容了迷途羊，燭破了姑息夢，
使他們幡然醒悟迎春曉。

七、您的微笑，
使我們家庭幸福，
是我們和諧團結的核心，
社會祥和，萬事美好。

這段是女低音齊唱。以圓舞曲的節奏，表現出輕快從容的氣質。圓舞曲每拍的速度，與前數
段相同。「家庭幸福，社會祥和」，都有強音符號，要使每個字唱得明朗有力。

八、您的微笑，
融滙了僑胞的心，

歸向三民主義的新中國，

認清中興復國的總目標。

這段是男低音齊唱。仍然是圓舞曲的節奏，把前段的家庭社會，擴展爲國家民族。隨着便用此曲的鋼琴前奏，帶回原來的四拍子，回應開始的三段混聲四部合唱。

九、您的微笑，

是智者不惑，仁者不憂的雍容，

更是勇者不懼的神貌。

激勵我們「島孤人不孤」，

屹立在自由民主的最前哨。

十、您的微笑，

象徵着我們的信心如磐石，

軍民團結更堅牢。

風雨同舟向前進，

移山塡海，開闢康莊大道。

十一、您的微笑，

是黑暗子夜的明燈，

是建設復興與基地的力量。

是大陸苦難同胞得救的信號；

是反共勝利的前奏，

是中華民族歷史榮光的普照。

這三段是開始三段的再現。最後一段，詞句的字數很多，伴奏的音也很密，唱時實在用不着趕快。

黃瑩先生這首歌詞，創意及句法，均極出色。先總統　蔣公的笑容，實在是高貴品德，有之於內而形之於外的表現。我們不獨以敬重國家元首的心情來紀念他，且以欽仰世界偉人的心情來歌頌他。

〜〜〜〜〜〜〜〜

一九七七年八月，中國廣播公司合唱團，響應愛國歌曲創作運動，把黃瑩先生所作的「風雨遠航」歌詞寄來，請作成合唱演出。作成之後，來不及謄譜，就把手抄譜本付印應用。後來我曾聽過幾個團體的演唱錄音，頗有幾處，要加解說；今分段註釋如下：

烏雲翻騰激盪，怒海雨暴風狂；

逆流在四周廻旋衝擊，

前面啊，又湧起如山的巨浪！

我們航行在雨箭風刀的黑夜中，

我們顛簸在波峰浪谷的海洋上。

這段強勁的混聲四部合唱，稍速而非急速；因為急速就缺少了穩定的力量。伴奏裏用及兩掌

橫按低音兩組全部黑白鍵的音羣和絃，奏者常把鋼琴的延音踏板放起得太早；同時，因緊張而把

拍子加速了，波濤洶湧的聲響，就失去沉雄力量；這是一件憾事！

如果這段樂曲唱得太過急速，那些特強唱出的字，「激盪、風狂、衝擊、巨浪」等等，就無

法使每個字都有鏗鏘之聲；這是一項損失。

這段樂曲要反覆一次，第二次結尾，「海洋上」的「洋」字，曲調裏所用的G音，並沒有臨

時升高。這是A小調的自然小音階，並無臨時升高的導音；而後邊的主和絃，則是臨時升高了第

三度的大三和絃。這實在是愛奧利亞調式的完全結束。（Perfect Cadence in Aeolian Mode

with Tierce de Picardie）。

如果喜歡西洋風味，把「洋」字的G音臨時升高，本來並非不可；但在這裏則不能。原因

是，「海洋上」的「海」字，女低音的G音，也該升高，而升高之後，立即下跳到D音，乃是一個增四度音程的進行，殊不自然。所以，「海洋」這兩拍之內，各聲部的G音，皆不要升高；如

此，這與A大調的完全結束有別，這是調式和聲特有的色彩。

真理的燈塔知在何處？

我們會不會迷失方向？

不！不！我們絕不會迷失方向！

忘記給休止符以足夠的休止；於是形成了急迫狀態，失去鎮定的力量。

這裏是稍慢的女聲問句，顯示焦慮與惶恐；隨即用穩定而堅強的合唱作答。唱者經常趨快，

船頭的航燈，依然放射着真理之光；

國父的寶典，蔣公的遺訓，指引着光明的方向。

你看！我們還有一位不惑、不憂、不懼的船長，

他是古今勇者的形象。

「最狂暴的風雨，不能攪擾他內在的寧靜」。

他以親切和煦的笑容，
撫慰着我們在風雨中的創傷。

這段樂曲，開始是勇毅的進行曲，繼之以鎮定的男低音朗誦，然後，寧靜的合唱，顯示親切的撫慰之情。許多團體演唱這段，都有很好的成績。

我們是復國的方舟，
我們是救世的慈航。

姑息的陰霾，掩不了公理正義的陽光；
猙獰的魔鬼，擋不住自由民主的康莊。

這段合唱，恢復了原來的速度。仍然不要趕快。

我們憑藉自己的力量，不屈不撓，奮發圖強。
那管它兇濤惡浪！怕什麼雨暴風狂！

這段是賦格式的進行曲，各聲部由低至高，順次加入；到了「那管它」，「怕什麼」，然後用全體合唱。這些對位式的曲調交織，不宜趕快，因為曲調的線條，必須清楚，趕快就易混亂。「惡浪」，「風狂」的句尾，皆有延長符號；伴奏之內，皆有上行的琶音。切勿使琶音開始得太早。且等待「浪」，「狂」的延長音將近結束之際，琶音才開始；宛如把歌聲延長的責任，交給琴聲，繼續伸展向上。

在這裏，重覆「方舟」「慈航」的一段。其作用是，把穩定之情再現，然後接入興奮激昂的尾聲去。

風雨不會久，黑夜不會長。

看我們，駕起正統文化的巨航，

邁向三民主義的方向。

衝出危難，直前勇往；

把雲霧撥開，將陰霾掃蕩。

喜見八億神州，

重沐青天白日的光芒！

這段尾聲，是活躍奮發的合唱，速度並非太快。如果這段開始之時就太快，則「衝出危難」的反覆句子，字多音密，便成匆促，無法將內容表現清楚了。

五○ 抗戰歌組曲六首

(SIX SUITES for VIOLIN and PIANO)

一九三一年九月十八日（九一八），日本軍隊強佔我東北；是爲抗日戰爭的序幕。

一九三七年七月七日（七七），在河北省宛平城外的盧溝橋（註），觸發戰事；此爲抗日戰爭的開始。從這時起，直至一九四五年八月，日本無條件投降爲止；連續八年中，我國同胞遭受到慘絕人寰的蹂躪，史無前例的犧牲，纔爭取得最後勝利。這種誓死不屈，艱苦奮鬪的浩然之氣，將永存國人血液之中，輝耀寰宇。（註，盧溝，俗寫爲蘆溝；原是盧睾，即是桑乾河；後稱爲永定河 在河北省宛平縣）。

如此壯烈的抗戰史蹟，該用有組織的樂曲來紀念它。這裏六首提琴與鋼琴合奏的組曲，每首皆以一首抒情歌開始，而以一首進行曲作結；六首連貫起來，可以簡明地刻劃出抗戰歷史的過程。各首抗戰歌曲的作詞者與作曲者，其姓名均註於樂譜之內。這六首組曲，一九七六年由香港

幸運樂譜膽印服務社白雲鵬先生印出。下列是各首組曲的內容介紹：

第一首　東北浩刼　（松花江上，抗敵歌）

（NOSTALGIA and MARCH）

「松花江上」是哀怨的懷鄉歌曲（Nostalgia），鋼琴引曲所用的曲調，就是此曲內的「九一八，九一八，從那個悲慘的時候」；九一八，展開了八年慘烈的抗戰史。懷鄉歌曲並沒有完全結束，立卽接入「抗敵歌」的激昂節奏。提琴與鋼琴輪替作主，奏出這首興奮的進行曲，顯示出「羣策羣力團結牢，拼將頭顱爲國拋」。、

第二首　盧溝烽火　（盧溝問答，全國總動員）

（BALLADE and MARCH）

「盧溝問答」是塡詞應用的敍事歌（Ballade），這是當年敎育民衆的宣傳材料。這首民歌風味的曲調，由提琴與鋼琴輪替擔任主奏；由抒情風格，轉入勇壯的進行曲。進行曲的歌詞原是

「動員！動員！要全國總動員。民族出路只一條，生存唯有抗戰！」

「全國總動員」是變奏曲的體裁。鋼琴爲主的一段，是轉到 D Dorian Mode，形似 D 小調而有升高的第六度音；這實在是以 D 音爲 Re 的多利亞調式。最後仍回到 D 大調，以激昂的節奏結束全曲。

第三首　血肉長城　（長城謠，旗正飄飄）
（CANTILENA and MARCH）

「長城謠」是五聲音階作成的民歌風格抒情曲（Cantilena），提琴與鋼琴交替奏出幽怨的曲調「沒齒難忘仇和恨，日夜只想回故鄉」。各段之間，分別由鋼琴、提琴奏出裝飾樂句，以作過門。最後，帶入進行曲「旗正飄飄」，提琴用雙絃奏出，更能顯出「好男兒報國在今朝」的威力。

第四首　前方好月　（歸不得故鄉，月光曲）
（CANZONA and MARCH）

當年的「青年從軍運動」，提出「十萬青年十萬軍」的口號，全國熱烈響應，使抗戰展開嶄

新的一頁。「歸不得故鄉」是哀傷九一八的抒情歌（Canzona），其內容是「可愛的家鄉，落在敵人手上，可憐的同胞啊，歸不得故鄉」。此曲結束在一個沒有解決的不協和絃上，立刻接入「月光曲」；這本是抒情曲與進行曲合而爲一的抗戰歌。最後的樂句「費思量，漫思量，思量好月在前方」，足以顯示參軍青年的壯志。

第五首　珠江怒濤　　（我家在廣州，保衞中華）
（CHANSON and MARCH）

這首組曲，刻劃當時華南方面的抗戰情況。「我家在廣州」是懷鄉曲，也是民歌風格的藝術歌（Chanson），由提琴加用弱音器奏出哀怨的曲調，「我已沒有家了，我家在廣州」！到了中間的一段，取消了弱音器，奏出憤慨的「廣州在沉淪；可是，廣州也在戰鬥！戰鬥！戰鬥！」由此接入雄壯的進行曲「保衞中華」。這是當年家傳戶曉的愛國歌曲「保衞我們五千年輝煌的文化，保衞我們全民族同生死的家」。結尾的一段「看東北河山，依舊青天白日滿地紅飄」，提琴以雙絃奏出，以增光彩。

第六首 還我河山 （嘉陵江上，勝利進行曲）

（ARIOSO and MARCH）

「嘉陵江上」是吟誦調（Arioso），有充份機會給提琴用抒情的聲調，表現出「江水每夜嗚咽的流過，都彷彿流在我的心上」。

「勝利進行曲」是紀念一九四一年長沙會戰大捷的歌曲。歌詞為「九宮幕阜發戰歌，洞庭鄱陽掀大波。前軍已過新牆去，後軍紛紛渡汩羅」。詞內所說及的九宮山，幕阜山，洞庭湖，鄱陽湖，新牆河，汩羅江，均是位於湖南、湖北、江西接壤之處，是當時的會戰地區。最後一段「槍要快裝，刀要快磨，趕走日本鬼，恢復舊山河」，這些活潑激昂的歌聲，昔為預言，今為史實。

五一　方言歌唱與國語歌唱

縱使世界能有一種共同語言，各地的方言，仍將永遠與人們的生活同在。

唱歌該用方言（母語）還是國語？實在說，兩者皆可並存。方言歌唱，永遠不會消滅；而國語歌唱，必須推行。請詳言之：

一、歌詞唱出，必須易懂

人們的生活，因時間，地方，習俗的不同，語言就有了或多或少的差別。古文與今文，中國

文與外國文，皆各有其特性。閻百詩云：「百里不同音，千年不同韻」，說明語言因地方，時間而有變化。自古至今，同一文字的讀音，也有了很多變化；何況種族不同，文字不同的語言呢！

無論是誦詩或唱歌，其中詞句，必須使人一聽就懂，然後可以獲得情感上的共鳴。例如，詩經，召南的「摽有梅」云：

摽有梅，其實七兮；求我庶士，迨其吉兮。

摽有梅，其實三兮；求我庶士，迨其今兮。

摽有梅，頃筐塈之；求我庶士，迨其謂之。

今人誦讀此詩，很難領會其意思；聽別人誦讀出來，也很難一聽就了解。古代詩句的用字與句法，與今日的用字與句法，實在已經有了很大的變遷。許多人從來就沒有機會使用這個「摽」字，也不曾明白它實在是「拋」的古字。這首女子求偶的詩，倘若譯為語體文句，就可使人一聽就懂。根據傳統解說，譯詞是：

梅子紛紛落地，樹上還有七分；

追求我的君子，莫躭誤美景良辰。

梅子紛紛落地，樹上只賸三分；

追求我的君子，今天再不能因循。

梅子紛紛落地，傾筐滿載收存；

追求我的君子，一開口便訂終身。

但這首詩本來是仲春季節未婚男女集會所用的歌詞。姑娘們把梅子拋擲給青年男子，表示求愛。如果男子接受，則以佩玉等物相贈，以訂終身。這是古代的一種求婚風俗。詩句內的「有」字，是助詞，古文裏的國名「有虞」，「有夏」，「有吳」，皆可爲例。「梅」是隱喻「媒合」之意。「墍」的意思，實在是「給」。根據這樣的解說，此詩並非說樹上的梅子落地，而是姑娘把筐內的梅子拋擲給所喜歡的青年男子。全詩的譯述便是這樣：

拋梅啊！整筐都給了他；給了所愛的人，開口便訂終身。

拋梅啊！梅子膞下不多；拋給所愛的人，今天不再因循。

拋梅啊！梅子還有很多；拋給所愛的人，莫誤吉日良辰。

古今文字，總有差別；輾轉相傳，解說便有不同。如果詞句清楚，使人一聽就懂，多麼

方便！唐代詩人白居易，作詩務求老嫗能解，就是這個原因。

歷代詩詞之演進，由雅言變為口語，也是自然的趨勢。唐代詩人劉禹錫的「竹枝詞」，張打油的「打油詩」，都是走向口語化的例子。雖然有人嫌其俚俗，但它自有惹人喜愛之處；詩詞名家，偶用及此，也是無傷大雅。

劉禹錫「竹枝詞」云：「楊柳青青江水平，聞郎江上唱歌聲。東邊日出西邊雨，道是無晴卻有晴」。這種雙關語的使用，大大增高了民謠的地位。（句內的「晴」字，與「情」字相關）。

張打油「雪詩」云：「江上一籠統，井上黑窟窿。黃狗身上白，白狗身上腫」。這可說是俚語詩的先驅。

宋代陳師道「後山詩話」記述宋太祖賜宴太液池，命學士盧多遜賦「新月詩」，所給的韻是俗語「些子兒」。盧詩云：「太液池邊看月時，好風吹動萬年枝。誰家玉匣開新鏡，露出春光些子兒」。太祖大喜，盡以座間飲食器皿賜之。俗語入詩，非但使人一聽就懂，而且能增妙趣；不論古今的詩歌，都有不少這類作品。然而，詩的優劣，仍要看作詩者本身的修養；倘若作者毫無修養，滿口穢語粗言，根本就無妙趣可言了。

清代宋葉，皮黃音樂風靡各地，唱腔都用「官話」。粵人為求聽得真切，遂有南音、粵謳的興起。南海縣詩人招子庸所作的粵謳，曾經傳誦一時；其「桃花扇」前段云：「桃花扇，寫首斷腸詞。寫到情深，扇都會慘悽。命無薄得過桃花，情無薄得過紙；紙上桃花，薄更可知。……」

粵東梅縣詩人黃公度的客家歌謠，是膾炙人口的作品。「買梨莫買蜂咬梨，心中有病沒人知。因為分梨故親切，誰知親切轉傷離」。詞中的「親切，分梨」，都是雙關語，媲美劉禹錫的「無晴，有晴」。

當今的歌詞名家韋瀚章先生作竹枝詞「歲暮即景，送財神」云：「小巷通衢處處聞，街頭天使送財神。利他主義心良苦，為得人來自己貧」。

俚語詩歌，聽者易懂，只要意境高，詞句妙，常能獲得大眾之喜愛。蘇格蘭詩人羅勃麗斯，就是以方言入詩，獲人好感。他所作的「友誼萬歲」，造語單純，感情真摯，遂能風行世界。Old Long Since 的蘇格蘭方言讀音是 Auld Lang Syne，聲韻更為響喨；此是方言歌唱最佳的例子。

也有人認為歌詞不應太過淺白；例如，唱經文，念符咒，並不須人人聽懂；如果聽懂了，反而失掉神秘感。這是一種偏見。多年來，天主教學行彌撒，已經不再堅持用拉丁文誦唱而讓各國用譯文誦唱；這就是為了要使人一聽就懂之故。

古文今譯，外文中譯，詩句口語化，都可說明方言歌唱的真正價值，在於使人一聽就懂。人們聽到經文與符咒，總免不了查問其內容；聽唱詩歌，又何嘗不想了解其中所說何事呢！

二、方言歌唱能增進親切情誼

唐代詩人崔顥「長干行」云：「君家何處住？妾住在橫塘。停船暫借問，或恐是同鄉」。賀知章「回鄉偶書」云：「少小離家老大回，鄉音無改鬢毛摧。兒童相見不相識，笑問客從何處來」。這都說明鄉音能喚起親切的情誼。因此可以說明，用方言歌唱，必能增進親切的情誼。

然而，不同地方的語音，有時卻有極大的差別；甚至同一地區，城內與城外的居民，都有全然不同的語音。這種差別，隱藏着互相排斥的惡感；加上藐視他人，勇於私鬥的習慣，一聽到某地的方言，不獨無法增進情誼，反而產生了敵意。由此觀之，方言歌唱有時竟會造成惡劣的效果。

中國地區廣潤，北方與南方，有很多不同的用語，常引起誤會或者鬧出笑話。例如，廣州人呼小孩子為大Ｂ小Ｂ，這個Ｂ字，當然是從英語 Baby 變來的；但北方人聽來就覺得很難聽。且不說全國這麼大的地域，只說廣州的鄰縣地區，語言的笑話就層出不窮。昔日在廣州舉行廣東省學校運動大會，臺山縣的女學生，賽跑回來，喘着氣大叫：「走死我啦！走死我啦！」廣州人聽了就忍不住哈哈大笑。當時報紙刊出這段運動大會花絮，一位臺山同學就不勝奇怪地向我訴說：這數日來，朋友們不約而同地請我用臺山話讀出「走死我啦」，聽了就大笑大叫，到底你們攪什麼鬼!?我請他讀出來聽聽，眾人一聽了，就大笑起來。其實，任何人明白了之後，聽了也很難不笑。

東莞人讀王維的五言詩「紅豆生南國」，也使廣州人笑不可仰；因為末句「此物最相思」，

聽來十足是「此物最想死」。由於這種語音上的笑話，很容易引致感情上的不融洽，也就造成了彼此的衝突。

因此可以看到，用方言歌唱，在小範圍內可以產生「小同鄉」的親切情誼；但範圍稍加擴大，就出現了排斥作用，甚至能把親切感情，全部損毀。方言歌唱可以說是一種特效藥，用之得宜，效果奇佳；偶有差池，就糟糕透頂。

三、國語歌唱能鼓舞團結精神

從上面所說，方言與國語，看來似乎是相斥相尅；但實際上，它們卻是相輔相生。方言形成了彼此的隔閡，國語則鼓舞起團結的精神。國語能將小我擴展成大我，將鄉土情誼擴展成愛國熱誠。中國的倫理思想，蘊藏着團結的力量。從個人出發，進而至於友愛、孝親，睦鄰；由修身而至於齊家，治國；每個階段都是相輔相成，而非相斥相尅。因此，國語歌唱直接助益於愛國情操之培養。

然則，國語普及是否能使方言消滅呢？鄉土情誼與愛國情操，是並行不悖的；愛鄉是愛國的基礎，愛國以愛鄉爲開端。國語普及有助於全民感情之融洽。方言將與國語並存。母語如親情，絕對不會從生活中消失掉。

有人以爲四海一家，世界大同，將來不會再有國家民族的分割；這是天眞而愚昧的想法。惟其是四海一家，世界大同，更需要各個國家，各個民族，各獻所長；然後能使這個世界增添光彩。曾經有幾位日本的動物學家，研習猴子的語言；但去到非洲，全無用處。非洲猴子的語言，與日本猴子的語言，完全兩樣。我們可以肯定，美洲猴子的語言，也必有別於澳洲猴子，歐洲猴子的語言。不同生活環境，自然產生不同的語言。縱使世界能有一種共同語言，各地的方言，仍將永遠與人們的生活同在。

四　結　論

有人說，方言之中，常有許多字音不利於唱。其實，任何一種語言，都有不利於唱的字音。粵語有閉口音，國語有翹舌音，唱起來並不響喨。

歐洲自從出現了文藝復興運動，義大利語就成爲歌唱的標準語。德國作曲家韓德爾所作的歌劇，全用義大利語來唱。莫槎特也是如此，只在最後所作的一個歌劇「魔笛」，乃用德語來唱；難怪當時樂評家慨嘆：「德國終於有了自己的歌劇！」德國語言喉音很重，法國語言鼻音很重；當時法國文人盧梭，居然聲稱法國語言不利於唱。直至民族思想擡頭，他們纔恍然大悟：用別人的語言來唱自己的歌，實在不成體統。

在中國，全國有共同的文字，與歐洲各國情形不同。中國地區廣濶，語音自然有差別；但用國語來講，來唱，都是易於實行的。

用方言歌唱，可增進「小同鄉」的感情，可以增強愛家愛鄉的親切情誼。用國語歌唱，能啓發「大同鄉」的感情，可以鼓舞愛國愛族的團結精神。在抗日戰爭的八年中，我們曾藉音樂活動來推行國語，增強國民敎育的力量。直至現在，國語歌唱仍在繼續推行；因為，愛家愛鄉與愛國愛族的情操，必須同時培養。我們認定，方言歌唱與國語歌唱，都很有用；在不同的場合，須有不同的處理。樂敎工作者，應該時時兼顧。

五二 俚語歌曲之檢討

這是披上音樂彩衣的游藝項目，
不應以音樂藝術的尺度去衡量它。

俚語，是不加文飾的通俗口語。五代史，「王彥章傳」，說及這位忠義的刺史「常用俚語」。

俚歌，是用通俗口語唱出的歌謠。詞句沒有使用雅樂的文飾，聽起來有親切感。蘇軾詩云：「不惜陽春和俚歌」，是指詩人一時興到，放開了陽春白雪的雅樂而與人唱和俚語歌謠；這乃是文人雅事之一。蘇軾嘲笑他的老朋友午睡太長，作小詩「六目龜」云：「不要鬧，不要鬧，聽取龜兒號﹔六隻眼兒睡一覺，抵別人三覺」。當今歌詞名家韋瀚章先生也曾用俚語作打油詞「浪淘沙」賦「歲暮聞加稅」云：「加稅又加捐，真正該鑽！屋租差餉盡齊全。柴米油鹽剛漲定，又攬

渦漩!?雙眼泛紅圈，幾咁心酸！何時何日得捱完？急景凋年還撲水，撲到頭穿！」讀這首詞，倘若不懂撲水就是向人借錢，則很難明白詞意了。

俚語，俚歌，實在古今皆有。生活詩詞，偶然用及俚語；聽唱樂曲，偶然用及俚歌；實在無傷大雅。但，當俚語超越了一個限度，就造成惡劣風氣。當聽衆忍受不了之時，就必然羣起斥責。

俚語歌曲有如廣告歌曲一樣，要使到人們一聽就懂，一懂就能隨聲和唱，以收宣傳之效。通俗口語，爲求新奇，有時不惜使用到市井隱語，黑幫暗語。輕鬆題材，爲求刺激，終於演變而爲猥褻的笑料，低級的趣味。這就把歌曲陷入了粗野的泥沼，遠離了藝術的正途。

音樂的真與僞

目前有些俚語歌曲，其粗野程度，實在超出了人們所能忍受的界線。這類材料之作成，是堆砌起猥褻的俚語，借用音樂的外貌，表現低級的笑料。這根本不是樂曲而是打諢，是逗人嬉笑的小丑說白；它是用理智去瞭解的諧談，不是用感情去體會的音樂。雖然它披上了音樂的彩衣，雖然節奏的變化與樂聲的襯托使它更增華麗；然而，我們不能用音樂藝術的尺度去衡量它。正如孫行者與猪八戒，化作陳家莊的一雙小兒女去供祭靈感大王廟的妖怪；他倆根本就不是什麼純眞的

童男童女。（見「西遊記」第四十八回）。

既然這些俚語歌曲並非音樂，何以人們卻把它當作是音樂？一般人的心目中，總以爲有唱有奏就是音樂。例如，對於食品，人們並不會細心分辨多菰與香信。在餐桌上，也分不清豬肉絲與鷄肉絲；經常被騙而毫不察覺。

許多人在受敎育的過程中，從來就沒有人去敎導他們如何去分辨音樂的眞與僞。他們生長在「音盲」的世界裏，聽到打諢與唱歌，就好比看到魚目與珍珠；實在無從分辨。

在這樣的環境中，凡具有良心的敎育工作者，都應毅然負起這個敎導的責任。樂敎人員該爲此盡力，文化團體該爲此宣揚；直至人人皆具音樂知識，人人跳出了「音盲」的境地，能够辨別音樂的眞與僞，然後音樂風氣纔能改善過來。

必須用得其當

從音樂敎育立場看，音樂是用來充實日常生活的精神食糧。任何種類的音樂，對於生活，皆有用處；甚至這種借用音樂彩衣的俚語歌曲，也有用處。但使用它，必須用得其時，用得其地。

音樂宛如藥品，補藥與毒藥可以同時存在，皆有它們本身的用處；只要用得其當，用得其法。

對於打諢式的俚語歌曲，倘若爲了個人的喜愛，閒來聽賞以解悶，實在未可厚非。正如在浴

室裏跳脫衣舞，在廁所裏大小便，無人可以怪責。但，到廣場中跳脫衣舞，在會堂中大小便，就是破壞秩序；非止缺私德，而且缺公德。若把這類俚語歌曲，不停地在電臺廣播，實在是犯了時地不宜之病；其罪過不在唱奏者本身，而在主持節目的人。倘若爲了推銷貨品而不惜犯此罪過，則是罔顧公德，見利忘義的行爲。此種罪過之養成，實在源於以往教育的失敗。一個人從幼至長，所受的教育只是顧及學科考試，全然不理品德修養，當然造成這種禍害了。

培養抗毒能力

生活在商業繁忙地區的人，很容易養成急功近利的習慣。這種習慣，表現於藝術創作之中，就是「重視有利可圖的措施，絕不顧及將來的惡果」。例如，內容雋永，表現精湛的喜劇，不易產生；外形滑稽，堆砌取巧的鬧劇，俯拾卽是。穩重沉着的人，不愛多言；譁衆取寵的人，唱個不休。這種情形，隨處可見。

眞誠的藝術與敷衍的作品，當然有很大的區別。且看人揮筆寫字或者表演武藝，一落筆，一動手，就顯示出其根基之深淺。深厚的根基，並非裝模作樣可以成功；只有長年苦練，乃可獲致。這在急功近利的商業社會裏，就很難養成。俚語歌曲的編作者，唱奏者，並非不聰明，也並非技藝不熟練；但他們欠缺德性的修養，欠缺了一顆仁者之心。許多廣告畫匠都有精巧的技藝，

但他們永不會瞭解當年米蓋朗琪羅何以要用整個生命去替教堂繪寫壁畫。

我們生長在這個被急功近利所污染的地方，卻不必過份悲觀；因為每個人的內心，仍然蘊藏着或多或少的浩然之氣。只要能夠用教育之力來培養起這種與神明同在的浩然之氣，我們就決不會被這種污染所傷害。實在說來，這些俚語歌曲，並沒有能力毒害全部人的心靈。性情穩定的人，早已養成了聽而不聞的抗毒能力。昔日許多憂時之士，很擔心那些狗經馬經會掩蓋了書經聖經；但這些現實的毒害例證，適足以發人深省，鼓舞起衆人的良知，更能及時警惕。狂風中的樹木，比溫室裏的花朶，長得更堅強。當然，抗毒能力，還須藉教育的力量去培養；因此，我們寄望於教育人士的通力合作。

樂人們之覺醒

目前，為賺錢而編作迎合大衆口味的俚語歌曲，處處都有。我們不必多加斥責；事實上，也並不是斥責就能收效。對於那些劣等俚語歌曲（實在是黑語歌曲），有人要在電臺禁播，在學校禁唱。這種措施，可以收效於一時，但非治本之法。治本的方法，唯有加強教育力量。倘若藝人能有較高的修養，就不至於把肉蔴當有趣。藝人能夠自律，能把良心放在工作之中，社會風氣就容易改善過來。

有些歌者說：「我若不唱這些俚歌，也必有別人去唱」；這是忘記了「先求諸己」的明訓。

他們認爲「我不做賊，也必有別人做賊；再三思量，不如自己先做賊」。這乃是劣等教育所造成的惡果。

倘若敎育力量能够掃除文盲，音樂敎育也掃除「音盲」；則人人自能辨別音樂的眞僞，那些劣等歌曲，根本不會受人歡迎，也不必我們禁止，自然絕跡。因此，具有良心的藝人，具有良心的團體，都該切實負起「己立立人，己達達人」的教育責任。

五三 應用歌曲之編作

服務大衆是一種藝術，

未經學習，就很難做得好。

音樂並非孤高自賞的消遣用品，實在是服務社會的教育工具。畫家為郊區公園繪圖案，書家為清潔運動寫標語，並無損於其藝術尊嚴；樂人為社教編作應用歌曲，原是份內之事。但，徒然熱心樂教，仍嫌未够；還該精研工作技術，以求效果更好。一位小妹妹，非常熱心去協助救傷工作；但她一見到鮮血，就給嚇暈；結果，累得別人還要忙着去救她。有熱心而缺才幹，常常增加了別人的煩惱。因此，每個音樂工作者，都該學習編作應用歌曲；研究作曲的人要學，磨練唱奏的人也要學，獻身樂教的人更要學。這裏所要說的，就是編作應用歌曲所該注意的事項。

一、爲詞句譜成合理的曲調

當我們把一首歌詞細讀之時，其中的分段，分句以及句內的字組，都該小心分析。每個字的平仄，每個字在句內所佔的長短，強弱，皆須有合理的安排。在細讀歌詞之時，手邊經常不可缺少一冊可靠的發音字典。無論是用國語，粵語唱出，遇到稍有懷疑的字音，就該立刻查考。有些字音，你以爲自己認識得很正確；但，查考之下，你所認識的，只是很小的一部份而已。有些字，不同的讀音，偶然唱高些或唱低些，就可能鬧笑話。例如，「提倡」廉潔」的「倡」字，「妙筆生花」的「筆」字；讀與唱，所用字音的高低，都要小心。「興家」不能唱成「興嫁」，「同心」不能唱成「痛心」；作曲者是不能不小心處理的。

試看那些令人喜愛的曲調，其特點就是由於字與音之配置得流暢自然。美麗悅耳的曲調，倘若移到別處去，常不覺其美；正如美女的一雙眼睛，移到老太婆的面上，並不會美，且成古怪。

其實，悅耳曲調所用的材料，不過是音階內的各個音，爲甚能具有迷人的魅力？這個問題，正如一般人常問：「點心只是用麵粉與糖製成，爲甚有些點心人人愛吃，而有些點心則人人怕吃？」

細心想一下，就能明白，材料之外，還需精巧的技術。若要做得好，不學怎行？！

現在可以解答「什麼才是合理的曲調」。要曉得什麼才是合理，最好先明白什麼是不合理。

，把茶壺背向茶杯，就是不合理的造形。你可曾聽過「貼錯門神」的一句俗語？倘若明白如何張貼門神，如何放置茶壺與茶杯，則必然明白詞與曲的結婚，必須互相遷就，互相幫助，兩者融洽，結成整體。

有人以爲大衆所唱的歌曲，不宜有臨時升降的變體音；因爲，變體音較難唱得準確。這是錯誤的想法。其實，所有升降的變體音，皆爲服務於曲調的自然與流暢。只因想把歌詞唱得更自然，使人聽得更清楚，遂將變體音運用於曲調之內；這樣的變體音，非但不難唱，而且更易唱。這些例子，隨處都可以看到。

歌詞之內，常有連續反覆出現的字。當它第一次出現之時，字音的平仄高低，必須恰當，以免聽者誤會。當它再次出現之時，偶有高低變化，也都不怕誤會了。例如，第一次的「飛飛飛」，切勿唱成「肥肥肥」，以後出現，雖然唱成「肥肥肥」，也不會惹起誤會；因爲聽者所得的印象，經常是先入爲主。

歌詞裏的強弱字，必須與曲調裏的強弱拍，長短音，配合良好。例如，「不要貪心，不要懶惰」，絕對不能把「不」字放在弱拍短音。無論曲調作得多麼悅耳，若給人聽到「要貪心，要懶惰」，就全部失敗了。

有人以爲歌詞的字音既然有平仄之限制，則詞句的曲調，早已定了型，又怎能再有變化之餘地呢？其實，字音平仄與曲調高低音，只是一種比較的關係，卻不是絕對的關係。在不同高度的

音階中，在各種變化的轉調裏，相同的詞句，仍然可以用不同的處理方法，作成許多不同的曲調。

當一首歌詞被編成曲調之後，詞與音的組合便定了型。一個曲調，乃是有個性的組合物，不能隨意改動。好比一座樓宇之落成，若要改換一些間隔板壁，很容易辦；若要改換一根柱子的位置，就只有拆平再建了。因此，作成一首歌曲，切勿草率發表。蛾兒焦急地要從繭裏攢出來，發覺到雙翅尚未長成，那就只有死路一條。

二、為聽者與唱者增強作品趣味

把歌詞裏的字音，句法，處理正確，只是編作歌曲的起碼條件。且看那些商業廣告歌曲，為了要使人一聽就懂，經常使用朗誦式的歌唱。朗誦使人易懂，但尚欠歌詠的抒情成份。朗誦所用的聲域很小，曲調起伏的輻度也很狹窄；遇到感情豐富的歌詞，朗誦就不合用了。

為了要使歌詞有更豐富的詠唱風格，那些對偶式的句子，應該移位發展，用同形句來加強感情的擴張。歌詞內，意有未盡之處，必須用音樂句子為之引伸。例如，這句歌詞「喜見家家常歡笑，幸福滿人間」，在「歡笑」之後，應該用「啦啦」伸展為樂句，加以感情上的擴大，然後接入「幸福滿人間」。如此，歌曲可以進行得更自然，同時也增加了唱者的趣味。

全首歌詞唱完而尚覺其結束得不夠圓滿，該為之加作尾聲。只須將尾句反覆，就可應付；但我們不必學那些流行歌曲那樣，把尾句反覆若干遍，累贅得惹人煩厭。有時也可以從整首歌詞之內，選出一些重要句子，重新組合，另作曲調，用為尾聲。

至於歌曲的引子，可以採取該歌的開端，接以該歌的尾句。取其開端，使人一聽就認得出所唱何歌；取其尾句，則是使人曉得何時開始唱。

在一首歌曲之中，應該盡量使用大眾熟習的樂語；如此，可使聽者與唱者，都感到親切。倘若專用增減音程的跳行，變體音程的跳行；就使聽者與唱者，都覺得不愉快了。

三、把詞句所蘊藏的意義表現於歌曲之中

把歌詞處理成為合理的曲調，把曲調開展成為趣味的歌曲，都是要使歌曲具有優美的外貌。

除了外貌優美，還要將詞句所蘊藏的意義，用音樂表現出來。一首歌詞的風格，（例如，進行曲，抒情曲，遊戲曲等等），必須在作曲之前就有所決定；事實上，細讀歌詞時，就決定。速度，力度，表情標語，（例如，快或慢，強或弱，豪放或柔和等等），該在歌曲開始之處，加以註明。

歌曲的伴奏，必須能襯托出詞句所蘊藏的意義；恰似繪畫人像，外貌的酷肖只是起點，其終點乃在於神態與性格之顯露。例如倡廉歌曲裏的「香港人」，「幸福滿人間」，「開路先鋒」，

「祝君健康」，「半夜敲門也不驚」，各曲的伴奏，是活潑或豪放，是輕快或溫柔，必須能夠顯示出該歌的特性來。（見本集第四十八篇）。

為了要學習處理歌詞，這裏試列出三首著名的詩；每首詩都有兩位著名作曲家曾經作成藝術歌。試把樂譜分析研究，就可明白。它們是：

「快樂頌」是席勒所作的詩。貝多芬把它譜成獨唱，四重唱，大合唱，放在其第九交響曲的尾一章。舒伯特把它譜成獨唱藝術歌。

「蓮花」是海涅所作的詩。舒曼把它譜成獨唱曲，法朗次也把它譜成獨唱曲。試把它們比較研究，就可看出作曲者如何讀一首詩。

「都勒國王」是歌德所作的詩。詩中所說，是這位國王的愛心堅貞不變。這是歌德所作詩劇「浮士德」內的一章。舒伯特把它作成獨唱，李斯特則把它作成較長篇的藝術歌。

為了要增進編作應用歌曲的技術，可將下列各項，用為日常生活的消遣：

一、把聽到的或想到的曲調，默寫出來，然後把它加以改訂，編成有趣的小曲。默寫曲調，不必太長，只是一兩小節。用了這一兩小節，加以改造，自己續完它。

二、把一句簡單的曲調，加用裝飾音，使它更為流暢。

三、把一首小曲，改變為任何拍子。例如，「友誼萬歲」是二拍子的樂曲；試把它改為三拍

子，看效果如何。電影「滑鐵廬橋」的告別圓舞曲，就是這樣改成的。試用其他小曲，改編爲不同拍子的舞曲。

四、隨時爲一句曲調作出低音的對位曲調。不必寫在紙上，只用心算方法，好比奕棋不用棋盤。如此，可以練好兼顧外聲進行的才幹；對於作曲，助益甚大。

五、在需要時，隨時把一首獨唱曲，改編爲四部合唱。隨時在鋼琴上，右手奏出曲調，左手則奏出其低音進行。

（附記）這是一九七七年十月七日在香港音專學校的專題演講。此次蒙香港倡廉工作委員會贈音專以一百份歌曲，每份包括「倡廉之聲」新歌第一輯二十頁；特在此向倡廉工作委員會致謝。爲了講解時均根據這些歌曲，更有諸位同學熱烈發問；聽講各人甚難將所講材料組織成爲一篇文稿。因此，遵胡德蒂校長之囑，整理而成此篇，以便查考。

五四 抗戰歌曲之分析

抗戰歌曲之蓬勃發展，

其成就只在國民教育之推行；

音樂藝術本身，並無值得自豪之處。

一九三七年七月七日，盧溝戰事觸發了抗日戰爭；全國總動員的命令一經頒下，音樂立刻投入了戰鬥的隊伍。（這裏是概說廣東省的音樂情況）。一九三八年，日本飛機轟炸廣州，次年秋天，廣東省政府內遷粵北，（先遷往連縣，再遷到曲江），廣州便卽陷入日軍手中。日軍為了要打通粵漢鐵路線，一九四〇年北犯，遂有粵北會戰，日軍慘敗而退。一九四一年有長沙會戰，日軍也是慘敗而退。直至一九四五年，盟軍以原子彈轟炸日本廣島，日本乃無條件投降。在此八年

抗戰之中，音樂進展情況如何？我們必須詳加分析，好憑過去的經驗，來糾正未來的路向。

一、音樂成為戰時教育工具

抗戰期間的音樂，為物質條件所限，全部只屬於歌曲的唱奏。一九三一年，（就是日軍強佔東北，九一八之役的一年），中國音樂剛剛走上新生的道路，正要用純正的音樂來振作人心，正要用壯健的歌聲來掃除那些自嘆、訴寃之類的歌伶小曲；這實在是音樂的清潔運動。一旦總動員命令頒下，音樂的人力未足，材料未備，遂有手足無措的現象。

在非常時期之中，負責音樂活動的有戰區司令部，動員委員會，省教育廳與市教育局轄下的民眾教育館以及各學校的宣傳服務隊伍。所有愛國運動，救亡運動，空防運動，募捐運動，籌募寒衣運動，衞生保健運動，以及識字運動，國語運動，無一不用音樂為工具。因為宣傳抗戰之故，加速了國民教育的工作，音樂教育也就顯得非常蓬勃。

當時的歌詠團體風起雲湧，廣州市基督教青年會所主辦的民眾歌詠團，情況尤為熱烈。這個團，是自由報名參加的，並不收取任何費用。參加者有各行業的青年人，擔任教唱者，是當時音樂界的知名人士。每在星期日下午，齊集青年會大堂練唱，為當年最熱烈的音樂活動。然而，堂大人多，也沒有擴音設備，教唱者聲嘶力竭，實在很難維持長久。團員的音樂程度極為參差，不

久就出現了分歧的意見；一是樂譜問題，二是語言問題。好心的音樂領導者，認爲學習生於需要，借此機會來教衆人使用五線譜，可以事半功倍。好心的國語專家，也認爲此時推行國語，必易收效。但喜歡唱歌的人，當時慣讀數目字的簡譜；他們聯合起來，表示很厭惡這些「古怪的豆鼓粒」。不懂國語的人，也覺得極不方便，趣味就降低了。這種自由參加的歌詠團體，也與民衆教育館主辦的歌詠班相似；團員流動性很大，經過兩三個月，也就無法不結束。實際負責推廣音樂宣傳的，仍是政工隊伍以及各學校所主辦的宣傳隊。他們唱歌，用簡譜或五線譜，用國語或粵語，都由主持者決定。一切都服務於宣傳，不爲工具而爭執；這種實事求是的精神，遂成爲抗戰歌曲的特點。

二、按譜填詞的抗戰歌

許多學校每在演唱抗戰歌曲之時，例必把識字運動與國語運動，同時進行。他們把每句歌詞，分別寫成若干幅大字的橫額，唱到那一句，唱衆就把那一幅橫額高舉；好讓聽衆們看詞聽歌，加深了解。在當時，處處都沒有放映字幕的幻燈用具，也沒有派發印好的歌詞，也沒有擴音設備，在沒有東西可看的演唱會中，這個辦法受到廣大羣衆的歡迎；這便成爲抗戰歌曲演唱會的特點。

我們實在不宜用音樂藝術的標準去衡量這些活動，這不過是借音樂活動來做教育工作而已。

抗戰初期，合用的歌曲爲數不多。書店彙印成集的，都是簡譜版本；由於演唱地點，經常沒有鋼琴設備，所以也沒有人要買鋼琴伴奏譜。那些歌集的名字，常用的有：救亡歌曲集，叱咤風雲集，愛國歌詠，抗戰歌詠，祖國之歌，熱血歌集，中華之聲，醒獅吼聲，雄壯歌聲等等。當時歌詠團體常唱的一首「自強歌」，歌詞只是幾句口號：「我爲中國生，我爲中國長，我爲中國青年當自強。中國萬歲，中國萬萬歲！」這是昔日東洋留學生們的作品，詞句實在空洞得很。在此敵軍入侵之際，我們才醒來唱這樣呆滯的歌詞，實在太過遲鈍了！

在匆忙之中，樂曲如此缺乏，只好借用外國歌曲，填入抗戰的詞句。當時常唱的是古諾所作歌劇「浮士德」的「士兵合唱」，海頓所作奧國國歌的「決決中華」，聖歌「齊來崇拜」的「中華青年」，電影「流氓皇帝」的進行曲「起來民衆義勇軍」，瑪士格尼歌劇「鄉村騎士間場曲」的「大哉我中華」。詩人塡詞，對於樂句結構，拍子強弱，都未盡熟練，對於字韻之響喨與否，也多不大清楚；所以塡出來的詞句，效果就不如理想。試看「馬賽革命曲」的塡詞，便可明白：

「嗚呼！炭炭乎其殆哉！父母兄弟盍興乎來！喧賓奪主，公理今安在？侵略主義，流毒九埃！……」

如此艱深的字句，實在不利於聽；闇晦的聲韻，也不利於唱。如果詩人平日關心音樂，肯自己開口唱唱歌，就不會寫出這樣的歌詞來給別人唱。但，急需材料之際，無論好壞的東西，也要拿來應用了！

三、按詞作曲的抗戰歌

詩人自由創作的歌詞，本來可以擺脫按譜塡詞的種種束縛；但詩人常用「詩經」的雅頌句法為範本，使詞藻艱深，字韻欠響喨，句法裏充溢着書卷氣息。詩人作出文縐縐的詞，樂人則配以西洋風味的曲；這是由於經驗尙淺之故。要使歌詞具有文學價值而且口語化，要使樂曲具有藝術價值而且中國化；還要走一段很長的路。

這裏可以舉出一首歌曲為例：

歐漫郎所作的「前進」，在一九三六年由何安東作成一首進行曲。曲調雖然洋味頗重，但樂句簡潔有力，深得衆人喜愛。青年會民衆歌詠團，把此曲唱得尤為熱烈。下列是前半首詞句：

精忠報國男兒志，相期我與使君。

休再醉生夢死，振起殺敵精神，要學那岳家軍。

前進！前進！敵人已近平津！

這首歌詞意義不錯，只嫌字韻欠響喨。但青年人則不喜歡這句「我與使君」的個人英雄口

吻。（這是曹操當年煮酒論英雄，對劉備所說的話：「天下英雄，惟使君與操耳」。）

一九三七年，全國總動員的命令頒下，荷子為之填入新詞云：

民族出路只一條，生存唯有抗戰。

反對暴力侵佔，掙脫壓迫鎖鍊，要聯成鐵陣線。

動員！動員！要全國總動員！

由於詞義精簡，易唱易懂，瞬即唱遍華南各地。這可以說明歌詞創作的演進情況。

抗戰初期的歌曲，大眾化與藝術化兩條路線，是由不同工作環境的作者們，分別按需要而發展。大眾化的歌曲，利於軍人歌唱以及對廣大民眾的宣傳；例如沙梅所作的「打回東北去」，曲調很簡單，歌詞只是幾句口號：

打回東北去！打倒日本帝國主義，

和漢奸走狗無恥的奴才們。

他殺死我們同胞，他強佔我們土地，

日本鬼子真可恨！打回東北去！

這樣的抗戰歌曲，雖然易唱易懂；但內容欠缺藝術氣質；所以人們更愛長城謠，松花江上。

藝術化的歌曲，除了歌詞具有文學價值，更要求樂曲具有藝術趣味；例如，抗敵歌，旗正飄飄，歌八百壯士，保衞中華等等，都常受衆人喜愛。

在抗戰期中，大衆化的歌曲與藝術化的歌曲，實在同時發展。大衆化的歌曲，以齊唱姿態出現於大衆的生活中；藝術化的歌曲，以合唱的姿態出現於音樂演奏會裏。抗戰時期的生活，處處洋溢着歌聲；抗戰歌曲，無所不在。

四、樂曲作者寓學於做

抗戰期中，經常需用新歌來配合國家的呼召；音樂工作人員，隨時都要負起作曲的責任。作曲者不熟練練奏琴，全然沒有問題；因爲根本沒有鋼琴可用。作曲者不熟練使用五線譜，也是不成問題；因爲常用的樂譜，都是數目字的簡譜。作曲者不懂和聲技術，也是不成問題；因爲只須齊唱曲調，無須和聲。軍樂隊的隊長，不懂和聲，失了分部的譜本，就教隊員全體齊奏；那位司令官非常讚美，「聽起來更覺清爽！」對於一切歌曲，只求曲調能將歌詞送到聽者的耳中，作曲者的任務便算達成了。

這類的歌曲，作曲者常用朗誦式的曲調；但求聽得悅耳，就算傑作。因爲作曲者常是「試行

錯誤地作曲」，縱使有心想求教，但沒有人能給他們指導；所以許多歌曲都是拍節錯誤，曲調生硬，句法模糊，和聲雜亂。在當時，音樂服務於宣傳，也沒有人再作苛求了。

在工作的實踐中，作曲者發現到民謠曲調，大有用處。模仿民謠風格的曲調，既受衆人所喜愛，也較易於創作；因此，開展了中國風格歌曲創作的新方向，同時也使一般愛好音樂的人們，不再藐視民間的音樂。昔日提倡純正音樂，爲的是掃除那些萎靡歌曲；那時樂人們崇奉西洋古典音樂作品，重視巴赫，海頓，貝多芬的作品而鄙視鄉村野老的山歌與舞曲。現在，經過抗戰宣傳工作之後，對民間音樂的觀感，逐漸有了改變；對於生長在民衆口頭的古老歌調，也就另眼相看了。詩人們也醒悟過來，認識了羅勃龐斯的偉大，要替民歌做淨化歌詞的工作。音樂工作者們，立刻發現到自己的轉變；但面對着這些久被塵封的寶物，如何着手去整理呢？這實在是一個好才幹有限，不能不急起直追了！

五、側重歌唱的抗戰音樂

抗戰期中，樂器缺乏，音樂活動，常以歌唱爲主；混聲四部合唱便是和聲豐富的樂曲。所有合唱歌曲之演出，皆是採用牧歌風格；即是沒有樂器伴奏的合唱。這類合唱，有時用分部的鼻音和唱，有時用啦啦伴唱，也有時用拍手助唱。偶然也用樂器爲助，例如口琴、胡琴、竹笛等等；

但因音調不適合，補給材料也很困難，爲省麻煩，索性放棄了。這是充份實踐古諺明訓：「得不到所想要的，只好充份運用所能有的」。當時鋼琴非常稀罕，唱片唱機也很難找到，收音機更難獲得，電視則根本未曾面世；所以聚集起來分部合唱，就成最佳娛樂，不獨聽者愛聽，而且唱者愛唱。合唱團宛如一座大風琴，不獨能供應和聲伴奏，而且堪作擴音器材。合唱團，實在是抗戰期中音樂活動的重要角色。

曾經學習過鋼琴、風琴演奏的人，除非奏者能夠編作樂曲，否則很難投入服務。因爲鋼琴風琴，並不容易得到；縱使有了琴，奏者也無法找到伴奏譜。看着簡譜來奏鋼琴或風琴，並不是人人容易做得到的事。抗戰音樂培養起大衆的歌唱風氣，但對於樂器演奏，卻很少顧及；這是一件憾事！

經過歌唱風氣之薰陶，人人都能認識音樂的動力。雖然大衆的音樂修養未能廣遍提高，但由音樂帶來的愛國熱情的卻是成績卓著。因爲音樂有最佳的宣傳功效，就有人利用音樂來做政治宣傳工具。抗戰結束之後，我們就長期地受到政治音樂所帶來的困擾。

六、從抗戰歌曲所得到的教訓

常有人問：抗戰期間，音樂風氣非常蓬勃，戰後的音樂情況，忽然沉寂下來；似乎抗戰音樂

的活躍精神，突然失踪了。到底，這是什麼原因？

抗戰期中，音樂工作者在無米之炊的情況下拼命苦幹；他們都能切實感覺到，這只是無可奈何的應急工作。為了要把後半生的時光奉獻給音樂，必須急起直追，投身於正統的音樂訓練；而這些嚴格的音樂課程，並非在三數年就有成績可見。當年的作曲者，天天作新曲；演唱者，日日唱新歌；皆是為了抗戰宣傳。表面看來，情況極為熱鬧；但工作者自己明白，內容實空虛。好比截髮留賓，殺鶴款友，只堪應付一時，實在並非長久之計。音樂工作者，從實踐之中自感不足，期望進修，已非一朝一日之事；到了戰事結束，他們便急於潛伏求學了。

戰時在宣傳工作裏，音樂工作者發現到民間歌曲乃是民族音樂的寶藏。拿起民歌來唱，不獨見其特性，且也發現其親切感；但要用和聲方法去把歌曲編整，就非深入研究不可。好比發現了巨大的礦藏而技術未精，器材未備，如何能夠進行開採呢？作曲者不能不潛伏求學，於是音樂圈地顯得沉寂。欲跳先蹲，這原是一個好現象。

近三十年來，代替了抗戰歌曲的，是娛樂圈內的流行歌曲。這些流行歌曲，是商人藉娛樂以圖利，其內容是談情說愛，嬉笑打諢，供給消閒的材料，並不關心於愛國思想之培養。許多人慣用抗戰歌曲的精神來衡量流行歌曲，當然要感到失望了。

其實，不論是嚴肅的音樂或娛樂的音樂，皆不能缺少嚴格的訓練與學術的研究。若不從頭把音樂教育整頓，則一切音樂創作，奏唱表演，皆是應急的材料，全然說不上藝術份量。抗戰結束

至今已經三十餘年，由於世局動盪，藝術文化，常在混亂的狀態裏。所謂嚴肅的作品，仍然擺脫不掉抗戰期中的政工隊風格（偏於呼喊口號）；娛樂的流行歌曲，仍然擺脫不掉抗戰期中的雜技團內容（偏於嬉笑打諢）。其中原因，乃是國家未有重視音樂教育，未曾設法集中人才，實施嚴格的訓練。國內具有音樂才華的人不少，但都自生自滅。韓愈所言：「千里馬常有，而伯樂不常有」；讀之令人慨嘆！

站在國家的立場觀之，若不用國家的力量來栽培起正統音樂技術，則我國音樂始終都停留在應急式的抗戰歌曲風格上；四十年前如此，四十年後亦如此。我們該如何振作努力呢？

五五　詩人說樂與樂教真義

> 詩人說樂，常偏於靜美境界；
> 但教育必須兼顧音樂的全面功能。

荀子「樂論」云：「樂行而志清，禮修而行成，耳目聰明，血氣和平，移風易俗，天下皆寧；美善相樂」這種樂教見解與西方賢哲的見解，完全一致。希臘古哲柏拉圖在其「理想國」裏，重視音樂訓練；他認定節奏與和諧，皆能賦予心靈以優美的態度。一個人能夠經常浸潤於善的境界中，則其品格就能日趨於高尚與優美。希臘哲學的觀點，道德即是內心的和諧；音樂的目標因此與道德的目標相吻合。善與美原是一體；德不先於美，美亦不先於德。

音樂能夠陶冶性情，改善品格。到底，音樂是如何達成這個任務的？我們對此，必須有所瞭

解。

當我們把整個身心投入音樂活動之中，我們實在是同時參與美的欣賞與美的創造的活動。在活動過程當中，我們的情緒受到有力的激勵，我們的精神得到任意的發揮，音樂把我們的心靈帶到無極的境界；於是品格得以擴大，情感得以超昇；在不知不覺之中，我們不斷地改變自己，發展自己，使品格變成更深厚，更偉大。

既然音樂具有如此卓越的教育力量，我們就應該把它的功能全面運用而不可只用局部。音樂可以教和，同時亦可以教戰。教和是陶冶德性，使內心和諧；教戰是紀律嚴明，使精神振作；二者必須兼顧，音樂的功能乃得到圓滿的發揮。

我國歷代詩人，對音樂的見解，經常偏於清靜的境界，悲傷的情調，懷遠的鄉愁，惆悵的嗟嘆。後人說樂，就以此為範本，總是人云亦云；只知樂有文雅的靜功，不知樂有勇武的動力。在音樂教育立場言之，這乃是一大憾事！今將詩人說樂的名句列出，加以明辨，喚醒國人，好把樂教導向健康之路——

一、清靜的境界

古詩說樂，常提清靜的境界；素琴與鐘磬的聲音，每使詩人有遺世獨立的感覺。漢代詩人秦嘉，奉役離鄉，留別賢妻的詩云：

芳香去垢穢，素琴有清聲。

其後，魏、詩人阮籍的「詠懷」詩云：

夜中不能寐，起坐彈鳴琴；
薄帷鑒明月，清風吹我襟。

從這種清靜的境界，逐漸變爲出塵之想；到了唐、宋之時，此風遂成慣例。唐代詩人常建「題破山寺後禪院」云：

山光悅鳥性，潭影空人心；
萬籟此俱寂，惟聞鐘磬音。

這原是偏向於心境清靜而已；但，趙嘏的「聞笛」，就由心境清靜，進入到神志飄逸的境界：

誰家吹笛畫樓中，斷續聲隨斷續風；

彎過行雲橫碧落，清和冷月到簾櫳。

李頎的「琴歌」云：

銅鑪華燭燭增輝，初彈「淥水」後「楚妃」。

一聲已動物皆靜，四座無言星欲稀。

清淮奉使千餘里，敢告雲山從此始。

這樣的琴聲，使人俗慮全消，傾向於遁世離羣的思想。白居易的「琴聲」，更把音樂推到無聲之樂的境界：

置琴曲几上，慵坐但含情；

何煩故揮弄，風絃自有聲。

蘇軾的「琴詩」，再把內心的音樂境界表彰出來：

若言琴上有琴聲，放在匣中何不鳴？
若言聲在指頭上，何不於君指上聽？

妙，則只能養成人們心巧耳拙的習慣，音樂必然無法進步了。

這種無聲之樂的境界，只適合哲人心領神會，不利於大眾實際欣賞。離開實踐去空談音樂的奇

二、悲傷的情調

敏感的詩人聽樂，有時是感懷，有時是傷別；他們總覺得音樂充滿悲傷的情調。李白「憶秦娥」云：

簫聲咽，秦娥夢斷秦樓月；
秦樓月，年年柳色，灞陵傷別。

李頎的「古意」，也把羌笛之聲，寫爲悲傷的情調：

遼東小婦年十五，慣彈琵琶解歌舞；
今爲羌笛出塞聲，使我三軍淚如雨。

白居易「聽夜箏有感」云：

江州去日聽箏夜，白髮漸生不願聞。
如今格是頭成雪，彈到天明亦任君。

他的「琵琶」詩，也同樣偏於悲傷：

絃淸撥刺語錚錚，背卻殘燈就月明。
賴是心無惆悵事，不然爭奈子絃聲。

白居易的摯友元稹作「琵琶歌」，是詠藝人李管兒的演奏：

……管兒為我雙淚垂，自彈此曲長自悲。……

在元曲之中，喬吉，張可久，是傑出的作家。李中麓曾評：「樂府之有喬，張；猶詩家之有李，杜」。這把喬吉與張可久的曲，媲美李白，杜甫的詩，可見其作品之被重視。試看他們如何說樂！

喬吉「尋梅」云：

多前多後幾村莊，溪北溪南兩屨霜。
樹頭枝底孤山上，冷風來，何處香？
忽相逢，縞袂衣裳。
酒醒寒驚夢，笛淒春斷腸。淡日昏黃。

張可久「江夜」云：

江水澄澄江月明，江上何人擣玉箏？
隔江和淚聽，滿江長嘆聲。

在詩人聽來，笛與箏都充滿悲傷的情調。元代詩人貢師泰「題蘇子瞻赤壁賦」云：

老龍起深夜，來聽洞簫聲。
酒盡客亦醉，滿江空月明。

這是依據蘇軾「赤壁賦」所說的洞簫，「其聲嗚嗚然，如怨如慕，如泣如訴，餘音嫋嫋，不絕如縷；舞幽壑之潛蛟，泣孤舟之嫠婦」；樂音盡是悲傷的情調。

三、鄉愁與嗟嘆

琴聲與笛聲，常使詩人禁不住懷遠的鄉愁與惆悵的嗟嘆。蔡琰是漢代的女詩人，流落胡地，她的「胡笳十八拍」，都是叙述琴聲使她念遠思鄉，使她悲痛無限；（下列是摘自十八段內的句子）：

追思往日兮行李難，六拍悲來兮欲罷彈。
攢眉向月兮撫雅琴，五拍泠泠兮意彌深。

胡笳本自出胡中，綠琴翻出音律同；
十八拍兮曲雖終，響有餘兮思無窮。

李白的「春夜洛城聞笛」，也是充滿念遠的鄉愁：

此夜曲中聞「折柳」，何人不起故園情！

誰家玉笛暗飛聲，散入東風滿洛城。

他「題黃鶴樓北謝碑」云：

黃鶴樓中吹玉笛，江城五月「落梅花」。

一為遷客去長沙，西望長安不見家。

就是李白這兩首詩，提及「折楊柳」，「梅花落」兩首笛曲的名字，使後人每說笛聲，必用它們做代表。王之渙所作的「出塞」云：（俗本「黃河遠上白雲間」應訂正為「黃沙」）

黃沙遠上白雲間，一片孤城萬仞山。

羌笛何須怨「楊柳」，春風不度玉門關。

李益「夜上受降城聞笛」云：

不知何處吹蘆管，一夜征人盡望鄉。

回樂峰前沙似雪，受降城外月如霜。

宋詞之中，也常有同樣的描述；范仲淹「漁家傲」云：

羌管悠悠霜滿地，人不寐，將軍白髮征夫淚。

四面邊聲連角起，千嶂裏，長煙落日孤城閉。

明代詩人于謙「從軍五更調」，也有同樣的寫法：

二更天氣冷，孤月照三軍。

誰奏胡笳曲，淒涼不忍聞。

李攀龍「寄王元美」云：（按，王元美卽王世貞）

薊門城上月婆娑，玉笛誰爲出塞歌；
君自客中聽不得，秋風吹落「小黃河」。

「小黃河」，「折楊柳」，「梅花落」，都是笛曲的名稱。詩人每說及笛聲，照例寫成悲傷與哀
怨；這使後人不禁懷疑：到底詩人是否曾經眞的用心聽賞音樂？

唐、宋詩詞之中，偶然也有說及笛聲雄勁；但爲數不多。岑參的「輪臺歌」云：

上將擁旄西出征，平明吹笛大軍行。

辛棄疾的「破陣子」云：

醉裏挑燈看劍，夢回吹角連營。

八百里分麾下炙，五十絃翻塞外聲；

沙場秋點兵。

四、詩中的樂境

像這樣雄勁境界的描述，實在太少。多數詩詞，都把笛聲繪成悲傷的情調。

聽樂曲而把樂境寫入詩中，只有真心愛樂的詩人乃能做得到。例如唐代詩人李頎，白居易，韓愈，都能深入樂境之中，親切地描寫而成詩句，實在難能可貴。李頎所作的「琴歌」，是傑出之作；他「聽董大彈胡笳弄」，更能精細地寫出音樂變化的神貌：（下列為詩中摘句）

先拂商絃後角羽，四郊楓葉驚槭槭。

空山百鳥散還合，萬里浮雲陰且晴。

嘶酸雛雁失羣夜，斷絕胡兒戀母聲。

川爲靜其波，鳥亦罷其鳴。

烏珠部落家鄉遠，邏娑沙塵哀怨生。

幽音變調忽飄灑，長風吹林雨墮瓦。

迸泉颯颯飛木末，野鹿呦呦走堂下。

另一首「聽胡人安萬善吹觱篥歌」，也有深入的描寫：

變調如聞楊柳春，上林繁花照眼新。

忽然更作漁陽操，黃雲蕭條白日暗。

傍鄰聞者多嘆息，遠客思鄉皆淚垂。

詩中用轉韻來描寫音樂所轉換的不同境界，實在是傑出之作。白居易「琵琶行」的深入描寫樂

境，是膾炙人口的作品：

絃絃掩抑聲聲思，似訴生平不得志。

低眉信手續續彈，說盡心中無限事。

大絃嘈嘈如急雨，小絃切切如私語；

嘈嘈切切錯雜彈，大珠小珠落玉盤。

閒關鶯語花底滑，幽咽流泉水下灘。

小泉冷澀絃凝絕，凝絕不通聲漸歇。

別有幽情暗恨生，此時無聲勝有聲。

銀瓶乍破水漿迸，鐵騎突出刀槍鳴。

曲終收撥當心劃，四絃一聲如裂帛；

東船西舫悄無言，惟見江心秋月白。

以寫情與寫景的筆法來繪出音樂的變化進行，實為傑出的創作；若非真心愛樂，若非全心欣賞，全根本無法寫得出來。詩句中的用字，有人認為「凝絕不通聲暫歇」是正確的；但，「暫歇」是全部靜止，「聲漸歇」則有逐漸變弱的力度變化。演奏之中，能有力度漸弱的「聲漸歇」，以及力度突變的「銀瓶乍破」，「如裂帛」，「悄無言」，纔是樂境豐富的演奏。因此，站在音樂境界言之，「聲漸歇」更為正確。元稹的「琵琶歌」，也有描寫李管兒演奏「六么」的情況：

　管兒還為彈「六么」，「六么」依舊聲迢迢；

　猿鳴雪岫來三峽，鶴唳晴空聞九霄。

　迻巡彈得「六么」徹，霜刀破竹無殘節。

幽關鵶軋胡雁悲，斷絃暗響層冰裂。

這些描寫，近乎堆砌，遠不及白居易之精美自然。白居易偏愛古樂，他的「五絃琴」云：

大聲粗若散，颯颯風和雨；
小聲細欲絕，切切鬼神語；
又如鶡報喜，轉作猿啼苦。
十指無定音，顚倒宮徵羽。

這首詩，實在是惋惜世人只愛新樂而棄古樂。五絃琴形似琵琶而較小，是由北方傳入中原的外來樂器；在當時，屬於新樂。白居易在此詩的結句，有無限的嗟嘆：

嗟嗟俗人耳，好今不好古；
所以綠窗琴，日日生塵土。

白居易的另一首詩「五絃彈」，也是表達其偏愛古樂的見解：

第一第二絃索索，秋風拂松疏韻落。

第三第四絃泠泠，夜鶴憶子籠中鳴。

第五絃聲最掩抑，隴水凍咽流不得。

五絃並奏君試聽，淒淒切切復錚錚。

曲終聲盡欲半日，四座相對愁無言。

這裏描寫五絃彈得很精妙；但他認為這種音樂比不上正始時代的古樂：

正始之音其若何？朱絃疏越清廟歌。

一彈一唱再三嘆，曲淡節稀聲不多。

融融曳曳召元氣，聽之不覺心平和。

人情重今多賤古，古琴有絃人不撫。

更從趙壁藝成來，二十五絃不如五。

詩人認為二十五絃琴不如五絃琴，五絃琴又不如正始時代的清淡古樂。關於五絃琴與正始之樂，

在此該加註釋：

「禮記」所載：「舜彈五絃之琴，以歌南風」。五絃琴，相傳是神農所作，腹空有洞，用朱色的五絃，故白居易詩云：「朱絃疏越」。

瑟分兩種：雅瑟有二十三絃，亦有十九絃；頌瑟則有二十五絃。正始是唐代以前的朝代年號。有三個朝代的年號，都名爲正始：一是三國時代，魏，邵陵厲公年號（公元二四〇年），二是十六國時代，燕，高雲年號（公元四〇七年），三爲北魏，宣武帝年號（公元五〇四年）。唐代是在公元六一八年至九〇六年。白居易所指的正始，當然是指最早的一個正始。其實，清淡廟歌只是偏於清靜的音樂；曲淡節稀，太過單調，並不能使到人人愛聽，也不能硬用它來代表全部音樂的內容。

　　從上列詩詞，可以見到各朝代的詩人們，總是把音樂境界，描繪成清靜，思鄉與傷感。後來的詩人，每說及音樂內容，就沿用俗套，人云亦云。爲此之故，我更愛韋瀚章先生的詩詞；因爲他能深入音樂境界之中，寫出其眞切的感想，而不墮入前人的俗套。他所作的「秋夜聞笛」云：

那不是「落梅花」，更不是「折楊柳」，

啊！是誰家玉笛，打斷無聊？

似這般冷落落秋宵，獨個兒靜悄悄；

也不知何歌何調。

但愛它曲兒精巧，聲音美妙。

不能弄管絃隨和，不會寫詩篇吟嘯；

只敎人心飄意蕩，魄動魂銷。

吹罷吹，

快把我逝去的童心，呼嚕呼嚕吹活了！

詩詞創作，能够跳出清靜，思鄉，傷感的老套者，爲數甚少；但並非沒有。明代詩人王磐，馮惟敏，曾經使用音樂題材，作成諷刺時事的「散曲」，堪稱傑出之作。（散曲是與劇曲相對。劇曲之內，有戲劇所需的對白，獨白；散曲則爲獨立的抒情歌詞）。

王磐號西樓，所著有「西樓樂府」；任訥評他「能融元人喬（吉）張（可久）之長，寫懷詠物，諷刺俳諧，俱稱能手」。下列是其所作的「詠喇叭」：

喇叭，鎖哪，曲兒小，腔兒大。

官船來往亂如麻，全仗你，擡身價。

軍聽了軍愁，民聽了民怕；

那裏去辨甚麼眞共假。

眼見的吹翻了這家，吹傷了那家；

只吹的水盡鵝飛罷！

蔣一葵「堯山堂外紀」云：「正德間，閹寺當權，往來河下無虛日。每到，輒吹號頭，齊丁夫，民不堪命；西樓乃作詠喇叭以嘲之」。這首詞，實在是嘲罵當時那些橫行作惡的太監。古人把號角入詩，從來沒有如此寫法。這顯示出，詩人具有卓越的才華，並非人云亦云地照樣描述。

馮惟敏是明代豪放派詩人的傑出者，下列是其所作的「對驢彈琴」：

知音自古稀，感物非容易。

名琴偏愛撫，大耳不曾習。

思憶顏回，怎入驢肝肺；難通草肚皮！

俺這裏勾打吟揉，他那裏前跑後踢。

他支蒙着兩耳朶長勾一尺。

俺磨弄着七條絃彈了三回，

只見他仰天大叫喬聲氣。

謅的宮商錯亂，聒的音律差池。

忽的難調玉軫，兀的怎按金徽。

張果老赴不的瑤池佳會，

孟浩然顧不的踏雪尋梅。

他也懂不的崔鸞鸞待月眠遲，

他也省不的卓文君飛鳳求匹，

他也曉不的牧犢子晚景無妻，

看伊，所爲，秋風灌耳空淘氣。

不知音，不達意；

這的是世間能走不能飛，草捲一張皮。

看了他粗愚癡蠢村沙勢，

似不的禾黍秋風聽馬嘶。

怎怪他不解其中無限意，

不遇着子期，誰知道品題；

俺索性把三尺絲桐收拾起。

這些以音樂題材作成的詩詞，能夠跳出古人說樂的俗套，實在是難得之作。

五、荒誕的典故

古人作詩，有時也使用到荒誕無稽的典故；這乃是犯了人云亦云的弊病，實在不足為法。杜甫的「多景詩」云：

天時人事日相催，冬至陽生春又來；

刺綉五紋添弱線，吹葭六管動飛灰。

所謂「律管飛灰」，就是將葭草燒成灰，裝入長短不同的各枝律管之內，密封其口，藏入地中。到了冬節之日，用針刺破黃鐘律管的封口，葭灰就隨針飛出。這就是「律曆志」上所載的「候氣之說」。關於「候氣之說」，古代樂書上皆有記載；我們應該對它有所認識：

漢代淮南王劉安，好神仙之術，常用陰陽五行以說樂。他所撰的「淮南子」，書中的「天文訓」云：「楊子雲曰：聲生於日，律生於辰，聲以情質，律以和聲；聲律相協而八音生，故天子常以多夏至日，御前殿，合八能之士，候鐘律，權土灰，效陰陽」。根據這種律曆之數，便產生

了荒謬的「候氣之說」。此說源出司馬彪「續漢書」。後來，「隋書，律曆志」，有這樣的記載：

「後齊，神武霸府田曹參軍信都芳，深有巧思，能以管候氣，仰觀雲色。嘗與人對語，忽指天曰：孟春之氣至矣！人往驗管，而飛灰已應。每月所候，言皆無爽」。

所謂「驗管飛灰」的候氣方法，宋代文人沈括所著「夢溪筆談」卷七，有詳細的記述：「其法，先治一室，令地極平，乃埋律管，皆使上齊，入地則有淺深。多至，陽氣距地面九寸而止，唯黃鐘一管（九寸）達之，故黃鐘爲之應。用針徹其徑渠，則氣隨針而出矣」。

這種荒謬之談，宋儒朱熹也信奉不疑。直到了明代，學者們乃斥之爲邪說。樂家劉濂著「樂經元義」云：「氣有升有降，埋管於地，將誰候乎？其說始於張蒼定律，京房，劉歆，又附會以五行幽謬之術，已叛於先王之敎矣！至於後齊信都芳，敢爲妖誕之事惑主誣民，可以誅矣！」

明代樂家朱載堉所著「律呂精義」內篇云：「吹灰之說，其始於後漢乎？光武以讖興，命解經從讖；漢儒遵時制，不得不然也。隋、唐以後，總以道聽途說，而未嘗試驗」。漢光武喜歡陰陽五行，文人都依從了他，用陰陽五行說樂；後人又沿用其說，遂成毒流。到了淸代雅樂復古，曾將「候氣之說」，付之實驗而全無效果。乾隆撰「律呂正義」（後編第一百二十卷），特以一章爲之辨正，然後把「候氣之說」掃除。唐、宋時代，詩人仍以「律管飛灰」之說爲可信，實在未可厚責；時至今日，我們讀詩，就須加以明辨了。

「樂記」對於「君子聽音，亦有所合」，有如下的解說：

鐘聲鏗，鏗以立號，號以立橫，橫以立武；君子聽鐘聲則思武臣。

石聲磬，磬以立辯，辯以致死；君子聽磬聲則思封疆之臣。

絲聲哀，哀以立廉，廉以立志；君子聽琴瑟之聲則思志義之臣。

竹聲濫，濫以立會，會以聚衆；君子聽竽笙簫管之聲則思畜聚之臣。

鼓鼙之聲讙，讙以立動，動以進衆；君子聽鼓鼙之聲則思將帥之臣。

這是「樂記」之內的「樂論，魏文侯篇」所解說「聽音亦有所合」的話。誠然，每種音色可以顯示不同的情調；但並不是什麼樂音就代表什麼臣。「樂記」既然如此解說，詩人也就隨着穿鑿附會，寫入詩中去。白居易的諷諭詩「華原磬」，就是用了這個典故：

華原磬，華原磬，古人不聽今人聽。

泗濱石，泗濱石，今人不擊古人擊。

今人古人何不同，用之捨之由樂工。

樂工雖在耳如壁，不分清濁即爲聾。

梨園子弟調律呂，知有新聲不如古。

古稱浮磬出泗濱，立辯致死聲感人。

宮懸一聽華原石，君心遂忘封疆臣。

果然胡寇從燕起，武臣少肯封疆死。

始知樂與時政通，豈聽鏗鏘而已矣。

磬襄入海去不歸，長安市兒爲樂師。

華原磬與泗濱石，清濁兩音誰得知。

這首詩，白居易標明「刺樂工非其人也」。他註云：「天寶中，始廢泗濱磬，用華原石代之。詢之磬人，則曰：故老云，泗濱磬下調之不能和，得華原石考之乃和；由是不改」。白居易不滿雅樂採用新式的華原磬來代替古式的泗濱磬；他認定樂工愛新樂而棄古樂，實屬可惡。詩之後段，提及古代著名樂師擊磬襄，出海失踪；就是說，有才幹的樂人不復存在，只拉了那些毫無學識的人來濫充樂師；所以，低劣的新磬（華原磬）與優秀的古磬（泗濱磬），也無人能够分辨取捨了。白居易斥責樂師的無知，甚有道理；但引用了錯誤的典故（聽音有所合）爲根據，乃屬憾事。後人無知，又以訛傳訛地照樣引用，就成笑話了。

劉歆作「鐘律書」，以陰陽五行說樂，把五音，五倫，五色，五味，五行，組織而成有系統

的謬論：

宮，土行也，君象也。其性信，其味甘，其色黃，其事思，其位戊己，其數八十一。其聲重以舒，猶牛之鳴窌而主合也。

商，金行也，臣象也。其性義，其味辛，其色白，其事言，其位庚辛，其數七十二。其聲明以敏，猶羊之離羣而主張也。

角，木行也，民象也。其性仁，其味酸，其色青，其事貌，其位甲乙，其數六十三。其聲防以約，猶雉之登木而主湧也。

徵，火行也，事象也。其性禮，其味苦，其色赤，其事視，其位丙丁，其數五十四。其聲泛以疾，猶豕之負駭而主分也。（註，駭的古字寫法，是豕旁加亥字，爲四蹄色白的豕）。

羽，水行也，物象也。其性智，其味鹹，其色黑，其事聽，其位壬癸，其數四十五。其聲散以虛，猶馬之鳴野而主吐也。

這樣的樂論，是經過很長的時期，把前人所言，纍積組合起來的胡說。許多文人讀書，無從分辨好壞，總是照樣引用於詩詞之內。宋代詞人歐陽修作「秋聲賦」，就採用了它：

天之生物，春生秋實；故其在樂也，商聲主西方之音，夷則爲七月之律。商，傷也，物既老而悲傷。夷，戮也，物過盛而當殺。嗟夫，草木無情，有時飄零；人爲動物，惟物之靈。百憂感其心，萬事勞其形；有動乎中，必搖其精；而況思其力之所不及，憂其智之所不能。宜其渥

然丹者爲橋木，黟然黑者爲星星。奈何非金石之質，欲與草木而爭榮。念誰爲之戕賊，亦何恨乎秋聲。

這樣人云亦云地把音樂謬論引用於詞賦之內，實爲憾事！今日我們讀書，必須明辨取捨。

六、音樂的功能

站在敎育立場來看，音樂實在兼備下列各項功能：

能表達柔和的感情，亦能振起堅強的意志。

能以靜淡忘欲的境界陶冶個人的品格，亦能以興奮激昂的聲調鼓舞集體的精神。

能幫閒（消遣閒暇的時光），亦能幫忙（增進工作的效率）。

能助長文德的修養，亦能加強武備的訓練。

能以樂敎和（和諧共處），亦能以樂敎戰（敵愾同仇）。

能使人思親念鄉，亦能使人効忠國族。

能使情性與天地同和，亦能使心靈與萬物齊一。

歷代詩人說樂，常是偏於一端，未有顧及全面。他們只側重了個人的、柔和的、修德敎和，

缺少了集體的、激昂的、尙武敎戰；常是思親念鄉，忘卻効忠國族。由於重視個人品德，偏於內心修養；遂養成了遁世自高的癖性。一般人只知用音樂幫閑，發洩抑鬱；而忘卻用音樂振奮，堅定意志。每說及音樂，就聯想到「其聲嗚嗚然，如泣如訴」；人們認定長歌可以當哭，於是民間流行的歌曲，總是自嘆，訴寃，哭靈，祭奠，難怪有人把音樂列爲「玩物喪志」的癖好。

本來，發洩抑鬱，自嘆訴寃的音樂，對於身心健康，並非完全無用。但徒然發洩抑鬱，只是治理身心的前半工作；隨着向有後半工作，就是運用使人振作的音樂，好把精神重新鼓舞起來。譬如醫生治病，瀉藥是有用的；但，使用瀉藥，只是治療的前半工作；隨着必須使用補藥來培養元氣。消極性質的音樂，其用途恰似瀉藥；把病源清除以後，就必須用積極性質的音樂來把精神補養。

到了現在，我們對音樂的功能，該有全面的認識，應作整個的運用。消極性與積極性的效能，恰如鳥之二翼，若不平衡，就無法穩定飛翔了。

七、渡漳歌與黃鵠歌

人們每談及音樂的功能，常會舉出兩個例證；一是我國古代漢楚爭覇之時，張良所用的「四面楚歌」戰略；另一是法國革命時期的「馬賽曲」，（即現在的法國國歌）。這兩種樂曲的性質，

實在有極大的差別。張良所用的「楚歌」，是消極性質，是悲傷的思鄉歌；目的是要使敵方的軍人消失了鬥志。法國的「馬賽曲」則是積極性質，是勇壯的進行曲；目的是要使自己的戰士振作起來。前者是要瓦解敵方軍力，後者是要激勵自己士氣；前者有如瀉藥，（給敵人吃），後者卻是補藥，（給自己吃）；兩者同樣重要。只要運用得宜，只要不是調換了來用，效果必然卓越。

如果說及音樂功效的史蹟，我們實在不必只談消極性質的「楚歌」；更有積極性質的「渡漳歌」與「黃鵠歌」，堪作例證：

黃帝與師討伐蚩尤，至漳河之濱，車不能渡；乃命樂師伶倫作「渡漳之歌」。歌唱聲中，士氣大振；渡河殺敵，終獲全勝。今日無法得見該歌內容，但現代詩人何志浩先生根據其旨意所作成的「渡漳之歌」，可以顯示其概要。（詞見中國文藝協會印行之舞劇「黃帝戰蚩尤」第四章內）：

漳水湯湯兮，吾爲救民而渡此水鄉。

神靈有知兮，渡吾於彼岸而殲強梁。

視民如傷兮，吾故振旅以綏四方。

登吾民於茌席上。

渡漳兮！渡漳兮！

弓矢斯張，干戈戚揚，戎車啓行！

漳水浩浩兮，吾爲弔民而申天討。

禱於天帝兮，渡吾於彼岸而殲羣獠。

視民如親兮，孰非吾之父老而背負襁褓。

渡漳兮！渡漳兮！

必誅無道，邦家再造，子孫永保！

「黃鵠歌」是戰國時代管仲所作。他就全靠運用音樂的力量，助他逃脫了魯國的追兵。照歷

史記載是這樣的：

　管仲輔佐齊國的公子糾出奔於魯。齊君被弒，國中無主，他乃護送公子糾回齊國，以繼君位。但他們尚未抵達，齊人已擁糾之弟小白爲君，（這位小白，就是後來的齊桓公）；於是齊國與魯國交戰。結果，魯兵敗陣；魯莊公乃殺了公子糾議和，並以囚車押解管仲返齊。囚車啓行之後，魯莊公細想：管仲乃一奇才，倘若回到了齊國，齊君不罪他而重用了他，則今日放他返齊國，就等於助長了齊國的實力，將來對魯國就大爲不利了。於是立刻派兵追趕，想把管仲殺掉。

　管仲身在囚車之中，早已料到有此一着。爲了想及早逃出魯境，他乃編作了一首活潑的「黃鵠歌」，敎推車的兵伕同唱，載歌載行，精神振作，連夜趲程，不覺勞苦。追兵在後，終無法趕

上，還以爲管仲獲得神助哩。「黃鵠歌」的詞句，見於「東周列國志」第十六回。這當然是小說家的演繹作品，但也可見其概要：

黃鵠黃鵠，縶其翼，戢其足，

不飛不鳴兮籠中伏。

高天何侷兮，厚地何踖！

丁陽九兮逢百六。

引頸長呼兮，繼之以哭。

黃鵠黃鵠，天生汝翼兮能飛，

天生汝足兮能逐。

遭此網羅兮誰與贖？

一朝破樊而出兮，

吾不知其升衢而漸陸。

嗟彼弋人兮，徒旁觀而踟躇！

在這首歌詞之中，管仲自比為被囚的黃鵠，但願有日一飛沖天，寓意至佳；只是用字選韻，實在不利於唱。詞內這些「足，伏，偏，踖，六，逐，哭，贖，陸，躅」等字韻，很難唱得響亮；今日我們創作歌詞，切勿以此為範。

後來齊桓公拜管仲為宰相。他帶領大軍遠征孤竹，遇到大山擋住去路，他便編作「上山歌」，「下山歌」，使軍士勇往直前，大勝而還。齊桓公不禁嘆道：「今日我才曉得，人力是可以用唱歌來獲取的！」管仲說：「凡人勞其形者疲其神，悅其神者忘其形」。這句名言，使齊桓公大為敬服，讚他「通達人情，一至於此」！

管仲所作的「上山歌」，「下山歌」，也可從「東周列國志」第二十一回略見梗概：

上　山　歌

山嵬嵬兮路盤盤，木濯濯兮頑石如欄。

雲薄薄兮日生寒，我驅車兮上巉岏。

風伯為馭兮俞兒操竿。

如鳥飛兮生羽翰，跋彼山兮不為難。

下　山　歌

上山難兮下山易，輪如環兮蹄如墜。

聲轔轔兮人吐氣，歷幾盤兮頂刻而地。

擣彼戎廬兮消烽燧。勒勳孤竹兮億萬世。

現代醫學證明，音樂之所以能夠影響精神，必先通過生理感受。音樂對於身體，不只影響神經系統，同時也影響筋肉活動與血液循環。悲傷音樂使血液循環變慢，愉快音樂使血液循環變快，激昂音樂使血液循環加速；為此之故，我們必須恰當地使用不同性質的音樂在不同性質的場合裏。徒然側重柔和的音樂，乃是不健全的音樂生活。為了要糾正陋習，為了要人人振作，我們應該提倡「渡漳歌」、「黃鵠歌」、「上山歌」、「下山歌」一類的音樂。同時，我國古代那些具有積極性質的音樂事蹟，皆應盡量表揚；例如，彌衡的漁陽三撾驚四座，梁紅玉的陣前擂鼓退金兵，都是最佳史實，值得後人景仰。

八、荀子的音樂見解

荀子的「樂論」，是針對墨子「非樂」而發；他把「樂記」中的要義，詳加引伸，並指墨子之非樂，乃是不辨黑白，不分清濁。

荀子說：「樂者，出所以征誅也，入所以揖讓也；征誅，揖讓，其義一也」。這句話，把音樂的整個功能，說得極為清楚。揖讓屬於文德，征誅屬於武備；兩者必須兼備，纔得健全。儒家思想，總是推崇堯、舜的揖讓美德。孔子讚美泰伯與季札的退位讓賢，而不大讚美成湯之放桀與武王之伐紂。似乎那些不顧爲君的人，特別值得表揚；而用武力取天下的人，則不值得讚賞。這種態度，乃是重文輕武，崇揖讓而賤征誅，實在是一種偏見。

荀子說「美善相樂」，把美與善合而爲一，乃是古今中外哲人們的共同見解。他說：「樂也者，和之不可變者也；禮也者，理之不可易者也。樂合同，禮別異；禮樂之統，管乎人心矣」。

這是卓越的見解。

但，荀子的「樂論」，仍然偏於教和。他說：「夫聲樂之入人也深，其化人也速；故先王謹爲之文。樂中平則民和而不流，樂蕭莊則民齊而不亂；民和齊，則兵勁城固，敵國不敢嬰也」。這是側重中平之樂，偏重教和。又說：「故在宗廟之中，君臣上下同聽之，則莫不和敬。閨門之內，父子兄弟同聽之，則莫不和親。鄉里族長之中，長少同聽之則莫不和順。故樂者，審一以定和者也，比物以飾節者也，合奏以成文者也」。——這樣只說樂以教和，使人忘卻樂亦可以教戰。只說靜的「同聽之」，使人忘卻了動的「同唱之」，說得有欠周全，必待補充，乃得圓滿。

九、結　論

看過聖賢論樂與詩人說樂之後，我們便要說到樂教眞義中的兩項結論：

（第一）樂教工作要側重實踐

音樂教育的推行，必須側重實踐。以神話占卜說樂，以陰陽五行說樂，皆違背了實踐精神。無聲之樂的境界誠然高超；但這只是音樂修養的目標，而不是音樂教育的過程。倘若只是空談玄理，則宛如「皇帝的新衣」寓言所說，實爲騙局；到頭來，只養成了人人心巧耳拙，眼高手低，既不聰，亦不明，全然違背了「耳目聰明，血氣和平」的明訓。

「樂記」是我國聖賢說樂的名言；但只言樂教之義理，不是實踐的步驟。重視實踐的樂人，對「樂記」常無好感。明代樂家劉濂評它「其言過當失實，如繫風捕影，無一語可裨於樂者」。清代乾隆撰「律呂正義」後編，也批評「樂記」徒作空談，沒有實踐，妄自誇大，不從基礎做起，實在毫無用處。（原文是：「雖有精義，無所附麗以宣之，譬如高語勝天而下學之功未踐；則所謂高以下基，神由形著者，何所憑耶？」）

我們在實踐的樂教工作之中，必須運用人人能懂的音樂去引導人人進入未懂的境界；這才是正確的步驟。

（第二）音樂功能須全面兼顧

音樂的功能，必須全面兼顧。不獨同聽同賞，且該同唱同奏；不獨用為幫閒的消遣，且要為幫忙的振作；不獨陶冶個人品德，且要激勵集體精神；揖讓與征誅，文德與武備，必須全面兼顧，整個運用，不應只重其一而忘其二。

在衛生教育，醫生教人不可偏食，以免變成營養不良；但在精神生活，人們常患了偏食的陋習而不自知。他們慣於抓着眞理的一半，來攻擊另一半；例如，以唯心攻唯物，以唯物攻唯心，終日紛爭，了無已時；總沒有想到心物必須合一，然後得到圓滿。

樂教工作者從此應該時時警醒，處事必須「允執厥中」，然後可以把音樂的全面功能，圓滿地運用於生活之內。

再版贅言

鄭彥棻老師所賜評介「美善人生的津梁」，予我以嚴正而親切之教誨；使我重沐春風，感到無限榮寵，謹致衷誠之謝意。

羅子英學長贈我以新詞「浣溪沙」，使「鳴泉」倍添光彩，謹致謝忱。

何志浩教授賜我以「大樂必易歌」，深覺榮幸；今並列於卷首，以表謝意。

友棣謹識

一九八〇年五月

大樂必易歌

何志浩

黃友棣先生從事樂教工作，呼籲音樂功能須全面照顧，數十年來，不遺餘力，且勤著述。所撰「音樂人生」、「琴臺碎語」、「樂林蓽露」等書，言出肺腑，足以力挽音樂之狂瀾。余曾先後有「大樂還魂」、「大漢天聲」、「大雅正音」、「大曲樂羣」、「大快人心」、「大壯振容」、「大風泱泱」、「大音希聲」等行投贈，皆以「大」字為題，以見其從大處着眼，并狀其大氣磅礴。茲復以「大樂必易」為歌贈之，乃黃先生來函謂：「此可作為吾之招牌」。益見黃先生所學之博雅，與所志之高潔也。

中華民國六十九年三月十五日　於中國文化學院

禮樂之邦我中華，昔儒推重音樂家。吾聞曲高和者寡，鍾期知音兪伯牙。

天地凝成生萬嶺，蒼冥正氣塞充沛。和風甘霖萬物育，物阜年豐民泰。

激蕩振動不平鳴，迅雷骇浪吼鯤鯨。天青雲白月皎皎，猶復無聲勝有聲。

禮樂聖人宏敎化，順應自然無逆詐。萬里路纍萬卷書，美善相樂無假借。

移風易俗天下寧，却惜中華失樂經。敎和敎戰全面顧，天人合一物與靈。

今樂何當非古樂，古樂于今久不作。繼往開來在創新，擇善執中天宇廓。

外形簡樸內眞誠，大樂必易出至情。文化傳統惟仁愛，進境神化益文明。

昂揚慷慨歌且舞，變風變雅難爲譜。音響盈耳正聲希，知音尤少心良苦。

東粵黃君今太師，藏身珠海志匡時。大言炎炎勤著述，潛心樂敎力扶持。

我與黃君訂交久，作詞作曲常聯手。中國風格發英華，「華露」「鳴泉」應不朽。

大題浩歌贈十章，海天翹企笑郎當。同聲竟作招牌頌，共勉黃花晚更香。

書名	作者
現代詩學	蕭蕭 著
詩美學	李元洛 著
詩學析論	張春榮 著
橫看成嶺側成峯	文曉村 著
大陸文藝論衡	周玉山 著
大陸當代文學掃瞄	葉穉英 著
走出傷痕——大陸新時期小說探論	張子璋 著
兒童文學	葉詠琍 著
兒童成長與文學	葉詠琍 著
增訂江皋集	吳俊升 著
野草詞總集	韋瀚章 著
李韶歌詞集	李韶 著
石頭的研究	戴天 著
留不住的航渡	葉維廉 著
三十年詩	葉維廉 著
讀書與生活	琦君 著
城市筆記	也斯 著
歐羅巴的蘆笛	葉維廉 著
一個中國的海	葉維廉 著
尋索：藝術與人生	葉維廉 著
山外有山	李英豪 著
葫蘆・再見	鄭明娳 著
一縷新綠	柴扉 著
吳煦斌小說集	吳煦斌 著
日本歷史之旅	李永熾 著
鼓瑟集	幼柏 著
耕心散文集	李耕 著
女兵自傳	謝冰瑩 著
抗戰日記	謝冰瑩 著
給青年朋友的信(上)(下)	謝冰瑩 著
冰瑩書柬	謝冰瑩 著
我在日本	謝冰瑩 著
人生小語(一)~(四)	何秀煌 著
記憶裏有一個小窗	何秀煌 著
文學之旅	蕭傳文 著
文學邊緣	周玉山 著
種子落地	葉維廉 著

滄海叢刊書目